赵群 著

采撷思行

赵群观演杂谈

华东师范大学出版社

赵群，国家一级演员，工京剧张（君秋）派青衣。戏曲表、导演双专业研究生毕业，上海戏剧学院戏曲表演专业主任。张君秋艺术研究会副秘书长，上海市青联委员，上海市青年文学艺术联合会理事，上海市新长征突击手称号、上海文化新人称号、上海市教育系统巾帼建功标兵称号获得者。先后毕业于天津艺术学校、上海师范大学表演艺术学院、中国戏曲学院、上海戏剧学院，师从李近秋、薛亚萍、蔡英莲、王婉华、李维康、阎桂祥、王芝泉、张洵澎、梁谷音、华文漪等京昆名家，1999年拜师薛亚萍先生。

从艺三十年，在舞台上塑造过七十个旦角人物形象，常演京昆剧目四十余出。先后举办过"梨园星光"、"菊坛璀璨"、"东方戏剧之星"、"群雅希韵"等十几场赵群个人专场演出，出访欧洲、亚洲、澳洲、北美洲各国三十多个城市传播戏曲艺术、举办讲座及工作坊。曾获全国青年京剧演员评比展演"一等奖"；全国青年京剧演员电视大奖赛金奖；第二十五届白玉兰戏剧表演艺术"主角奖"。全国戏剧文化奖"表演金奖"；全国京剧教师评比展演"优秀教师奖"。2017年受国家汉办孔子学院和上海戏剧学院联合委派，作为首位新汉学专家赴加拿大卡尔顿大学教授中国传统艺术，获中国驻加拿大大使馆发函表彰感谢。

CONTENTS

代　序
　　赵群的青春之路　龚和德 / 1

代前言
　　70个古今人物形象 / 11

粉墨思感

　　小议"旦"之起源 / 21
　　从模仿继承到独立创造
　　　　——从艺二十年回顾小结 / 41
　　传统戏剧角色塑造的几点思考 / 66

中西之间

洋为中用　取长补短——借鉴西方表演导演训练唤醒睡沉了的中国戏曲 / 81

京剧《朱丽小姐》导演构想 / 99

善用程式　重塑程式
　　——京剧《朱丽小姐》创作心得 / 111

从交流中感悟艺术本质 / 125

意大利假面喜剧 vs 中国戏曲 / 139

莎士比亚四百年风采依旧
　　——"2016 莎士比亚戏剧节"十剧谈 / 151

浅谈"人偶同台" / 171

演教践行

演白蛇，说白蛇
　　——记表演《白蛇传》心得体会 / 183

三个配角
　　——记与戏曲导演专业的合作心得 / 196

演绎"班昭" / 205

也谈"授之以渔"
　　——戏曲教学"授渔"心得 / 212

《悦来店》侧记 / 220

何谓"丹田气" / 236

"填鸭式"学习与"反刍式"思考 / 245

师友相得

桃李遍天下　风华代代传 / 257

张派艺术，我的逐梦人生 / 269

一朵芙蓉江上开
　　——青年张派新秀蔡筱滢 / 282

兼顾继承和创新——京剧在学校中
　　的传承（访谈）　张　静 采访 / 287

附　录
赵群的艺术之路（1989～2017） / 318

赵群的青春之路
（代序）

<div style="text-align:right">龚和德</div>

我以选择、转身、开拓三个概念，对赵群的青春之路作一概略性描述。

我对赵群产生过影响的是她的选择。1998年的一个星期天下午，我去北京国际票房玩，见一漂亮的小姑娘在唱张派名剧《状元媒》，坐在我身边的票房主人钱江先生，还有张君秋大师的老搭档、名小生刘雪涛先生，都对小姑娘的唱啧啧称奇。唱毕，我招呼她过来交谈，才知道她是天津市艺术学校的毕业生赵群，将要进天津京剧院青年团工作。我说："你去上海谋求发展吧，那里正缺张派青衣呢！"钱江先生也赞成，愿出车资。没想到，过了些日子，她父母陪着她到舍间来当面称谢。赵群的父亲赵玉明先生祖居天津，到赵群已是第四代京剧人了。赵群十岁进戏校，十二岁就被校方发现有嗓音优势，

安排到张门弟子李近秋老师那里主攻张派青衣。十四岁已被吸收参加"张君秋艺术生活六十周年"庆祝活动，在开幕式、闭幕式上有彩唱和清唱，从此赵群与多位张派名家建立了长期的学习关系。十九岁那年，校方为赵群在中国大戏院举办了她生平第一次专场演出，剧目就是《状元媒》。二十岁在台湾与邓沐玮合演全本《秦香莲》，引起轰动。喝海河水长大的赵群要离乡背井，心里不能没有纠结。还是父母促进她下决心闯上海。她是经过了两次考核，于1999年4月，由林宏鸣总经理把她作为青年人才引进上海京剧院。

进入上海京剧院之后，幸运加勤奋，使她获得了许多展露才华和提升自己艺术实力的机会。在剧院支持下，先后参加了三项全国性赛事：一是全国张派艺术青年演员选拔赛，45名选手参赛，赵群获金奖（共两名）榜首；二是文化部主办的全国京剧优秀青年演员评比展演，在130名选手中45名获一等奖，赵群为其中之一；三是2001年全国青年京剧演员电视大赛，复赛211名，决赛50名，九个行当的25名演员获最佳表演奖，其中青衣5名，赵群是最年轻的一个。赵群连连金榜题名，为剧院、为上海争光，荣获"上海文化新人"和"新长征突击手"称号，并被选为上海市青年文学艺术联合会理事。这都表明，她在上海已经扎下根来。

在剧院里，赵群不挑不拣，无论新戏老戏，主角配角，有机会绝不放过。刚到剧院不久，就在新戏《贞观盛事》的首演中饰郑月娟，虽是配角，却是剧中引发冲突的焦点人物。作曲家高一鸣先生用张派旋律为她设计了唱腔，使她很快地把握了角色的神韵。后来又演过《曹操与杨修》中的鹿鸣女。还在现代戏《一方净土》、《映山红》中担任角色。她对现代戏的人物塑造一时还不太适应，曾被导演骂哭过。但这个剧院的文化氛围、创造氛围和团队精神，对她产生了深刻影响。她越来越明确：要在这样的创作环境中生存，传统的积累一定要深厚，艺术的观念一定要更新。

为了实现第一个目标，除了深化学习张派剧目外，还要扩大对非张派的京剧传统剧目的学习，乃至由京剧扩及昆曲，向华文漪、梁谷音、张洵澎等多位名家学习了七八出昆曲折子戏。所以赵群在剧院和媒体合办的《梨园星光》专场演出中，既演张派拿手戏，又与上海昆剧团的青年才俊黎安合演了《百花赠剑》。"提起此剧来头大"，它是程砚秋早年要演的《女儿心》中的一折，1958年文化部组织京剧团访问北欧诸国，由俞振飞与言慧珠合演《百花赠剑》，请团长程砚秋指导排练。程大师排完此剧就病故了。后来言慧珠校长把此剧传授给了张洵澎；张老师又传授给了赵群，十分珍贵。因为赵群有良好的昆曲基础，

所以在马博敏局长的倡导下,又与昆曲王子张军合作排演了"京昆两下锅"的青年版《桃花扇》。赵群还受到台北新剧团的特邀,与李宝春先生合作排演了5出新戏或"新老戏",在两岸观众中留下良好印象。最近,赵群盘点了一下,她在戏曲舞台上,传承加原创,大大小小,一共演过近70个角色。称她为年轻的"老艺人",不算过分。

为了实现第二个目标,必须提高自己的文化理论水平,积极参加由组织安排和自己报考的各种学习班。如果说,考进上海师范大学表演艺术学院和参加第四届中国京剧优秀青年演员研究生班,基本上属于组织给予她宝贵的学习机会,那么,2007～2010年攻读上海戏剧学院导演研究生,更缘于其强烈的深造愿望。学习期间,她还有幸参加了卢昂导师组织的两轮国际导演大师班的"工作坊"培训。她学习的是西方表演导演经验和理论,想的是如何将之在中国戏曲领域"洋为中用",激活传统。例如学习西方教授的"视点"训练法之后,深感:"中国戏曲的程式积累,是老前辈们金字塔式艺术创作的顶部精华,其塔身的动作基础和塔底的创作根源,因为缺乏理论总结的支撑,逐渐被我们后学者忽略丢失了。研究'视点'训练,加以改进而运用到戏曲基本功的训练上,可以减少傻练、盲练,有可能帮助我们找回已经失去的金字塔全身。"硕士毕业时,

她还写了文章，总结收获，发表在上海戏剧刊物上。

2010年，赵群突然从上海京剧院调到上海戏剧学院戏曲学院，从舞台走上讲台，从演员变成教员，这个转身，使许多亲朋好友感到意外，甚至为之惋惜。我也没有机会向她探问究竟。但我有两点估计：一是她在剧院里会觉得有点"窝"。她是心气很高的人，而剧院人才众多，轮到为她打造代表作，不知猴年马月。二是她对从事教学工作，心里不会发怵。早在转身之前若干年，已经在复旦大学、华东理工大学、上海图书馆东方讲堂、上海人大京剧社等单位，做过许多讲习京剧、普及京剧的工作。她是表演系、导演系双料研究生，是充分知性化的京剧专家。对于走上讲台，用郭宇先生的话来说："既有积累，又有能力，更有自信。"到了学院以后，担任《经典剧目》和《戏曲创造角色》两门主课，能愉快胜任，还为研究生开设《戏曲程式》选修课。到学院不久，在全国同行评比中，获得两次优秀教师奖。她是学院里最年轻的"正高"，"年轻而又资深，成了她一块招牌"（郭宇语）。

而早前赵群在学院和上海剧协支持下，举办"新组合京剧"专场演出以及召开"张派艺术在当代的思考"研讨会，可以说是赵群面向未来，开拓进取的又一个积极信号。对此，我曾有三点解读。

（一）坚守讲台，又要适当兼顾舞台。专场演出用了《状元媒·宫中》、《玉堂春·三堂会审》两出唱功重头戏，再加一出新剧《团圆梦》（可称《大登殿》后王宝钏的难眠之梦，还不够成熟，表达了赵群的创新意向），是向观众表示：我仍是一个走在"青春路"上的实力派演员！看了这场戏，不能不承认，赵群的唱功，在同辈青衣中是少有的好！当时，我还想起几年前萧雅文化公司成立十周年晚会，内有一出《沙家浜·智斗》，萧雅反串胡传魁，场上自然轰动，关栋天饰刁德一，唱得响遏行云，如此强手，也没能"欺"了赵群的阿庆嫂，照样掌声阵阵。我听见艺术司董伟司长（现为文化部副部长）问《中国戏剧》主编赓续华："她（指赵群）是梅花奖吗？"答："还没有呢！"从表演艺术讲，当了教师，自然是二线演员了，但教师不放弃舞台，对于教学工作有很大好处。诚如郭宇先生所言："学院一直倡导教师的艺术能力与教学能力的双突出，这是艺术教育的特色和规律。"这种艺术能力，只有不脱离创作，不脱离舞台，才有可能继续增长，并给教学带来新鲜经验和新的活力。学生观摩教师的示范演出，可以获得言述知识之外的更深层的默会知识。所以我觉得，学院支持教师办专场，支持教师艺术能力的增长，以提高教师在戏剧界的知名度，是正确的、必要的。各种评奖机制，也应公正地评价和鼓励教师的艺术能力，这将有利于新生力量的培养。

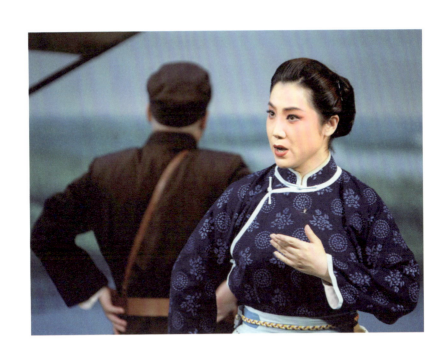

现代京剧《沙家浜》,赵群饰演阿庆嫂

（二）以讲台和舞台两种形式，更有创造性地把京剧传播到海外去。赵群依托上海戏剧学院在国际舞台上的影响力，曾随学院去过欧亚十多个国家推介京剧，也带回来许多荣誉。这里，只强调一点，赵群立志要以中国京剧青衣的"好声音"来吸引和征服外国观众。她在国外演出的由孙惠柱改编、郭宇导演的《朱丽小姐》，90分钟的戏，唱腔近四分之三，其中临末朱丽自绝时的大段［反二黄慢板］独唱达25分钟，其剧场气氛，极像西方歌剧的咏叹调，听得西方观众如痴如醉。经过赵群的沟通，有一位美国的杰克教授，还把张派《西厢记》成套唱腔用在波士顿戏剧学院的教学中。赵群认为，不能满足于让外国观众只惊叹京剧的武打技巧和华美的服饰脸谱，还要想办法让他们真正欣赏到京剧的声腔之美，这才是更有深度的文化交流。她特别愿意继续在这方面作探索、开拓。

（三）探索、研发充分女性化的京剧旦角之美。旦角是表现女性之美的。在京剧史上，旦角的辉煌，都是男性艺术家创造的，这笔艺术财富必须很好地继承。而当下及未来的旦角扮演者多为女性（只可能有少数男旦）。如何克服女性弱点、发挥女性优势，使旦角艺术获得新的发展，可以说是一个重大的历史课题。以赵群为主持人的"张派艺术传习研究工作室"，自2013年成立以来，已举办过九期"旦角流派研究——名师讲堂"系列讲座，

保留许多名师的口述史料和艺术经验。工作室作为一个平台，将持续邀请名家尤其是女性名家来思考、探索、交流如何结合女性条件，扬长避短，创造出更多更符合现代文化精神和审美情趣的女性形象。罗怀臻先生在研讨会上说得好："艺术院校不应该是戏曲表演的后方，在某种意义上也是戏曲表演的前沿，它不仅承担着传承的重任，也应承担着研发的重任。"我记得早在2005年，赵群带着一股年轻人的锐气，对一位报纸记者说："女演员拼命模仿舞台上男人装出来的女人，无论是唱腔还是形体，亦步亦趋，唯恐克隆得不像。新世纪年轻的女演员们，要敢于在舞台上展示女人天然的美，使京剧的旦角之美更加女性化。"这竟成了她担任教学工作以后的一个自觉的学术课题。这种研发工作只有结合新创作来进行，极富挑战性，也极有现实的、未来的意义。

记得在《青春之路——赵群艺刊》的尾页，赵群写了两句话："回眸前路，星光点点；立足远眺，执教扬帆！"她没有虚度年华，可以自豪；她的艺海扬帆，得到领导、同仁、朋友、学生的支持，充满信心！

赵群获第 25 届上海白玉兰戏剧表演奖"主角奖"

70个古今人物形象
（代前言）

我爱戏，爱我演过的每一个人物。她们或富贵或卑微，甚至是魂是鬼，不同的身世，不同之感悟，都需要通过我，通过戏曲表演的唱念做打向世间传递。我为自己能够使她们在舞台上"重生"而欢欣雀跃，我为我能够分享她们的人生轨迹而庆幸非常……

京剧：

《红鬃烈马》之王宝钏　　《大保国 二进宫》
　　　　　　　　　　　　之李艳妃
《玉堂春》之苏三　　　　《状元媒》之柴郡主
《春秋配》之姜秋莲　　　《法门寺》之宋巧娇
《秦香莲》之秦香莲　　　《三娘教子》王春娥
《诗文会》之车静芳　　　《西厢记》之崔莺莺

《楚宫恨》之马昭仪
《珠帘寨》之二皇娘
《断桥 雷峰塔》之白素贞
《孔雀东南飞》之刘兰芝
《缇萦救父》之缇萦
《汾河湾》之柳迎春
《游龙戏凤》之李凤姐
《贵妃醉酒》之杨贵妃
《孝感天》之魏银环
《野猪林》之林娘子
《乾坤福寿镜》之徐氏
《九曲桥》之寇珠
《大登殿》之代战公主
《沙家浜》之阿庆嫂
《白毛女》之喜儿

《四郎探母》之铁镜公主
《龙凤呈祥》之孙尚香
《赵氏孤儿》之庄姬
《望江亭》之谭记儿
《四进士》之杨素贞
《浣纱记》之浣纱女
《拾玉镯》之孙玉娇
《霸王别姬》之虞姬
《宝莲灯》之三圣母、王桂英
《御碑亭》之孟月华
《樊江关》之薛金莲
《四郎探母》之萧太后
《刺蚌》之廉锦枫
《杜鹃山》之柯湘

昆曲：

《秋江》之陈妙常
《牡丹亭·游园 寻梦》
　之杜丽娘

《百花赠剑》之百花公主
《牡丹亭·闹学》之春香

《扈家庄》之扈三娘　　　《贩马记·写状》之李桂枝

《昭君出塞》之王昭君　　《孽海记·思凡》之色空

《金山寺》之白素贞

新编戏：

《杜子春传》之歌姬（1996年，宫本吉雄编导）

《贞观盛事》之郑月娟（1999年，戴英禄等编剧、陈薪伊导演）

《一方净土》之陈娟（1999年，黎中城编剧、马科导演）

《曹操与杨修》之鹿鸣女（2000年，陈亚先编剧、马科导演）

《映山红》之陈兰英（2001年，黎中城编剧、石玉昆导演）

《桃花扇》之李香君（2002年，郭启宏编剧、宋捷、杨小青导演）

《试妻大劈棺》之田氏（2002年，李宝春编导）

《一捧雪》之雪艳娘（2005年，李宝春编导）

《孙滨与庞涓》之庞夫人（2006年，辜怀群编剧、李宝春导演）

《孙安进京》之孙夫人（2007年，李宝春编导）

《弄臣》之弄臣女儿（2008年，李宝春编导）

《韩玉娘》之韩玉娘（2009年，剧本改编：李瑞环同志）

《孔门弟子·礼仪之道》之贞娥（2010年，孙惠柱编剧、卢秋燕导演）

《马蹄声碎》之冯桂珍（2011年，戏导学生集体改编、万红导演）

《孔门弟子·比武有方》之田姬（2011年，孙惠柱编剧、吴汶聪导演）

《朱丽小姐》之朱丽小姐（2012年，孙惠柱编剧、郭宇导演）
《红楼佚梦》之王熙凤（2013年，孙惠柱编剧、卢秋燕导演）
《团圆梦》之王宝钏（2014年，李彩婷编剧、何畅导演）
《班昭·离别》之班昭（2014年，罗怀臻编剧、张静娴导演）
《徐光启与利玛窦》之淑芸（2015年，孙惠柱编剧、沈矿导演）
《驯悍记》之阎大乔（凯思琳娜）（2016年，张静、沈颖编剧、郭宇导演）

 开篇列这70个角色人物于此，一方面是"炫耀"，"炫耀"自己演艺事业的成绩，另一方面，或者说更重要的是我想借此来解释、遮羞。因为从艺这三十年中，我大部分的时间都在学戏、演戏、教戏，真正伏案提笔则不过短短数年，故本书恐无什么"章法"可谈，唯一篇篇亲身经历后的真情感言而已。唯望读者知之。

1　作者《诗文会》剧照
2　作者《赵氏孤儿》剧照

作者《缇萦救父》剧照

粉墨 | 思感

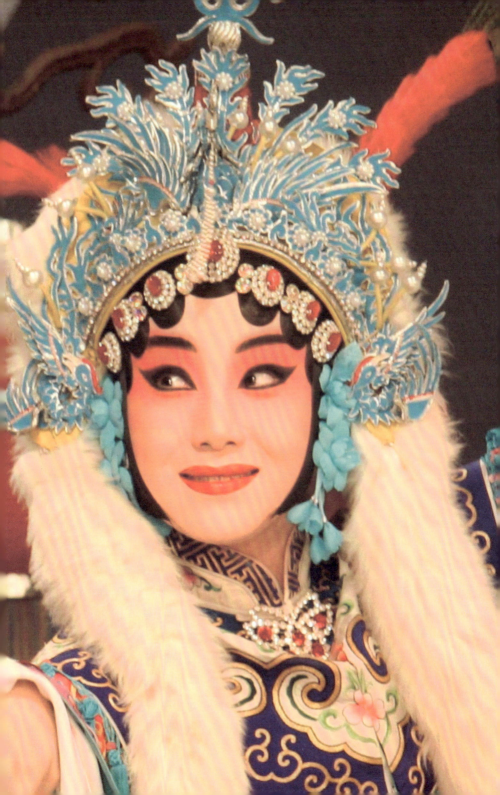

小议"旦"之起源

"旦"之起源研究对理解旦角的基本性质和发展历史有重要意义。然而旦角之"旦"是怎么起源的?到目前为止,仍是众说纷纭,争论不休。

隋代柳彧在一个奏章里描绘当时的角抵戏情形:"人戴兽面,男为女服。"[1]明确表明隋代已经有男扮女装的表演。据唐代崔令钦《教坊记》载:"踏谣娘者,北齐有人姓苏,齄鼻,实不仕,而自号为郎中。嗜饮,酗酒,每醉,则殴其妻。妻衔怨,诉于邻里。时人弄之。丈夫着妇人衣,徐步入场行歌。每一叠,旁人齐声和之,云:'踏谣,和来!踏谣娘苦!和来!'以其且步且歌,故谓之'踏谣';

[1] 陈多、叶长海选注《中国历代剧论选注》,上海古籍出版社,1980年,第49页。

以其称冤,故言苦。及其夫至,则作殴斗之状,以为笑乐。今则妇人为之,遂不呼'郎中',但云'阿叔子';调弄又加典库,全失旧旨。或呼为谈容娘,又非。"[1] 则北齐时即已有假扮妇女的表演了。

这些大概就是旦角的早期形态。但以上材料并未直接指称女角为旦。

那么,旦从何时起可以用来指旦角?

作为女性演艺行当的旦字在我国汉语史里出现得非常突兀,从现存汉语资料来看,旦最早只能从宋代稍早些的记录里发现。宋周密著《武林旧事》卷四"乾淳教坊乐部"中记载的南宋宫廷演剧概况中的一句演员介绍:"装旦孙子贵"[2],此当为现存的旦即女性角色称谓的最早记载。

元代夏庭芝在其《青楼集》中说:"唐时有传奇,皆文人所编,犹野史也;但资谐笑耳。宋之戏文,乃有唱念、有浑。金则院本、杂剧合而为一。至本朝乃分院本、杂剧而为二。"他说院本演出有五人,为参军、副末、引戏、末泥和孤。"杂剧则有旦、末。旦本女人为之,名妆旦色。"[3] "李娇儿,花旦杂剧,特妙。……

[1] (唐)崔令钦撰,任半塘笺订《教坊记笺订》,中华书局,2012年,第173页。
[2] 《东京梦华录(外四种)》,古典文学出版社,1957年,第404页。
[3] (元)夏庭芝《青楼集》,中国戏曲研究院编《中国古典戏曲论著集成》第二集,中国戏剧出版社,1980年,第7页。

张奔儿，姿容丰格，妙于一时。善花旦杂剧。时人目奔儿为'温柔旦'，李娇儿为'风流旦'。"[1]由此可见从那一时期起旦便即是角色"花旦"，又可形容演员之性格特色"温柔旦、风流旦"。根据夏庭芝的说法，则旦角从元代才出现，而且只在杂剧里出现。

1 （元）夏庭芝《青楼集》，中国戏曲研究院编《中国古典戏曲论著集成》第二集，中国戏剧出版社，1980年，第31、32页。

齐如山先生说:"国剧中凡假扮女子者都名曰旦行,这个名词,自元朝到现在,无论弋腔、昆腔、梆子、皮簧始终沿用未改。"[1]

那么,从元代起,戏曲表演艺术中明确出现一个女性的角色行当名称,也就是旦,这就是戏剧学界的共承了。

这个旦字可指戏中人物,亦可指表演者,而无论表演者自身是男性还是女性,只要称其为旦角的那一刻均代表女性。

[1] 齐如山《国剧艺术汇考》,辽宁教育出版社,2010年,第362页。

旦的起源问题，在唐以前的材料里尚未见到任何相关记载，宋代忽然有"旦"等于"女"的说法，而到元代，旦角已经是非常成熟固定的角色行当了。旦这种横空出世的姿态，且一出世便成熟到自成体系，的确令人生疑。故古往今来研究者非常关注旦之由来，形成了各种说法：旦乃由"狙"演变而来；旦为"姐"的古写；旦为"花擔（担）"之简写；旦是由"城旦舂"以及"颠倒其说"、"咸淡最妙"等等变化而来……

通过对上述所列几种，也是各方家提及、引用最多的几种进行系统研究后，有了些许感受和心得，容分述之。

一、旦为"狙"之说

明朱权《太和正音谱》：

> 杂剧院本，皆有"正末"、"付末"、"狙"、"孤"、"靓"、"鸨"、"猱"、"捷讥"、"引戏"九色之名。……狙：当场之妓曰"狙"，猿之雌也，名曰"猵狙"，其性好淫。俗呼"旦"，非也。[1]

1 （明）朱权《太和正音谱》，中国戏曲研究院编《中国古典戏曲论著集成》第三集，中国戏剧出版社，1980年，第53页。

清焦循也曾在其著《剧说》中写道：

偶思《乐记》注"如猕猴"之说，乃知：

生，狌也，猩猩也。——《山海经》："猩猩人面。豕声，似小儿啼。"

旦，狙也，猵狙也。——《庄子》："猿，猵狙以为雌。"

净，狰也。——《广韵》："似豹，一角，五尾。"又云："似狐，有翼。"

丑，狃也。——《广韵》："犬性骄。"又："狐狸等兽迹。"[1]

从朱权的论述看，他仅对旦这一女性行当进行了畜类比喻，其他如末（生）、靓（净，花脸）等并未如此，而焦循则将"生旦净丑"皆以动物比拟。引他的话说：思路是来自东汉郑玄为《礼记·乐记》作注，引《三国志·魏书卷四·齐王芳》[2]篇中"优"字的注解："獶，猕猴也，言舞者如猕猴戏也，乱男女之尊卑。獶，

1　（清）焦循《剧说》，中国戏曲研究院编《中国古典戏曲论著集成》第八集，中国戏剧出版社，1980年，第83页。

2　（晋）陈寿《三国志》，《二十五史》，上海古籍出版社、上海书店，1987年，第1083页。原文：甲戌太后令曰："皇帝芳春秋已长，不亲万几，耽淫内宠，沉漫女德，日延倡优，纵其丑谑，迎六宫家人留止内房。毁人伦之叙，乱男女之节。……遗芳归藩于齐，以避皇位。"

或为优。"[1]顺着郑玄、朱权、焦循的这条思路向下,《汉语大字典》中便出现了如下名词解释的两个词义(该词条下尚有第三个词义,因与本文无关,从略):

狙 dàn ①[獦狙]野兽名,狼的一种。又作"獵狙"。《玉篇·犬部》:"狙,獦狙。"《广韵·翰韵》:"狙,獵狙,兽名,似狼。"《集韵·换韵》:"狙,獦狙,兽名,巨狼也。"②戏曲行当名,今作"旦"。《天台陶九成论曲》引《丹丘先生论曲》:"杂剧有正末、副末、狙、狐、靓、鸨、猱、捷讥、引戏九色之名……当场之妓曰狙。狙,猿之雌者也,其性好淫。今俗讹为旦。"[2]

《康熙字典》是这样解说"狙"字的:

狙 dàn 《广韵》、《集韵》、《韵会》得按切。《正韵》得烂切。并音旦。《广韵》:獵狙,兽名。似狼。《集

1 《礼记》卷三十九,(清)阮元校刻《十三经注疏》,中华书局,1982年,第1540页。
2 《汉语大字典》(缩印本),湖北辞书出版社、四川辞书出版社,1993年,第563页。

韵》：猲狚，巨狼也。又《庄子·齐物论》：猨猵狙以为雌。注：猵狙，一名獦牂，似猿，狗头，其雄喜与雌猿为牝牡。dá 又《广韵》、《集韵》、《韵会》当割切。《正韵》当抈切。並音怛。《广韵》：猲狚，出《山海经》。按《山海经》本作狙，郭读平声。诸书引之皆作狚，疑误。[1]

"狚"即是"旦"这一观点，令人有些疑惑：（1）狙的全名是獦狚还是猵狙？（2）是狼还是猴？查郝懿行《山海经笺疏》："有兽焉，其状如狼，赤首鼠目，其音如豚，名曰獦狙。"郝懿行笺曰："獦狙当为獦狚，注文獦狙当为葛旦，俱字形之伪也。"然后举《玉篇》、《广韵》为例，证字形伪。他也提及《庄子》里的狙，认为："所说形状与此经异，非一物也。"其实，狙这个字是值得怀疑的。《尔雅》、《方言》、《说文》皆无此字。《玉篇》、《广韵》又属晚出，再加上郝懿行也认可，《山海经》原文写作"狙"。查文光堂藏本《山海经》也写作"狙"。那么，郝懿行的纠正，也只是一种猜测而已。也许，古人只知道"狙"而并不知道一种叫作"狚"的动物。当然，狙明确是猿的一种，并非狼。因此，此处只能存疑。

1 《康熙字典》（标点整理本），上海辞书出版社，2012年，第662页。

至于"狙"字,从《庄子》各版本看,朝三暮四一段的各种版本里皆为"狙",没出现"狚"。引上海出版的影印本《庄子集解》中为例:"狙公赋茅曰:'朝三而暮四。'众狙皆怒。曰:'然则朝四而暮三。'众狙皆悦。"[1] 焦循的《剧说》里说:"旦,狚也,猵狚也。——《庄子》:'猿,猵狚以为雌。'"这里所引庄子一句也出现在《齐物论》里,在毛嫱、骊姬那一段,意思是猵狚与猿(猨)的雌性进行交配。中华书局排印版《庄子集释》作"狙"。也许是焦循用的版本有误吧。这样看来,《庄子》里谈到的狙,与《山海经》里的狚没有关系。如果想追溯"旦"的来源为"狚",只能依靠《山海经》。

综合以上资料,试着分析如下:狚,应当是《山海经》传说中一种长相似狼的野兽。狙,是猿猴一类动物,《庄子》里谈到其雄性喜欢与雌猿为牝牡。朱权等人混淆《庄子》和《山海经》里这两个不同的字,认为这是一种"其性好淫"的动物,后转指戏剧表演的旦角,显然是非常武断的。

如果旦角的来源真是狚,那么只能说旦角的来源是某种像狼的动物。朱权等人所谓"其性好淫"是没有根据的。再者,旦

[1] 《庄子集解》卷一《齐物论第二》,《诸子集成》,上海书店出版社,1986年,第11页。

角的来源是狚,这一说法也缺少更多证据支持,无法令人相信。

二、旦为"姐"之说

在《中国大百科全书(戏曲曲艺)》中,黄克宝先生认为旦字来源于姐字:"旦的名目初见于宋代歌舞。周密《武林旧事》记民间舞队有《麤姐》和《细姐》等目,姐即旦的古写。……细旦为俊扮之旦色;与之相对照,麤旦当为丑扮之喜剧角色。"[1] 关于周密《武林旧事》中"麤姐"、"细姐"方面的史料,王国维在其《宋元戏曲史》中亦有提及。《宋元戏曲史》第三章《宋之小说杂戏》:"舞队《武林旧事》(卷二)所纪舞队:《查查鬼》(《查大》)、《李大口》(《一字口》)、《贺丰年》、《兔吉》(《兔毛大伯》)、《吃遂》、《大憨儿》、《粗姐》、《麻婆子》、《快活三郎》、《黄金杏》、《瞎判官》、《快活三娘》、《沈承务》、《一脸膜》、《猫儿相公》、《洞公觜》、《细姐》……《交衮鲍老》……《旱划船》……《打娇惜》。"[2] 王国维所列《武林旧事》之舞队七十目中把异体字"麤"改为"粗"。观这舞队七十目中还有《快

[1] 中国大百科全书出版社编辑部编《中国大百科全书(戏曲曲艺)》,中国大百科全书出版社,1985年,第55页。
[2] 王国维《宋元戏曲史》,中华书局,2013年,第36页。

活三郎》、《快活三娘》、《旱划船》、《交衮鲍老》等至今戏曲界依然熟知的曲牌名,这当是傀儡表演的节目名或曲目名,而非行当之名。而且在《宋元戏曲史》第七章《古剧之结构》中,王国维还引了《武林旧事》中一段话,说明杂剧脚色:"《梦粱录》(卷十二)云:'杂剧中末泥为长,每一场四人或五人。(中略)末泥色主张,引戏色分付,副净色发乔,副末色打诨。或添一人,名曰装孤。'《辍耕录》(卷二十五)所述略同。唯《武林旧事》(卷四)所载'乾淳教坊乐部'中,杂剧三甲,一甲或八人或五人。其所列脚色五,则有戏头而无末泥,有装旦而无装孤……"[1] 同在一本《武林旧事》中,卷二出现了舞队名目《粗妲》、《细妲》,卷四[2]又出现了角色"装旦",可见旦与妲二者似无渊源关系。

况且,查阅《汉语大词典》"旦"的条目,内列有十种旦字之古写,无妲字[3];复查妲字,亦无旦之古形。妲字解:"dá ① 女子人名用字。《说文新附·女部》:'妲,女字,妲己,纣

1 王国维《宋元戏曲史》,中华书局,2013年,第72页。
2 先后查阅几本近现代出版的《武林旧事》,"乾淳教坊乐部"均在卷四,而非王国维《宋元戏曲史》所注卷一。
3 《汉语大词典》(缩印本),湖北辞书出版社、四川辞书出版社,1993年,第623页。

妃。'②通'诞（dàn）'，荒诞。"[1] 综上，要说妲为旦之古写似有些牵强。引周贻白先生的一段话作为本节结尾："按《武林旧事》官本杂剧段数，有老孤遗妲、槛哮店休妲之类，妲字与姐字形近。或传写有误，或原有是称，皆不可知。"[2]

三、旦源于"花擔"或"城旦春"

明徐渭在其著作《南词叙录》中提出过旦是"花擔"简略而来的说法："旦：宋伎上场，皆以乐器之类置篮中，擔之以出，号曰'花擔'。今陕西犹然。后省文为'旦'。"[3] 这种说法虽然过于以点带面，但出发点却很有浪漫色彩。漂亮清秀的女演员手持鲜艳的花色担子扭捏成列"擔之以出"，多么美妙的一幅画面，怎不叫人浮想联翩。如果用"花擔"之说和"城旦春"的说法相比，虽知其偏颇，但也令人更愿意信其为真实原委。

1 《汉语大词典》（缩印本），湖北辞书出版社、四川辞书出版社，1993年，第436页。
2 周贻白《中国戏剧史中国剧场史》，湖南教育出版社，2007年，第77页。
3 （明）徐渭《南词叙录》，中国戏曲研究院编《中国古典戏曲论著集成》第三集，中国戏剧出版社，1980年，第245页。

城旦舂,秦汉时的一种刑罚。裴骃《史记集解》引如淳曰:"《律说》:'论决为髡钳,输边筑长城,昼日伺寇虏,夜暮筑长城。'城旦,四岁刑。"[1] 髡钳是中国古代将犯人剃去头发并用刑具束颈的刑罚,周代已有,秦汉沿用,与城旦舂结合。《汉书·刑法志》:"当黥者,髡钳为城旦舂。"北周后无此刑。后世囚犯剃光头,或谓即此制遗迹。[2] 城旦舂刑罚主要是惩罚男性犯人,每天太阳初起就需要开始修筑长城,其女性家眷虽不用修城但

1 《辞海》,上海辞书出版社,1999年,第1535页。
2 《辞海》,上海辞书出版社,1999年,第5775页。

也要苦劳舂米。在被判以城旦舂刑罚之后,犯人先会被剃头,并在脸上施以墨刑,做记号避免逃役。宋代滑稽戏曾出现过"黥[1]为城旦"的小故事:"景祐末,诏以郑州为奉宁军,蔡州为淮康军。范雍自侍郎领淮康军节钺,镇延安。时羌人旅拒戍边之卒,延安为盛。有内臣卢押班者,为钤辖,心常轻范。一日军府开宴,有军伶人杂剧,称参军梦得一黄瓜,长丈余,是何祥也?一伶贺曰:'黄瓜上有刺,必作黄州刺史。'一伶批其颊曰:'若梦见镇府萝卜,须作蔡州节度使?'范疑卢所教,即取二伶杖背,黥为城旦。"[2]这则小故事是说宋仁宗时代,范雍任蔡州节度使时,觉得军中一卢姓辅职存心教唆伶人借谑白"梦见黄瓜,当黄州刺史;梦见镇府萝卜,当蔡州度使"来挖苦自己,所以对两位伶人处以杖背,并施以墨刑,罚去修长城。或许因为城旦舂刑罚中包含一个旦字在其中,抑或因墨刑暗合了《青楼集》中"凡妓,以墨点破其面者为花旦"[3],故而坊间有旦起源于城旦舂之说。

1　黥:墨刑的异称。古时兵士脸上黥字刺墨作记号,以防逃亡。《宋史·兵志一》:"泰宁军节度使李从善部下及江南水军凡千三十九人,并黥面隶籍,以归化、归圣为额。"参见《辞海》,上海辞书出版社,1999年,第5859页。
2　王国维《宋元戏曲史》,中华书局,2013年,第18页。
3　(元)夏庭芝《青楼集》,中国戏曲研究院编《中国古典戏曲论著集成》第二集,中国戏剧出版社,1980年,第40页。

四、"颠倒其说"与"咸淡最妙"

在甲骨文里,旦的字形是𝗢,像太阳从地面刚刚升起的样子。《说文解字》:"明也。从日见一上。一,地也。凡旦之属皆从旦。"[1] 旦字的本义是天亮、破晓,夜刚尽日初出时。这个意思似乎与旦角的旦完全没有关系。

胡应麟《庄岳委谈》中谈道:"凡传奇以戏文为称也,亡往而非戏也。故其事欲谬悠而亡根也,其名欲颠倒而亡实也;故曲欲熟而命以'生'也,妇宜夜而命以'旦'也,开场始事而命以'末'也,涂于不洁而命以'净'也:凡此,咸以颠倒其名也。"[2] 因为戏文皆是传奇,故而生、旦、净、丑角色行当都要颠倒无实。借旦字本身寓意太阳升起而云:"妇宜夜而命以旦。"且不论为何妇人仅仅"宜夜",单说"曲欲熟而命以生"就难平众议。生行来源于末,这个末又当如何解释?再说难道杂剧旦本中一人独唱十数套曲子的正旦就不需要背熟唱词和旋律吗?比之更加无根的,还有以一句"咸淡最妙"四字之中的"淡"

[1] (汉)许慎撰,(清)段玉裁注《说文解字注》,浙江古籍出版社,1998年,第308页。
[2] 陈多、叶长海选注《中国历代剧论选注》,上海古籍出版社,1980年,第167—168页。

通"旦",即断言旦源于此,有如理想主义的臆语。

王国维就批评胡应麟的说法:"胡氏颠倒之说似最可通,然此说可以释明脚色而不足以释宋元之脚色,元明南戏始有副末开场之例。"

包括国学大家王国维在内的诸多前贤都曾提过在段安节著《乐府杂录·俳优》中确有赞演员曹叔度、刘泉水弄假妇人[1]的水平很高的句子,称其表演火候为"咸淡最妙"。不过,在中国戏曲研究院编辑的《中国古典戏曲论著集成》中收录的《乐府杂录》中则无此句。只在刘泉水名字后标注了一行小字:"案:此下旧衍'咸淡最妙'四字,据《文献通考》删。"[2] 原著是否有赞曹叔度、刘泉水表演"咸淡最妙"这句话,此处不再像前文死嗑"狚"字那样查阅资料,但是仅以这么一句恰到好处般的赞誉,便说其中"淡"通"旦",未免可说是有些过于随意了。

五、旦源自印度梵语

据德国的梵语学者所编《印度戏剧词典》:"婆罗多(Bharata)

[1] 弄假妇人通装旦,均指男扮女装模拟女性进行表演。
[2] (唐)段安节《乐府杂录》,中国戏曲研究院编《中国古典戏曲论著集成》第一集,中国戏剧出版社,1980年,第49页。

曾提到一般被喜爱和谈论的舞蹈（nrtta），那是在庄严的时刻，为了展示美和娱乐，在婚礼、庆祝生日等等时候演出的。有两种形式，温柔的女性舞蹈（lāsya）和更加激烈的 tāndava，经常伴随着歌唱。它被区分为模仿的舞蹈（nrtya），带着一些情感（bhāva）表达，以及为自身的戏剧的表演（nātya），而戏剧是要引发味（rasa）的。"[1] 其中，婆罗多是著名的印度戏剧论著《舞论》的作者。bhāva 一般译为"情"。

常任侠先生说 tāndava 就是唐代著名的健舞，黄天骥先生据此引申说："总之，无论梵文或者其他西域文字，跳舞、舞蹈一词，都以'旦'这一音节作为词语构成的重要部分。唐宋之际，梵语传入，我国人民称引舞为旦，很可能是受 tāndava 一词的影响，把其重要音 tān 音译为旦。正因如此，才会出现只求谐音，容许有笪、靻等种种写法的现象。大概引舞者多由女扮，于是旦音加上女旁，变而为妲；后来书写为求省事，再还原为旦。"[2]

由上，常任侠先生猜测唐代健舞的来源是 tāndava，是根据舞蹈本身性质。而黄天骥先生随后的引申，想象居多，根据

1　Das indische Drama, von Sten Konow, WALTER DE GRUYTER, BERLIN UND LEIPZIG 1920, s11.
2　李肖冰、黄天骥、袁鹤翔、夏写时编《中国戏剧起源》，知识出版社，1990年，第132页。

非常不足，显然不可轻易采信。尤其是 tāndava 比较激烈，显然不是女性舞蹈。

综上，本文考察了"旦"源于"狙"、"姐"、"妲"、"淡"、"花擔"、"城旦春"、"妇宜夜而命以旦"以及梵语等八种说法，似乎没有哪一种已具备绝对的说服力。

然而通过前面的梳理，可以发现旦行并非我国先秦时期旦字的原有含义，应该是后起转义。据此或可判断，旦行一词应该是随着成熟的印度戏剧或西域戏剧一同传入我国，属于外来词，且多半是音译。但由于资料的缺乏，至今尚难确定，它到底是从外文里哪个词音译过来，甚至也不知道它是从梵语翻译过来的，还是从吐火罗语或回鹘语翻译过来的（目前在新疆，已经发现了梵语、吐火罗语和回鹘语写成的戏剧剧本）。

也许随着研究的深入，尤其通过对新疆出土的一系列戏剧文献进行细致研究，我们可以寻绎出一些相关线索。

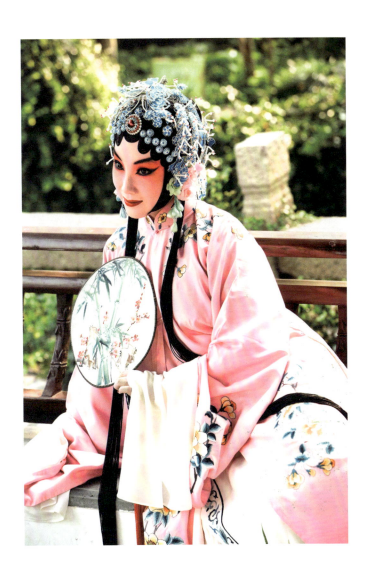

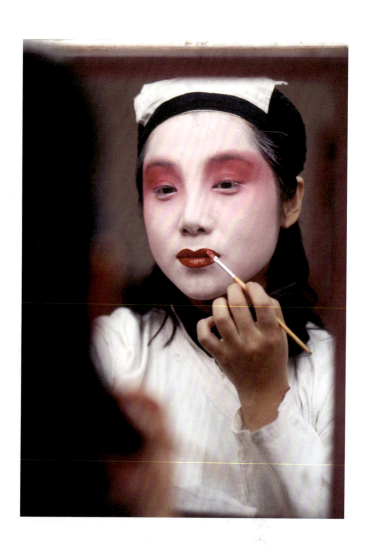

从模仿继承到独立创造
——从艺二十年回顾小结

在我十岁的时候,遵从父母之命考进了天津艺术学校。七年的京剧传统剧目学习,无论是定行当、归流派,还是如何搭配主修、辅修剧目等都是有经验的前辈老师全权安排的,甚至中专毕业后进入工作状态的进修班,我的从艺状态基本上属于是相对保守安逸的。直到1999年,我离开天津京剧院加盟上海京剧院,上海的一切对于我是那么的陌生,学习、工作、生活等诸多方面使我感到从未有过的彷徨。特别是刚开始接触剧院的新创剧目时,不同立意的文本、全新的舞台调度及表演方式对于我这个习惯了演传统的"小老艺人"更是巨大挑战。经过数年的强化训练特别是在中国戏曲学院优秀演员研究生班学习后,我逐渐懂得要了解自己艺术上的长处和短处,要读懂剧作家想要传递的文学思想,

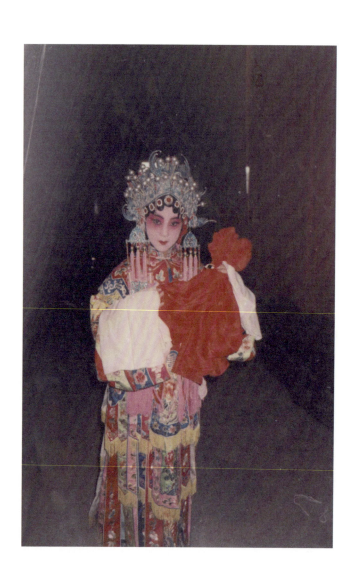

作者第一次登台演出《彩楼配》，饰演王宝钏

要分析角色的性格特征,把自己已经掌握的艺术手段,合理地融入表演之中,才能创作出有个性、有生命力的舞台形象。

一、从源头上全面继承

我1988年考入天津艺术学校,开蒙剧目是《彩楼配》,自1990年开始专攻张派,先后向李近秋、薛亚萍、蔡英莲、王婉华、李炳淑等张君秋先生的弟子学习。可以说在我从艺的二十年中,有十八年在学习张派、表演张派,但真正开始了解张派、研究张派,特别是思考到底是要学习习惯思维中"固定化"的张派,还是要根据自身条件表演"概念化"的张派的问题,不过是近些年的事情。

张君秋的演唱充分发挥了嗓音"娇、媚、脆、水"的优异天赋,同时悉心揣摩梅兰芳、程砚秋、荀慧生、尚小云等各派旦角演唱艺术的风采而加以融化。——张派艺术为世人瞩目的艺术宝库中添加了新的财富,而其中最为光辉夺目的则是张君秋的演唱艺术。他的演唱音色绚丽,感情丰富,舒展自如,形成了华丽柔美、刚健清新的独

特风格。[1]

以上是安志强老师总结的张派艺术风格，张君秋先生是男性，我则是女性，生理上根本的不同与嗓音条件的悬殊逼迫我必须思考属于我的继承流派之路。

经过不断的实践，特别是读了研究生之后我开始从源头探索张派艺术的形成过程，着力寻找一些人物年龄较年轻、情绪起伏跌宕、适合发挥我善于刻画人物内心之优长的舞台形象，例如《状元媒》之柴郡主、《西厢记》之崔莺莺、《四郎探母》之铁镜公主以及《游龙戏凤》中的李凤姐等。

> 君秋艺术，谈者多矣；首扬其唱，次誉其型，念、做、表情、舞、武、身段，多未及之。实则张派之卓然树帜，故因张腔之先声夺人，而唱不以念辅，念不以做表衬，做表不以身段显，身段不以舞、武出，孑然一唱，亦不足以全其张派。特其唱确实突出，正如程派程砚秋以程腔盛传至今，反掩其他耳。当君秋学艺之始，何曾不文武并进。[2]

1 安志强《张君秋传》，河北教育出版社，1996年，第264页。
2 张学浩主编《张君秋艺术大师纪念集》，中国文联出版社，2000年，第248页。

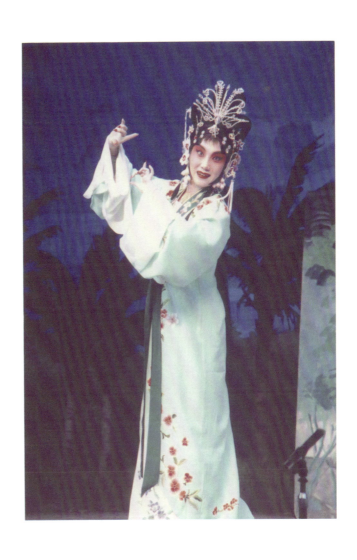

京剧《西厢记》，作者饰演崔莺莺

按照翁偶虹先生提出的张派艺术文武并进的指导思想，作为青年继承者我找到了张派名家王婉华、武旦名家方小亚两位老师学习张派名剧《金断雷》。方小亚老师的鼎力帮助下，我不但运用"踢枪打出手"丰富了张派风格白素贞的表演亮点，大大地提高了此剧的观赏性，而且还把几段成套的曲子根据昆曲表演艺术家王芝泉老师《金山寺》演出为范本，缩编成情真意切的念白和节奏欢快流畅、观众耳熟能详的[水仙子]曲牌，在不长的时间内把该说的都说清楚了，节省下宝贵的时间留给更能发挥张派演唱水平的《断桥》、《祭塔》两折去唱。

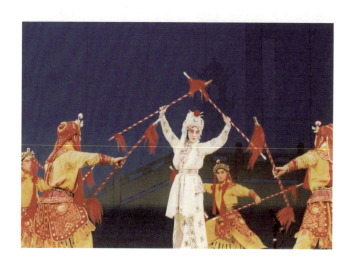

作者在《金山寺》中[打出手]

再比如继承学习张派经典剧目《秦香莲》,除了在揣摩人物内心和提高唱、念、做、表等处苦下功夫外,我还向上海音乐学院的老师学习了琵琶演奏。从2002年开始,我再演出《秦香莲》"寿堂"一场的[琵琶词]都是自己演奏琵琶前奏,每每观众为我的表演报以热烈掌声时,我真的很幸福,完全忘记了初学琵琶时,由于双手笨拙配合不好、恨不得用嘴咬下五个手指头的愤恨心情!

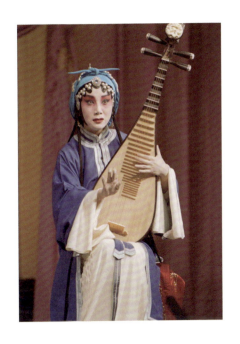

作者自弹琵琶演唱《秦香莲》中一曲[琵琶词]

二、功夫在诗外

早在1944年上海发行的《半月戏剧·四小名旦专号》上就有人拥护年仅二十四岁的张君秋先生自立张派了,而且杂志上还刊登了一篇张先生撰的《也算自白》的文章,其中说道:

> 我自学戏以来,虽经十年努力,然而一点薄技,本不足邀识家的欣赏,更谈不到继四大名旦之后而列入小名旦之林!我所会的是老前辈们的一鳞半爪,剩下的一点残余。我的发明可算毫无成就。虽然我也有理想,将来会有一天实现我的计划,但,在未实现前,还不是等于零!

我看完张先生的真心告白很受启发。十七八岁就享名四小名旦的张先生在对各界的"自白"中是那么的谦逊,对自己的远大理想,只做了小小伏笔。虽然当时没说清"将来会实现、现在等于零的计划"是什么?但从几十年张派艺术的风行来看,这"计划"早就不言而喻了。作为张门的再传弟子,我们不单要学前辈的艺术,更要学习前辈博采众长、敢于突破、谦虚谨慎的创新精神。张君秋先生曾经对青年朋友们说:

> 我们学习一个流派艺术,不能仅仅看到它的结果,而应该看到它的形成过程——青年演员应该把戏路子搞得宽一点,表演手段具备的多一些。有的青年演员,只抱定一个流派去学,而且只学这个流派的几个代表剧目,这样学下去,路子越走越窄,怎么能行呢?要知道,任何一个名家高手,他没有上百出戏的底子是不可能有突出成就的。[1]

前辈情真意切的谆谆教诲,如大海中的导航灯,为迷茫的青年们指明了方向。以现在的条件我不可能会演百十出戏,但可借鉴的各类艺术却比上世纪多很多。

上海这座东西文化相互交汇的国际大都市为我提供了很多观摩学习的便利条件。首先是戏曲类,上海是全国唯一一座同时拥有京剧、昆剧、越剧、沪剧、淮剧、评弹、滑稽七大艺术团体的城市。光是每年看这七个艺术门类的新老剧目就能从中学习到很多宝贵的艺术经验。我先后跟随昆曲名家王芝泉、张洵澎、梁谷音三位老师学习了《昭君出塞》、《百花赠剑》、《思

[1] 张学浩主编《张君秋艺术大师纪念集》,中国文联出版社,2000年,第326页。

凡》、《牡丹亭·寻梦》等昆曲折子戏；大胆借鉴越剧服装突出曲线美的风格，适度修改了京剧《西厢记》崔莺莺的服装，使人物从外形上更加优美曼妙、婀娜多姿。其次得益于上海国际艺术节我观看了很多国外引进的各类世界经典艺术杰作——交响乐、音乐剧、歌剧、舞剧、大型魔幻杂技及多媒体梦幻艺术等。虽然一开始我并不热衷看"外来剧"，甚至有些排斥，总认为它和我们京剧老祖宗留下的传统艺术毫无关联，但随着自身艺术修养的不断提升，我逐渐把这种狭隘的思维方式完全否定了。

作者向昆曲名家张洵澎学习《百花赠剑》

除了从各种艺术门类中汲取表演方面的养料之外，我还把很多与舞台呈现相关的知识及观后感悟都记录下来以备不时之需。比如观摩世界名剧《悲惨世界》，那晚我第一次体验到音乐剧的魔幻魅力，它能让听不懂歌词的人也可以感动得泪流满面。据我主观估计，现场有百分之八十以上的中国观众是通过看字幕了解歌词大意的，但主人公冉阿让大段抒情的"咏叹调"真是把全场观众都征服了！由此我联想到了京剧中的[反二黄]，这种稳重、深沉，唱腔起伏跌宕大，特别擅长表现悲壮、慷慨、苍凉、凄楚的情绪的唱腔板式恰与西方的咏叹调有异曲同工之妙！以前我演唱各类慢板时，总是担心现场的年轻观众嫌京剧节奏慢、唱词听不懂。现在我明白了，只要你用心、用情去演唱符合剧情需要的唱段，用平时积累的演唱功底去表现人物心情，肯定会打动观众的！连只知"歌词大意"的咏叹调都能打动观众，何况我们追求"字正腔圆"的国粹京剧！

另外，我在观摩过程中学到的小知识也都派上了用场。比如追光。我每每看各类外国戏剧，总是被里面精准恰当的追光所折服——漆黑的舞台，随着一声清脆的鼓声，一道直径约为3厘米银色光柱，准准得打到了黑幕前隐身演员的大拇指上，1秒、2秒，瞬间的停顿之后上海观众雷鸣般的掌声骤然响起。日前剧院为我排演艺术家李维康、耿其昌版的全本《宝莲灯》，我的

小知识就派用场了。导演处理三圣母的第一次亮相是站在舞台后方高台上的，配合流动的干冰，很有仙女下凡、飘飘欲仙的感觉。可惜追光补光不当，整体画面很漂亮，演员脸蛋儿却"黑黑"的！由于走台时间仓促，导演来不及多要求，万般无奈我只好斗胆"亲自指导"了。我请追光师傅把两个追光一个调成聚光、一个调成散光，聚光追脸部，突出眼睛的神采，散光追全身，美化肢体的轮廓。拿着晚上演出的录像和上午走台的一比较，效果真的很不错。

新编历史神话剧《宝莲灯》，作者饰演三圣母

三、从剪裁剧本开始小创作

通过三年的研究生学习，我逐渐养成了熟读剧本、研究人物的良好习惯。每排演一出戏，我都要根据剧本提示把人物在心里"生活"一遍，合理的地方表演就会越发顺畅，不合理的地方我就大胆拿起"剪刀和浆糊"对剧本进行适当调整，包括把一些结构虽然松散却具有局部闪光点的全本大戏剪辑为折子戏，使之更符合当代观众的欣赏习惯。经我动过"微创手术"并演出过的剧目有《刘兰芝》、《楚宫恨》、《诗文会》、《玉堂春》、《伍子胥》中浣纱女的唱段以及《珠帘寨》中二皇娘的唱段等等。下面以《玉堂春》、《珠帘寨》为例，介绍一下我的"剪辑"成果。

《玉堂春》一剧为传统名剧，但过去只演《起解》、《会审》两折。上世纪20年代荀慧生与王瑶卿、陈墨香共同打提纲、写本子，增益了《嫖院》、《定情》及结尾的《监会》、《团圆》，成了一出有头有尾，情节动人，唱做并重的戏。全部《玉堂春》在1926年2月6日首演于上海大新舞台。[1]

1 《荀慧生演出剧本选》，上海文艺出版社，1982年，第67页。

我演的《玉堂春》，就是按荀先生的路子从《嫖院》一直演到《团圆》的。如此安排一来可以借《嫖院》一场发挥我的青春优势，二来也满足了上海观众爱看全本大戏的欣赏习惯。《起解》、《会审》是我跟张派开蒙老师李近秋先生学的，"嫖院"、"监会"、"团圆"三场戏，是恩师薛亚萍先生传授的。据薛老师说她演全本《玉堂春》写"水牌子"时，是把"嫖院"改为"游院"的，但我觉得"嫖"字虽然不雅，倒也十分贴切，所以未听从师傅的话，依然叫"嫖院"。剧情连贯了，人物脉络也完整了，时间却超长了！"起解、会审"是经典我不敢擅动，"监会、团圆"本身就不长，

传统京剧《玉堂春·嫖院》，作者饰演玉堂春、李春饰演王金龙

我"剪贴板"的功夫都用在"嫖院"一场戏了。

根据恩师薛亚萍以前给我说排"嫖院"的录音,及观摩沈福存老师和管波的录像,我把这场戏主要作了以下两点调整:

1. 根据薛老师建议,减掉了王金龙和苏三两个人"初见面银子三百两,吃杯香茶就动身"时的几个零碎场次。改为开场就是王金龙二进宜春院的路上,通过他与书童的简短对话交待昨日对苏三一见钟情,今日再携重金前往为其赎身的简单剧情。有了前面王金龙小吊场的铺垫,苏三打扮得"花枝招展"的首次出场就更有目的性了。引子、定场诗、自报家门基本没变,只等鸨儿说:"昨儿那位阔绰的公子又来啦",苏三猛然起身又马上自觉失态,扭捏向台口观众说"他来了——"。这一系列感情外化的表演,清晰地把苏三早已芳心暗许的心情展现在观众面前。

2. 删去"关王庙"王、苏幽会一场。虽然我演"嫖院",但基本上是按照张派的表演风格把握人物的,似乎不太适合表演"不顾肮脏怀中抱,神案底下叙旧情"韵事。所以剧情交待苏三手托银子和金哥儿同去关王庙后,直接闭二幕,二幕外王金龙落魄上念"屋漏又遭连阴雨,船迟偏遇顶头风",用原剧本中的三言两语就把"关王庙"的情景一笔带过了

通过以上两大处调整及若干小调整,"嫖院"一折戏从原来

近一小时浓缩到了 40 分钟,加上"起解、会审、监会、团圆"我主演的全部《玉堂春》总共用时 3 小时整。虽然离理想的观剧时间 2.5 小时还有很大差距,但随着我文化水平的逐渐提升,将来也许会对"起解、监会"两场再作一定的剪裁,使全本《玉堂春》成为当代京剧舞台上的常演剧目。

《珠帘寨》是一出老生挂头牌的全本大戏。剧中二皇娘这个人物多由"硬二路"旦角饰演。我第一次演《珠帘寨》这个戏是向上海京剧院沈琦琅老师学习的,口传心授,中规中矩。但第二次再演出时,我就对二皇娘这个角色念白多、唱腔少,不能发挥我张派特长,感到不满足了!我仔细研究揣摩了沈琦琅、王蓉蓉、刘秀荣等老师演出二皇娘角色的录像,从中学习借鉴了很多"精彩瞬间"!为了发挥张派演唱特长,我还在母亲的帮助下,把一段"太保传令"的念白改成了一段具有张派演唱风格的[小导板接快板]唱腔。

这段"太保传令"念白在剧本中所处的位置非常好,正好是二皇娘"三激"李克用发兵未果,一巴掌打了李克用,二皇娘精彩表演最集中的部分。原词是这样的:"太保听令!传令下去,二位皇娘挂帅,命你父王以为前战先行,尽起番汉四十五万雄兵校场听点,来早便罢(太保插白"倘若来迟"),来迟呀,哼哼,提头来见!"虽然前辈们演到此处都是这样念的,但我

自认为前面激将时又是揪耳朵、又是打嘴巴的，草草念白收场于现场气氛、于人物性格都有些"托不住"，所以我就把此处的几句念白改为了一段酣畅淋漓的[小导板接快板]，正好借机也发挥我的演唱特长！台词如下：

[小导板]一声将令往下传——
（翻高腔儿收尾，表现人物娇嗔跋扈的张扬性格）
[快　板]太保儿近前听娘言
二位皇娘挂了帅，
命你父以为先行官。
聚齐雄兵四十五万，
校场听点莫要迟延。
倘若来迟误交战，
管叫他提头就到帐前。
（把令旗交太保，颐指气使地转身下场）

这个改动第一次实践于"青研班成立十周年"空中剧院现场直播演出中，虽然博得观众两次"满堂彩"，但我还是真心希望能得到业内前辈、同行的批评指正。

四、运用流派特点创造新的艺术形象

从接触新创剧目至今,我先后以主角及主配角的身份参加了《贞观盛事》、《一方净土》、《曹操与杨修》、《映山红》、《试妻大劈棺》、《桃花扇》、《孙安进京》等剧目的排练。其中最满意的两个角色应该数《试妻大劈棺》中的田氏和《桃花扇》中的李香君了。

京昆合演《桃花扇》定装照
(右起:导演宋捷、作者饰演的李香君、杨春霞饰演的李香君、副导演张鸣荣)

《桃花扇》是我和昆曲演员张军跟随杨春霞、蔡正仁两位艺术家共同创排的。前辈艺术家表演的《桃花扇》称为"经典版",我和张军演的叫做"青春版"。虽然两个版本略有不同,但春霞老师对于我塑造的李香君形象是给与了很多指导与帮助的。所以,从完全意义角度来说,《试妻大劈棺》中的田氏,应该是我首个独立创作的角色了。

《试妻大劈棺》由台北新剧团排演。这是大陆剧团禁演《大劈棺》五十多年后,此剧首度复排。领衔主演李宝春,我在剧中饰演女主角田氏。2002年首演于台北新舞台,2006年公演于北京长安大戏院。2007年分别公演于宁波逸夫剧场和上海逸夫舞台。

京剧《大劈棺》又名《蝴蝶梦》,它取材于《警世通言》卷二,及《今古奇观》第二十回《庄子休鼓盆成大道》。弋腔、秦腔、徽剧均有《蝴蝶梦》,河北梆子有《庄子扇坟》,而川剧则有《南华堂》,故事情节大同小异。在解放前,《大劈棺》是一出极能保证票房的旦角戏,它与京剧《纺棉花》在1940年代的京、津、沪等大城市的戏曲舞台上,风靡一时。当年,筱翠花、吴素秋、童芷苓、戴绮霞、陈永玲等著名花旦前辈,多以《大劈棺》作为戏班的"招牌戏"。因宣扬封建迷信,并有色情台词及表演,于1951年6月7日由文化部通令停演。(傅谨《近五十年"禁戏"

略论》)

　　此番李宝春先生改编的京剧《试妻大劈棺》，基本剧情没有改变，但主题思想却与以往大不相同，是本着批判男性，同情女性为主题出发的。特别是剧中运用"后现代主义"的手法、以一则女性征婚广告作为全剧收尾，更使此剧一度成为了众多业内人士讨论的焦点。当然褒贬自有公论，我只是从演员的角度对塑造田氏这个角色作一点分析。

　　按照以往"大劈棺"的路子，田氏均是由花旦饰演的，但宝春老师选中我演田氏，就是让我走"青衣路线"表演田氏。在他和孙正阳、孙明珠三位老师的帮助下，我大胆运用"张、荀、尚"三种不同的旦角流派风格，塑造出了一个全新的田氏形象。

　　首先是用张派青衣端庄贤淑的气质风格来塑造大家闺秀出身的田氏"苦盼夫君"的寂寞心情。

　　田氏第一次出场，剧本安排了一段[西皮慢板]转[原板]的唱段，用来展现她"成婚三日，分别十年，独守空闺，寂寞难眠"的怨妇基调。虽然已故音乐设计林鑫涛先生基本安排的是观众耳熟能详的张派老腔，但我通过情绪的起伏与音量收放，把传统唱腔唱出了新的含意。如"忆昔日嫁庄周何等荣耀，以为是成婚后相伴逍遥"这两句慢板大腔儿，如果不顾人物情绪使劲卖弄一定能要下"好"来，可我却以田氏"回忆甜蜜生活"、"白

1 改编京剧《试妻大劈棺》，孙正阳饰演二百五，作者饰演田氏
2 改编京剧《试妻大劈棺》，李宝春饰演庄周、作者饰演田氏

日梦"般的人物状态,点到而已的耍腔,引领观众进入我预先设计好的"规定情境"之中,让他们"同情我、可怜我",为后边"移情变节"作了很好的铺垫。直到唱出"可叹我女儿家当守妇道"一句大拖腔时,我才借助阶梯式的旋律,以层层推进、先抑后扬、直冲云霄、一泻千里的演唱技巧,把田氏压抑已久的苦闷怨愤心情"爆发"出来,观众沸腾的掌声既是对我演唱功力的赞许,又是为人物"鸣不平"后的情感宣泄。

当剧情进展到庄周假装猝死,改扮成楚国王孙前来引诱田氏这场戏时,我的表演风格也从张派过渡到了荀派。不是春兰、春草等类的荀派,而是尤二姐、霍小玉式的荀派风格。我认为楚王孙引诱田氏"出轨"的这段戏,是全剧最难把握的一段。既不能太外露,避免观众从心理上讨厌田氏,从根本上颠覆了主题思想,也不能太内敛,不然这段胸中似火,而面如坚冰的感情戏可就掉"凉水盆"里了。《试妻大劈棺》中这段感情戏主要依靠楚王孙和田氏的联唱来表现。最有代表性的当属唱腔设计林鑫涛老师安排的一段3/4拍的新颖唱段了。3/4拍在京剧音乐中十分罕见,但用在此处却绝好不过。我和楚王孙扮演者李宝春先生配合"华尔兹"般优美的旋律,在昏暗的"灵堂中"舞起了京剧程式化的"狐步"。在楚王孙的再三诱惑下,田氏欲说还羞、欲罢不能,宛如被楚王孙施了魔法一般,任由他牵

玉手、抚酥肩……直到唱道"难掩春心动、难止步前行，羞遮颤手忙挽定"一句时，田氏终于"就犯"了，火箭发射一般"奋不顾身"的扑进了楚王孙的怀中……

最后过渡到尚派，是田氏听说"楚王孙的旧病需要用死人的脑髓医治"，也就是点题"大劈棺"的那一精彩时刻。欢快的〔柳青娘〕转〔海青歌〕乐曲中，一袭红装、盖头遮面的田氏由丫鬟春云搀扶上场，等待揭盖头入洞房那一千金时刻，突然楚王孙头痛倒地，二百五要田氏用棺材中死了的庄周脑髓救助生命垂危的楚王孙——如此沉重的打击真好似当头一棒完全把田氏击倒了！唱词是这样描写的——"晴空霹雳当头震，芳心未定又惊魂。可怜我命苦无福分，呼天为何戏耍人！"这一段西皮散板我是借鉴了尚派名剧《失子惊疯》中的表现方法来演唱的，特别是最后一句"呼天为何戏耍人"，根本不能算是唱了，可以说是我浑身颤抖、歇斯底里"吼"出来的。还有后边大段新颖的旦角〔扑灯蛾〕念白，孙明珠老师特意编排了一系列尚派特色水袖动作辅助我刻画人物，比如剧烈颤抖地举起手，露出半条胳膊，空手比划劈棺的动作；再如反复快速的做水袖翻花动作，用以表达田氏"心绪烦乱难定论"的惶恐心情等等。当二百五发现"师娘"田氏无论如何也下不了决心时，居心叵测的"小纸人儿"狡猾地拿起板斧伸到田氏眼前说道：您就放弃了死人救活人吧！此

时精神状态几近崩溃的田氏猛然间发现了横在眼前的板斧，一声急促的麒派风格的锣鼓"嗒叭仓"，仿佛一道电流击中了田氏，点醒了观众，整个剧场都被"山雨欲来风满楼"的紧张气氛笼罩住了……

我从艺二十年来学习演出的这些心得体会，虽说不上是什么理论，也或许没讲出什么道理，但确是我真实的成长历程。从模仿继承到独立创造，我亦将继续前行。

粉墨思感

传统戏剧角色塑造的几点思考

近年来,我相继扮演了一些传统剧目中的主要角色,如《望江亭》中的谭记儿,《状元媒》中的柴郡主,昆剧《百花赠剑》中的百花公主。这些剧目都是前辈京剧艺术家呕心沥血的精品之作,有着极高的艺术水准和深厚的艺术内涵。剧中的人物形象能够在舞台上立起来、传下来,很重要的一点就在于,这些人物形象都凝聚着前辈艺术家对生活的深刻理解和独特感受。青年演员在传承这些优秀剧目,学演剧中的角色时,绝不能仅仅局限于简单的模仿。被誉为京剧艺术革新家的王瑶卿曾有一句名言:"你即使学别人学得再像,人家是真的,你还是假的。"真正要演好优秀传统剧目中的主要角色,不在于形似,而在于神似。如果缺乏对人物性格的准确把握,缺乏对生活现象的深入了解,即使将老

师传授的一招一式模仿得再好，表演上也很难有光彩。因此，对优秀传统剧目的传承，也需要创造性地学习，要有自己的理解和感受。这样，人物的形象才会丰满和生动。本文试结合舞台实践的体会，就戏曲角色的塑造谈几点所得。

一、把握个性，塑造形象

戏剧要表现人生，塑造人物。许多京剧传统剧目，都因为再现了绚丽多姿的人生，塑造了性格鲜明的人物，才具有了强烈的艺术感染力，才能够流传于世，久演不衰。许多表现爱情主题的京剧传统剧目，其中的女性形象往往都具有极其鲜明的个性。扮演这些角色，就要细心把握人物的共性和个性，抓住这一个人物和另一个同类人物的不同之处，把人物演活。

京剧《望江亭》、《状元媒》、昆剧《百花赠剑》都有着近似的主题，都是表现封建社会中的年轻女性对美好爱情的勇敢追求。剧中的年轻女性形象，既有相同之处，也有不同的特点。一方面，她们同处在封建礼教的重压之下，封闭的社会形态，使她们无法自由地寻求自己的所爱。她们同样怀有对美好爱情的热切向往，不屈从旧势力的压迫。一旦出现机遇，她们便以极大的勇气冲破封建礼教的束缚，去拥抱自己的幸福。另一方

面，由于生活环境的不同、社会地位的不同、生活经历的不同，以及个人性格特征的不同，使她们在面对爱情时，会表现出许多差异，呈现出斑斓的个性色彩来。《状元媒》中的柴郡主和《百花赠剑》中的百花公主同为王室公主，同为待字闺中的少女，但个性迥异，在争取爱情的过程中，表现也各不相同。

昆曲《百花赠剑》，作者饰演百花公主、王振义饰演海俊

1 京剧《望江亭》,孙正阳饰演杨衙内、作者饰演谭记儿
2 京剧《状元媒》,张学津饰演吕蒙正、作者饰演柴郡主

《状元媒》中的柴郡主更多地带有宫中淑女的特质。皇家礼仪的熏陶,塑就了她端庄典雅的仪态。优越环境的娇宠,一呼百诺的地位,又使她养成了有些任性、敢说敢为的个性。"帝王家深宫院似水流年",深宫高墙的封闭,封建礼教的束缚,在压抑她天性的同时,又在她的心底积蓄着对爱情的渴求。她与叔王外出狩猎,潼台被擒,身陷险境,幸得杨延昭相救脱险。当得知相救的恩人是"宫中久仰"的杨家将杨延昭时,柴郡主激情涌动。没有作更多的情感交流,就送上定情之物"珍珠衫",果断作出了爱的抉择。这一过程虽然短暂,但人物内心的情感却步步推进、层层发展。险境中得相救先是一喜,看少年将军仪表堂堂又是一喜,得知救难英雄是名扬天下的杨家将时再是一喜。到这一步,率性的柴郡主果断送上定情之物已是顺理成章。待到回宫之后,得知救驾的小将被误作了他人,柴郡主自然也就顾不得少女的矜持,顾不得"抛头露面",要为自己的幸福而去据理力争。因此,扮演这一人物,着重是把握她的淑女气质和率性特点。

《百花赠剑》中的百花公主是一位蒙族贵戚的后代。多年跟随父亲征战沙场,成长为一名统领三军的巾帼英雄,也塑就了她高傲、刚强、豪迈的性格。作为妙龄少女,在戎马倥偬的严酷生活中,对爱的渴望也不时袭上心头。因此,表演中既要着

力表现她的英武之气,也要体现她的女儿柔肠,多侧面地刻画这位青年女将的个性风采。作为将军,在两军交战的情况下,面对自己闺房里突然冒出的陌生男子海俊,她虽然吃惊,但绝不慌张。抽出青萍剑,两眼逼视对方,厉声喝问身份,这一连串的举动,机敏、利索而又镇定,体现出她的威严。在问明海俊既非盗贼,也非刺客后,对于擅入宫闱的海俊仍要"青萍剑寒光出鞘,怎恕你轻薄儿曹!"在百花公主与海俊的关系发生戏剧性变化后,当海俊拉着百花公主要立即"把天地拜了,早结成凤友鸾交"时,百花当即蛾眉倒竖,拔剑在手,厉声呵斥海俊:"你大胆!"这些表演,都是对女将军独特个性的刻画。作为少女,她又有着丰富而又细腻的情感。当她被海俊出色的才华、儒雅的仪表所打动,萌生爱慕之情后,女儿的娇羞和妩媚便不加掩饰地流露出来。但在表现百花女儿柔情一面时,仍要落落大方,避免一般待字闺中少女的忸怩之态,不失女将军的英武之气。

《望江亭》中的谭记儿则是另一类女性形象。她虽为学士夫人,但丈夫早逝,守寡三载,不时受到恶霸的欺侮,饱尝生活的辛酸。艰难的生活景况,迫使她要靠智慧求生存,塑就了她坚忍、机智的个性。正当无依无靠之际,她遇到了与早逝的丈夫十分相像的白士中,萌生爱慕之情。谭记儿内心的爱炽热、深沉,但却表现得含蓄和克制。她面对冒冒失失、信誓旦旦跪

地盟誓的白士中,尽管内心情感奔涌,"我本当允婚事穿红举案",可又犹犹豫豫,欲说还休,"羞答答我怎好当面交谈"。谭记儿又是一个勇于和善于同旧势力抗争的女性。她与白士中结合后,面对恶势力的迫害毫不退缩,勇敢地挺身而出,以自己的聪敏和机智化解了危机和灾难。扮演这样一个人物,要从角色特定的生活经历和社会地位来把握其形象定位,着力展示她外柔内刚、机智勇敢的个性魅力。

二、以形传神,表现人物

京剧艺术非常重视运用各种艺术手段来塑造人物,强调"唱、做、念、打"各种艺术形式的综合运用。在人物表现上,讲求"唱、做并重"。京剧做功有一套经过长期积累和提炼所形成的独具艺术之美的表演程式,在舞台上,要使这些程式鲜活起来,富于美感,关键是要恰如其分地传递出人物的情感,做到以形传神。

人物形象要形神兼备,首先演员的内心要有真情实感。《状元媒》中的柴郡主形象端庄美艳,仪态万千。她的美,不仅体现在扮相上,更要随着剧情的推进,在各种特定的场合充分予以展露。在她被掳后与杨延昭相遇、回宫后婚事发生波折、同八贤王论及杨延昭、向吕蒙正和八贤王表露心迹等场合,都不

时流露出女儿家的惊喜娇羞之态，同时又不失其金枝玉叶的端庄风度。这是一个情窦初开的少女的美，发乎内心，溢于言表。要让观众感到她的无限惊喜，看到她的无限娇羞，也要让观众看到她的着意压抑。而这种压抑也要表现得含蓄、自然，不能有丝毫勉强之迹。

比如，柴郡主与叔王遇险获救一场戏，在历经被擒、押解、遇救的巨大波澜，乍然得知救难恩人就是杨家将后，柴郡主内心极度惊喜，而举止神态仍要不失端庄。她请杨延昭为自己摘除锁住双手的铁链，全不顾"男女授受不亲"的纲常，向单膝跪地的杨延昭伸出双手。这段表演无声无息，却有着丰富的心理内涵和姿体语言，传递出柴郡主对杨延昭的信赖与好感。伸手大方、热切，而又含蓄。而害羞地侧转到一旁的面庞，却抑制不住无限的娇羞和喜悦，将一个情窦初开少女激动的心情展露无遗。

又如，吕蒙正和八贤王来到公主府，与柴郡主商议她的婚嫁事。得知叔王错把救驾的小将误作了傅丁奎，柴郡主从座椅上愕然起身，双手向下甩袖，随即又缓缓坐下。这一起一甩一坐，先遽后缓，着力表达人物内心的焦虑，但又尽力克制着自己，不失庄重之态。接下来，柴郡主顾不得害羞，一吐衷肠。当唱到"救驾的小将并无两员"时，八贤王一旁帮衬："看起来这

里面是大有文章啊。"柴郡主被一语点中心弦，娇嗔地瞪了八贤王一眼，又用兰花指朝着他轻轻一点，禁不住露出羞涩的容颜。这些细微之处，都是一位少女真情的流露。一颦一笑都是戏，人物才能丰满起来。

以形传神，还要注意掌握好表演的尺度。托尔斯泰说："艺术中最主要的东西是分寸感。"表现中的一招一式要恰到好处，不能太过，也不能不足。我在《望江亭》中扮演谭记儿，有一段初会白士中一见钟情的表演。剧中，白道姑为白士中说亲，谭记儿误以为是为恶霸杨衙内提亲，气恼得要拂袖而去。躲在隔壁的白士中，错把白道姑的咳嗽当成了提亲成功的暗号，冒冒失失地出来，跪地对天盟誓，自报身世，发誓"与学士夫人谭记儿永订百年之好，日后我若负心，天诛地灭"。我演此时的谭记儿，下意识地站起身来，要上前搀扶他。又碍于男女有别，不敢上前，闪在一旁，偷眼观察。这一连串的举止，都要交代清楚，又不能过于张扬。当白士中盟誓说到天诛地灭时，谭记儿忍不住噗嗤一笑，眼光闪出无奈而又惊喜的神情。这个眼神，是向观众打开的谭记儿内心世界的一扇窗户。不再需要更多渲染，就已经将人物内心的转折交代清楚，为此后人物情感的发展作了充分铺垫。

三、声情并茂，抒发情感

唱腔是京剧最富于表现力的一个艺术手段，对于戏剧人物的塑造起着至关重要的作用。《望江亭》、《状元媒》都是张派的代表剧目，也是唱腔分量很重的唱功戏。张派艺术具有独特的艺术风格，其唱腔绚丽华美、甜润流畅、婉转缠绵，极具声腔之美。然而，以"娇、媚、脆、水"嗓音条件为基础形成的张派唱腔，非常重视表现人物性格和思想情感，把剧中人物的精神气质、内在情感视为唱腔富有生命力的内在依据，以此去调动和驾驭那些京剧音乐语汇，抒发情怀，塑造形象。《望江亭》、《状元媒》中的经典唱段，艺术水准很高，演唱时尤其要注意防止单纯显示技巧，忽略表现人物的倾向。要像王瑶卿所说："台上无论是唱，还是念，都得心里有。"心里有真情实感，唱腔才能动人。

唱腔要做到声情并茂，必须紧扣人物情感发展变化的脉络，使声腔曲调与内心情感合拍。《望江亭》中谭记儿有一段极富张派神韵的[南梆子]唱段。她先是误会了白道姑的说亲，心生气恼；又突然面对白士中的唐突盟誓，举止无措；随后经过细细观察，心有所动，于是，徐徐唱出内心的思量："只说是杨衙内又来扰乱，却原来竟是这翩翩少年。"开头缓慢深沉，带着伤感。"又

来"二字，稍稍迟疑，表现出谭记儿对辛酸生活境遇的不堪回首。唱到"翩翩少年"时，音调陡然翻高，蓦然间现出亮色，旋律明亮的走向与人物心境的豁然开朗相互呼应。随即，她偷眼细看，怦然心动："观此人容貌像似曾相见，好一似我的夫死后生还。""好一似"三字，音调激扬跳跃，透露出谭记儿将白士中比作前夫时惊喜和激动的心情。至此，谭记儿心绪万千："我本当允婚事穿红举案，羞答答我怎好当面交谈。""允婚事"三字唱得迂回婉转，将此刻谭记儿愿意以身相许，又不好当面吐露衷肠的复杂情感和矛盾心态细腻地表现出来。最后，定下主意，唱道："我何不用诗词表白心愿，且看他可领会这诗内的隐言。"整个唱段随着人物情感的层层递进而跌宕回旋，凸显出谭记儿丰富的内心世界。

以唱腔倾吐人物的情感，还要注意运用好各种变化和对比手法，增强艺术的感染力。在《状元媒》中，柴郡主战场被擒获救后的一段唱"天波府忠良将宫中久仰"，除首句前六字"天波府忠良将"外，全部用〔南梆子〕曲调。开头六字不用较为舒缓的南梆子导板，而罕见地采用了抒展的西皮导板，演唱时一上来就要激越明亮，表现柴郡主得知对方是杨家将时难以抑制的激动心情。随后，曲调变化为中速的〔南梆子〕，心境也由激越转为深情，唱出对杨延昭的赞叹："怪不得使花枪蛟龙

一样,喜爱他重礼节并不轻狂,将门子无弱兵古语常讲,细看他一表人才相貌堂堂。"曲调的变化映照情感的深化,使感情的表达更富张力。唱到"我终生"三字,先突然停顿,柔声羞涩地以念白吐出"应托在呀"四个字,再接唱"他身上",尾部拖腔在低声部委婉流转,绵延不尽。此处先顿后放,欲罢不能,倾诉出柴郡主情窦初开时的缠绵情感。柴郡主回到宫中,想起遇险的经历,思绪万千,唱出一段[二黄原板]"自那日与六郎因缘相见"。表现她自从遇见杨延昭后,一见钟情,急切盼望这一姻缘能够尽早成功。这段唱突破了[二黄原板]通常的中速和平稳节奏。特别是几个"但愿得"排比句唱腔,节奏逐渐紧缩。演唱时就要仔细调控这些节奏上的变化,将人物急切的期盼之情和内心的感情波澜步步推向顶点。到"保叔王锦绣江山",节奏重又拉开,旋律音区逐步提高,形成一个优美、激荡的长拖腔。这时,人物内在情绪要达到高峰,酣畅淋漓地表现出柴郡主对美好爱情的向往和追求。

　　传统剧目角色的塑造,涉及的方面很多,很值得作深入的探索。青年演员在扮演传统剧目中的角色时,尤其要注意深入发掘人物的内涵,不断充实生活积累,使表演达到形、声、神、情的统一。这样,才能再现出丰满、感人的艺术形象。

中西之间

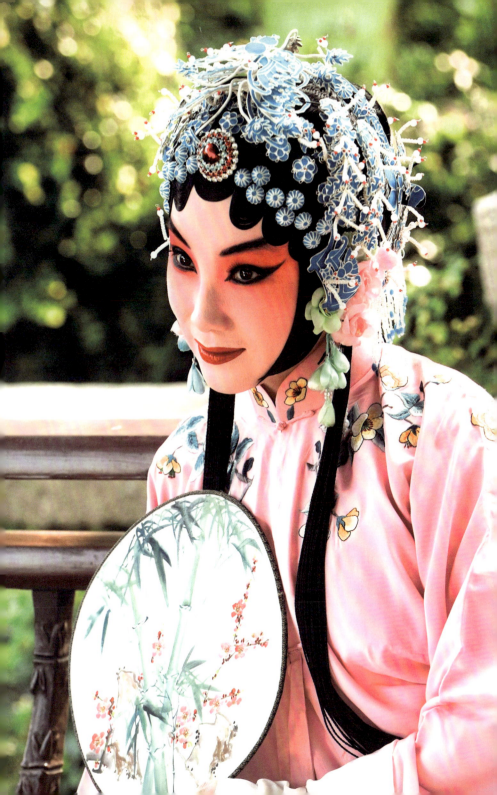

洋为中用　取长补短
——借鉴西方表演导演训练唤醒睡沉了的中国戏曲

2009年5月,国际导演大师班在上海戏剧学院拉开了帷幕。我作为大师班项目负责人卢昂教授的研究生——一名青年戏曲工作者,骄傲地成了班中一员。

五周的学习转瞬即逝,同学们像一块块海绵,饱吸了大量的养剂后回归到各自的工作岗位。相信这些宝贵的知识一定会在各个领域的艺术实践中发挥重要作用,也企盼今后几年的国际大师班如期举行。

下面我从行云"流"水、五"味"俱全、轻"舞"飞扬、境由"心"生、推"本"溯源五个方面介绍一下我的学习体会。

行云"流"水　安·博格(Anne Bogart)教授(美

国哥伦比亚大学导演系主任、著名导演；萨拉托加国际戏剧中心艺术总监）的"流"及"视点"训练

"流"——是一种以行走、停顿、穿越、转身、跟随、变速为行动线；以关注同行人、倾听身边人的心声，让全体训练者达到精神高度集中；体会默契配合、以即兴创作的心灵感应为主要目标的练习方法。

"视点"——是安·博格教授在前人总结的 6 项视点训练基础之上，研究发展出来的新型分点训练法。安式"视点"的 9 项分类：

1. 空间关系：个体的距离以及整体环境的任意空间。

2. 度：快与慢的对比。

3. 形状：人静止时的状态，定点亮相、直线，曲线的造型。

4. 结构：人与舞台、舞台布景，环境及演员之间的结构特质。

5. 时延：人做舞台行动所用的时间；时间的变化、慢动作等。

6. 姿态：人在行动时的状态，动态的状态：日常生活中的行为，表现性的、抽象的行为姿态。

7. 地板格局：行动路线。人在地板上留下的图案和轨迹。

8. 运动反应：环境及他人的变化对你的刺激、影响以及你瞬间作出行动的反应。

9. 重复：重复一种动作，也可以是重复前一段发生的事情，语言、形状、姿态等等都可以重复。

这9项视点，涵盖了在思想支配下和肢体有关的所有舞台行动。

通过对"视点"训练的学习，我意识到戏曲基本功的训练存在着很多傻练、盲练，缺乏经验总结，导致事倍功半的缺陷。"知其然，而不知其所以然"是受老一代艺术家文化程度局限所致，但新时期的文艺传播者必须从理论总结方面加以借鉴，为我们早已模式化的戏曲身形课、把子课、毯功课、腿功课训练配以流动的思想指导。给每个基本功训练的动作总结出目的性，这样可以杜绝当学生问老师"这个动作为什么这样做？"之时，老师却答以"没有为什么，老先生就是这么传下来的"这种对于盲目训练的延续。

就拿我们的身形课来说，一套起霸、一个趟马、一段群体身段组合，这其中就包含安博格教授总结的空间关系、速度、姿态、

形状、地板格局等多种"视点"。虽然是同样的一套程式动作，但因为角色的不同，所以千变万化。全套程式的速度变化决定了人物的心理、时间空间的转换；亮相的合理安排以及行动路线的设计完善了剧中不同角色的特定形象。"起霸"、"趟马"这类经典的程式套路是老前辈们"金字塔"式艺术创作的顶部精华，其塔身的动作基础和塔底的创作根源因为缺乏理论总结的支撑逐渐被我们后学者忽略丢失了。研究"视点"、加以改造，而后运用到戏曲基本功的训练之上，可以帮助我们找回已丢失的"金字塔全身"。

通过掌握"流"的训练方法，可以解决我们在基本功训练时，习惯性精神涣散的老毛病。启发我们探索程式动作的起源与完善过程、帮助我们从即兴创作中找到新程式动作的原发点，最终使我们创造出能够与观众达成心理默契、适应于新创剧目表演的新的程式动作。

总之，"流"和"视点"的训练，从深究程式动作的来源和探索如何再创新的程式动作两方面给予了我莫大启发，使我僵化的思想得到了一次轻盈的洗涤。

五"味"俱全　谢克纳（Richard Schechner）教授（美国纽约大学资深教授、人类表演学大师）的"味匣子训练"

如果说安博格教授的训练能够提高戏曲基本功训练的效率，那么谢克纳教授的味匣子训练对于有一定表演经验的戏曲演员会帮助更大。

味匣子是一门提高演员表演素质的训练，不是调度训练。长期进行"味匣子"训练对演员很有好处，排练前及演出前训练"味匣子"亦是很好的热身运动！

"味匣子"训练的来源——谢克纳教授1976年第一次接触到印度两千多年前的哲学书籍《舞论》，书中提及了八种与味觉体验相似的、通过大脑神经传输的常态情感；1985年，谢克纳教授自己做工作坊时，通过对怒、恐、爱、惊、勇、厌、悲、笑（原文为印度梵文）这八种独立情感及情感叠加后的感受进行研究后，逐渐探索出了一套以"味匣子"命名的演员训练方法。

"味匣子"训练的方法——在地上画一个九宫格，分别把八种味道写在四周的格内，中间空格为"情感真空状态"（英译Santa）。谢克纳教授要求训练人员在写有不同情绪的情感格子外面不要设计动作、预想感受，主要寻找跳进情感格内那一刹那的情感体验，用呼吸、神经体验味觉情感，综合内部的感受后用肢体表现出来。训练步骤如下：

跳进情感格内，通过内部气息感受情感的"味道"；

跳进情感格内，瞬间做出情感反应支配下的外在表现的静止动作，保持到你认为体验完毕后跳出格内；

跳进情感格内，内在体会情感的"味道"，外在做出一系列表达这种情感的连贯动作；

跳进情感格内，为情感动作反应配上声音。可以是嗓子发出来的，也可以是拍打肢体或跺脚等任何声音；

跳进情感格内，与同在一个情感格内或是其他情感格内的训练者进行动作上的、声音上的互动。相互刺激、加强情感体验。

（以上训练只是"味匣子"单项情感体验的训练，情感叠加训练没有亲身经历谢克纳教授的指导，只是从文字资料上进行学习，此不赘述。）

在训练过程中有人提问谢克纳教授："味匣子"训练是情感的内部体验还是外部做状？谢克纳教授回答："真的感情流露也是需要技术支持的，何况剧场就是行骗的场所。是大家都认同的骗局，虚构的再现，就看你能不能骗倒别人。"我赞同谢克纳教授的话，也认同鲁迅的一句话："要体验生活，但总不能因为要演妓女我们就去卖淫吧。"表演本身就说不清楚是真是假，观众和演员必须要接受假定性。

味匣子训练就是先从夸张的感情外露开始，而后逐渐体会心中的感受，慢慢再学习掌控适当的表演，最终完成身心和谐的情感表演状态。

作者参加人类表演学教授谢克纳先生创建的"味匣子"表演训练

"味匣子"训练对于戏曲演员的帮助——由于"味匣子"训练和我们戏曲"跳进跳出"的程式化训练有同根之源,所以非常适合引用到剧团排练当中。一句"自报家门",一个"云手翻身",在不同的格子里要有符合格子内情绪的不同的表现。就好比把我们的程式动作比作豆腐原料,每个格子就是一种沙司,豆腐经过不同沙司的烹制,就会产生不同的味道。

通过这种"回炉式"的程式动作训练,可以为有一定表演能力的演员"形而上学"的程式动作注入深刻的心理体验,帮助我们更好的运用程式动作刻画人物。"味匣子"训练不仅是心理的,重要的是身体和心理相结合的一种有机造型式的训练模式。

总之,我理解谢克纳教授"味匣子"训练主要强调剧场是特殊的表演场所,演员一登上舞台,就必须从生理到肢体马上进入表演状态,就好比谢克纳教授常常引用法国戏剧家阿尔托的一句话:"演员是情感的运动员。"情绪的饱和点是瞬间提升的,就好比发令枪响了运动员必须在刹那间冲出起跑线一般。演员在舞台上也需要在没有任何准备的情况下将常态情绪转化到特定的情感下,运用我们高度提纯的程式动作精确的把人物形象展现在观众面前。

轻"舞"飞扬 殷梅教授（美国纽约城市大学皇后学院戏剧舞蹈系主任、教授）的编"舞"训练

殷梅教授是一位杰出的舞蹈艺术家，她的课程主要是从编舞的角度来开拓我们的思路，激发我们观察生活的想象力，最终运用多角度、深层次的肢体语汇把人物情绪表现出来。所谓多角度深层次就是用抽象甚至是变形的方式表现。

殷梅教授的训练主要针对人与物、人与人之间的空间关系，体会距离的变化，以及不断的重复后带给人不同的意境感受。所有肢体动作表现围绕写实、抽象、象征三个角度，让我们逐渐体会到上述三种形式独立存在和叠加后产生的种种新的表现方式。

例如三个训练者为一组，每人手持一根竹竿，任意组合成各种平面、立体的图形，并记住；而后三个人平伸双臂、徒手完成上述用竹竿设计的平面、立体图形；最后每个人运用小臂运动，争取在上半身的范围内再把上述动作变形后完成。（上述三个步骤对于个体训练者来讲和我们京剧里的三个程式动作：单枪云手花—徒手云手花—肘臂云手小五花的设计有异曲同工之妙，只是我们从来没有想到过这三个程式动作之间的联系以及组合后的艺术效果。）

再如利用凭空想象出的一些词语或句子创造肢体动作，不断地重复、变速、变形；而后再由单人及多人组合后集体表现出来，可以说那是一段舞蹈，亦可以说那是一段无声的戏剧，其震撼力和冲击力是前期独立枯燥创造时无法想象的！

通过殷教授的启发式训练，我逐渐体会到集体创作能量的叠加作用。作为导演，除需要掌握训练演员的方法，还需要了解一些"借力"创作的技能，这对于戏曲技术导演更为重要。

传统戏曲训练主要针对个人技巧训练，很少涉及群体。这种现象从根本上导致我们传统戏"群场"模式僵化、"荡子"老套落伍，缺乏新意；新编戏主要依靠舞蹈技师设计。（舞蹈技师设计的动作，一来难为戏曲演员，我们业余的舞蹈水平经常让舞蹈构图捉襟见肘，二来舞蹈技师设计的群舞场面普遍缺乏"戏曲味"。）如果我们戏曲从业者可以掌握一些殷梅教授传授的编舞方法，结合我们已知的程式套路，广开思路，一定能够创造出比"二龙出水"、"舞梅花"、"四、八股荡"更加新颖又饱含戏曲韵味的新创戏曲群众场面。

境由"心"生 李·布鲁尔（Lee Breuer）教授（美国著名导演）的"启动心灵情感的开关"训练

谢克纳教授说："李·布鲁尔是一位疯狂的导演。"

卢昂教授说："他是一位很有想法的杰出导演。"

通过观摩布鲁尔最为得意的三部作品——黑人教堂版《俄狄浦斯》、侏儒版《玩偶之家》和木偶板《小飞侠》，我品味到了谢克纳教授和卢昂教授所说话的含义。学习他的"启动心灵情感开关"的训练，我感受到布鲁尔教授并非单纯的疯狂胆大，他还是一位非常细腻，极其讲究人物内心体验的"温情"型导演！

他的"启动心灵情感的开关"训练主要针对心理体验，可以说是一种运动中的冥想训练。通过回忆人生中不同阶段所发生的令自己难忘的事情，找到情绪的根源。借助回忆和幻想的刺激从心里反射出来的真实肌肉反映慢慢开启"心灵感应"的开关。

例如："一个人在回忆六岁时，他不自然的就会重心移到脚后跟。这是因为他的爸爸非常高大，而且经常训斥他，他由于仰头，而且心里畏惧又不敢躲闪，所以经常重心在脚后跟——"

再如："想到你的初恋情人，本来是很甜蜜的，但是后来你们分手了，因为他曾当众羞辱你，你一想起这件事就令你愤怒不已！他经常穿蓝色的Ｔ恤，你看到蓝色便联想到他、联想到你的耻辱，你的羞耻感让你肌肉紧绷僵硬起来，你的血液流量加速并慢慢握起了拳头——"

训练的重点在于通过回忆和联想找到自己生活过的影子，用这些影子投射出一个个生动的角色。每次训练都要求找到新的、

1、2　作者指导教授外国友人学习京剧艺术

作者为国际剧协专家演示中国京剧艺术

有趣的"联想点",加以挖掘,找到肢体反映。用客观反映带出主观情绪。

这些启动"心灵情感开关"产生的肢体动作,都是非常好的运动反映,每当你做这个动作时,就会产生条件反射性的生理反应。经常训练就会形成习惯,可以适应任何角色,而且这种感受是专属于你个人的,是别人无法深入到的心灵深处的感受。

布鲁尔教授说:"如果想成为大师,就一定要把隐藏在个人灵魂中的符号密语转递给观众!"特殊的人生经历造就了曹禺先生的《雷雨》、郭宝昌先生的《大宅门》,我想应该还有许许多多的传世之作都得益于个人灵魂符号谜语的传递。

在课堂上,我利用花旦、青衣、老旦三种行当不同的形体特点,做了相同的一套水袖翻花动作,即兴起名为"女人的15、35、55岁"。布鲁尔教授看后评价:"15岁很真实生动,35岁很有内涵,但55岁非常空洞!要借鉴15岁到35岁这二十年的年龄跨度感受体验人到55岁时的心境;通过联想、观察、提前设定好这个55岁是成功女人辉煌的顶峰?还是美人迟暮?或者是被病魔缠身。——总之不要泛泛,要具体!"

通过布鲁尔教授对此小品的点评,我进一步了解到,戏曲程式化行当的划分,在一定程度上帮助了我们塑造角色,但是要想打动观众的心,必须从"这一类"细化到"这一个",找到

一些心理依据，角色才不会"符号化"。

除了"符号化"行当的表演，我们青年戏曲工作者还经常被所谓的流派特色捆住手脚，盲目的死学流派创始人，全不顾个人自身条件的优缺点。前辈创造的精髓应该全面继承，但是精髓的东西是不可复制的，况且复制别人永远成不了大师。只有努力找到一个从自我出发的原创起始点，观众才会关注你，才会停止对你和前人无休止的比较。

当然，创新和解构绝不是简单的妖魔化。现在很多流行歌手翻唱老歌，影视剧编导翻拍经典影视巨作，其艺术效果常常令人咋舌。对待经典的态度和尺度的把握最重要的是要看个人的艺术修养。

总之，上了布鲁尔教授的课后，我的眼界开阔了许多。利用自己的人生轨迹，扑捉瞬间的灵感，找到属于自己特有的创作方法及表现形式，将成为我们青年从业者未来戏曲创作的新试点。

推"本"溯源　利兹·戴蒙特（Liz Diamond）教授（美国耶鲁大学导演系主任、教授）以"尊重剧本"为原则的导演训练

利兹教授是大师班请来的最后一位老师，也是唯一一位拿着剧本给我们讲导演技法的老师。利兹教授概括："安·博格教

授崇尚从无到有、即兴创作；李·布鲁尔教授既是编剧又是导演，他更擅长经典的解构；而我则坚持推崇剧本再现，做一个剧本的解读者——"

利兹教授教给我们更多的是一些导演的基本知识，如：以什么态度看待剧本；首次通读剧本的技法；必须重视坐排、不断提问、启发所有参与排练的演职员；以及如何把导演案头工作做到淋漓尽致，等等。

通过利兹教授的课，我学到更多的是她对待戏剧事业兢兢业业、一丝不苟的创作精神。莎士比亚名作《冬天的故事》是利兹教授两年后要排演的一部作品，她在来上海之前已经准备了大半年，这次来大师班，她就用《冬天的故事》剧本作为给我们上课的习本，并直言希望在大家共同学习、创作的过程中发现一些灵感，对于她今后的创作能有所帮助。

"好的编剧会把舞台行动写进台词，如果用编剧标示的台词，就必须深究每个字的具体含义！"利兹教授给我们排练《冬天的故事》时，我念剧中人宝莱娜的台词："你瞧，她攀着他的脖子——"就这简单的一句台词，她反复地让饰演王后的演员王红丽揣酌："王后是'攀'着国王的脖子，不是搂着、抱着，而是攀着。'攀'是具有一定重量的。体会'攀'字的含义，并把动作做到位——"

从上述点滴之言不难看出利兹教授对于剧本是多么的尊重，反思我们戏曲演员在排演传统戏时是否如此较真呢？或许就在我们不经意之间丢掉了很多"一字抵千金"的舞台提示，如果能够深挖剧本内涵，逐句推敲台词，我们便能使演了一百多年的京剧传统戏焕发新的风采！

另外，从演员的角度体会利兹教授强调的深究剧意的读本方法，可以帮助我们从古今中外众多题材中敏锐的找到更加适合自己的好剧本！

支离破碎语，未尽肺腑言。莫笑不达意，学子意拳拳！我知道，能在短短的35天学习中接触到这五位顶级大师，既是幸运，

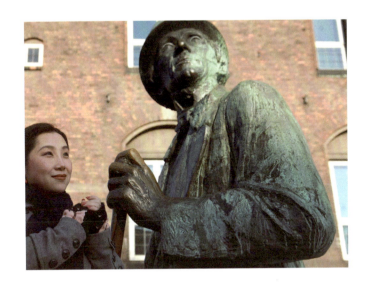

也是考验！各种训练的手段和方法，各种学习的感受和体验，最终的回归，还是我的角色和舞台。作为一个演员，我已经具备了较好的专业基础和实践积淀，大师班的学习经历，可以帮助我在这些基础和积淀之上更好地寻找到一条通向角色的道路，最终的舞台呈现，希望是在技术层面上的艺术提升、在内心体验下的外在表现、在传统精髓中的当下承载、在角色完善中的自我成长。

京剧《朱丽小姐》导演构想

《朱丽小姐》是瑞典伟大剧作家斯特林堡最负盛名的作品之一,是剧作家自豪宣称必将载入史册的一部巨作!斯特林堡作为瑞典最负盛名的剧作家、小说家和自传家,堪称瑞典现代文学之父。他的戏剧、小说、自传和书信在西方现代文学领域产生了深入而持久的影响。《朱丽小姐》在世界各国的译本很多,但用京剧的形式来表现却是第一次。

京剧演绎外国经典著作已非新鲜之事,特别是莎士比亚的巨作曾经多次被搬上京剧舞台,如《王子复仇记》、《温莎的风流娘们》、《驯悍记》等,此外还有易卜生的名作《培尔·金特》,有很多丰富的经验可以借鉴,但因为我是导演的初学者,如何能在不改变剧本风格的情况下,用高度程式化的京剧形式把这部自然主义戏剧代表作搬上舞台,还

需要各位老师、同仁集思广益,帮助我完成人生的第一部导演作品。在此,我谈谈自己对于京剧《朱丽小姐》的导演构思。

一、剧本诠释及角色分析

《朱丽小姐》是斯特林堡非常著名的一部自然主义戏剧。《朱丽小姐》讽刺和批判了贵族的思想作风和生活方式,同时揭示了人受制于某些生物特性、听凭命运摆布的生存悲剧。作者在序言中说这部作品要描述以朱丽小姐为首的一个古老的贵族家庭怎么样衰落和一个新的阶级崛起的故事。他以"科学家"的身份用精练、但必须经过思考才能得到答案的对白方式,揭示了事物的发展必有其自然的规律,说明了人的动物本能,特别是遗传本能对人性格影响所起的决定作用。就好比社会环境与人体结构,都存在着一种密切连带的关系,假如有一个机体溃烂的话,其他的机体也要受到感染,以致一种非常复杂的疾病便发作起来。作者笔下的朱丽小姐就是生长在一个母亲过分追求男女平等的畸形家庭。她向往平等,甚至女尊男卑的两性关系,她的未婚夫最终与她退亲。烦闷寂寞的月夜,在酒精和生理期等多重因素的影响下,朱丽小姐仗着高贵的身份,"玩火"般地向野心勃勃、极度渴望成为上等人的男仆让(京剧版中的项强)

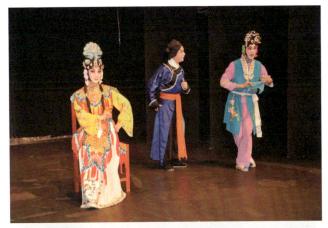

1 京剧《朱丽小姐》剧照,作者饰演朱丽、秦浩饰演项强、于博文饰演桂思娣
2 京剧《朱丽小姐》剧照,秦浩饰演项强、于博文饰演桂思娣

京剧《朱丽小姐》剧照,作者饰演朱丽、严庆谷饰演项强

1 京剧《朱丽小姐》剧照,徐佳丽饰演朱丽、傅希如饰演项强
2 京剧《朱丽小姐》剧照,徐佳丽饰演朱丽、傅希如饰演项强

发动了"性挑衅"！但是，从父亲那里遗传下来的"贵族荣誉感"，却又在她和让（京剧版中的项强）做出了越轨之事后，把上天无路入地无门的她逼上了自杀的绝路。

京剧版《朱丽小姐》剧中，共有三个角色——朱丽小姐、男仆项强和女仆桂思娣。分述如下。

朱丽——一位生活在贵族家庭的千金小姐。厌倦了穷奢极欲，高贵而礼数禁忌繁缛的乏味生活，渴望尝试不同寻常的生活，也许，甚至"单纯"幻想着，艰苦而拮据的生活说不定有着更多的快乐与满足！节日的夜晚她宁愿在家和下人们游戏，也不愿跟父亲到亲戚家去团聚。她咄咄逼人地要求男仆让（项强）陪她喝酒，为她清理鞋底，共同舞狮子玩耍。她心中憧憬人生应如火焰般绚丽最终却被烈火焚身。

项强——新兴阶级的代表，一个不甘心在底层阶级生活，一心想攀到树顶洗劫金鸟蛋的贵族家的男仆。他健壮俊美、善于学习，拥有丰富的阅历及狡猾阴险的心智。如果没有朱丽小姐横生枝节，也许会和同为仆人阶级的桂思娣结婚，但是不择手段向上爬的生存观念将是他一生的座右铭。

桂思娣——一个三十五岁尚未婚配的厨娘。她没有追求、安贫乐道。每天只想着偷点儿好吃的留给"相好"项强吃。好不容易仰仗着老爷的恩典，要与项强定下终身了，谁想"主子家

的天鹅反倒野鸭堆里抢食儿来了"。维护爱情的意念给了她莫大的勇气,她羞辱小姐、谎报老爷提前归家的军情,最终与项强联手逼死了朱丽。

"地位的上升或下降、好或者坏、男人或者女人,这些问题过去和现在都是人们永恒的兴趣所在!"——斯特林堡在为《朱丽小姐》写的序言中这样说到。也正因为是人们永恒的兴趣所在,所以《朱丽小姐》自问世以来先后在几十个国家上演过,并四度被拍摄成电影。

京剧版的《朱丽小姐》是剧作家孙惠柱老师继《心比天高》(《海达·高伯乐》)、《王者俄狄》(《俄狄浦斯王》)之后的又一部改编力作。作家在尊重原著精神的情况下,减去了原剧中对造成朱丽这种性格主要原因的责任人朱丽的母亲的一段叙述,适度地增加了配角桂思娣的戏份,使得人物的行动线有了更加合理的心理支撑,角色诙谐的台词也为沉重的气氛增添了一抹黑色幽默。

此外,剧作家根据戏曲表演特有的优势,为京剧《朱丽小姐》设计安排了一系列紧扣情节的表演场景,极大地增加了此剧的观赏性。

二、舞台呈现的总体把握

（一）突出"京味儿"

《朱丽小姐》是瑞典作家斯特林堡创作的一部遵循"三一律"原则的小型独幕室内剧。改编成京剧后，在保留原剧精神、凸显京剧优长方面，做了以下处理：

1. 用京剧舞台上常用的"鼓打五更"为独幕剧分段。依次为"起、承、转、悔、归"。剧作家为我们提供的故事正好是一夜发生的，所以我们着意让剧情顺着古代打更的准确时间（晚7点起一更，转天早5点起五更）发展。

2. 运用韵白、京白相结合的形式处理念白。除京胡伴奏的唱腔之外，最能体现"京味儿"非韵白莫属。朱丽作为贵族的代表、全剧的中心人物从始至终要念韵白，项强和桂思娣念京白。这样处理一为突出人物身份，贵族千金说标准的贵族语调，平民奴仆说直白的粗俗语言，着意拉大阶级悬殊。二为帮助演员塑造角色，内质外化。贵族阶级娇生惯养的朱丽小姐惯于拿腔拿调，讲燕语莺声般的韵白。而每天疲于为生计辛苦劳忙的项强和桂思娣没空咬文嚼字，音短字炼的京白最能体现底层阶级特质。

3. 尽量用观众耳熟能详的京剧板式、调式设计唱腔。或许我们会模仿《沙家浜》、《坐宫》等戏两、三人对唱的方式处理朱丽、

项强和桂思娣的三人对唱。京剧版《朱丽小姐》力争做到京剧老观众听着熟悉，新观众感觉亲切。

（二）雅俗共赏

"长期以来，戏剧作为艺术对我来说似乎就是一部穷人《圣经》，一部为目不识丁的人编写和印制的插图本《圣经》，而戏剧作家则是以通俗形式走街串巷推销时代思想的凡人布道者，其通俗的程度足以使剧场里的主要观众——中产阶级不动脑筋就能理解要表现的问题。"这段话是斯特林堡为《朱丽小姐》做的自序中最开始的一句，他的思想与京剧历来追求雅俗共赏的风格气质有异曲同工之妙。我们要尽量把含义深厚的唱词悦耳化、把寓意充盈的程式动作图解化，更要把性、杀鸟、自杀等场景处理成高雅虚拟的概念化场景。

（三）运用浪漫主义的戏曲程式演绎自然主义悲剧

戏曲艺术是极具浪漫主义风格的一种表演艺术。夸张的造型、延伸的肢体，写意化的程式动作给创造者和接受者以无限遐想的空间。自然主义讲究事物的发展必有其前因后果，通过我们的呈现就是要让观众在感受剧本所传达的客观规律的同时欣赏到美轮美奂的戏曲表演。比如用手绢表现朱丽小姐的宠物鸟金

丝雀；用夸张变形的戏曲味儿的舞狮子表演演绎朱丽与项强的调情；用桂思娣幽默的动作与滑稽的唱腔给观众讲"颠鸾倒凤"的过程；用缓慢的卧鱼或下腰动作美化朱丽小姐自杀的场景，等等。

京剧《朱丽小姐》剧尾演出照

（四）对唱腔、音乐、舞美灯光的处理

唱腔方面，希望唱腔设计能够遵循新词老调的处理方法。首先确保京剧观众对旋律的熟悉，认可这是一出京剧。其次，行腔的处理和板式的运用尽可能灵活多变一些，慢板可以有，最好不超过两句。

朱丽小姐上半场我给她定位为"性格爽朗的花衫"，下半场为"忧郁迷离的青衣"；项强反之，前半场是"狡猾掩尾的狐狸"，下半场是"张扬狰狞的纸虎"；桂思娣的声腔是全剧的"味精"，我希望设计成"滑稽的程派彩旦"风格，为男女两位主角做好陪衬作用。

音乐设计方面我希望全面出新！由于各方面的原因我打算现场伴奏的人员仅用四人：鼓师、琴师、琵琶、机动（三弦、唢呐、笛子、铜器等全能乐手）。希望音乐设计能够运用以一当十、当百的方法构思全剧的音乐，我期待着能让"外行惊奇、内行叫绝"的巧思出现。

舞美和灯光的处理要简约、简单，在"巧妇难为无米之炊"的情况下，尽量出情、出味儿。舞美设计，要着力研发一桌两椅的延伸产品；灯光设计，要能把"黑匣子"的能量发挥到极致！

（原写于 2010.1.15 梅花阁）

京剧《朱丽小姐》主创团队合影
（左起：演出推广周琦、导演赵群、演员徐佳丽、编剧孙惠柱、造型设计林佳）

善用程式　重塑程式
——京剧《朱丽小姐》创作心得

戏曲程式"是戏曲表现形式的材料（基本组织），是对自然生活的高度技术概括"[1]，"是前人艺术创造的成果和规范，同时又是后人艺术创作的材料和手段"[2]。在京剧《朱丽小姐》的创作过程中我体会到，善于运用程式，可以让导演更快找到新的剧本从平面变成立体、新的角色从案头跃至台上的切入点，大量学习程式是戏曲导演的必修课。

运用程式

运用现有的程式，要了解并熟练掌握程式的使

1　阿甲《生活的真实和戏曲表演艺术的真实》，中国文学网。
2　卢昂《东西方戏剧的比较与融合》，上海社会科学院出版社，2000年，第45页。

用法则。在表演范畴内，唱、念、做、舞（打）四功之内俱都有程式规范可循。

1. 唱是戏曲最主要的表现方式，唱里的程式主要是指调式和板式。"急是西皮缓二黄，剧中反调最凄凉"，这是指在戏曲唱腔的调式中，用于表现节奏鲜明、剧情进展快的唱词一般多用西皮调式；反之，抒情的悠扬如散文般阐述的唱词多会用二黄调；反调，是二黄调中的一种音乐形式，又称反二黄，特别适用于表现人物身心遭受巨大挫折，大悲后的"哽咽之歌"。叙述性台词多用"原板"形式来表现；"内心独白"外化、用唱词表现心情或对周围景物的描述时多用"南梆子"；旋律跌宕、节奏铿锵的"高拨子"特别适用于表现昼夜行路、跋山涉水的曲折过程。包括"流水"表现活泼，"快板"展示激昂，"数板"代表诙谐等，合理运用唱功之中的程式规律可以为人物形象的准确定位提供巨大帮助。

在我导演京剧《朱丽小姐》时，尽量合理编排唱腔程式，保证剧中大量唱词的精彩度，使观众既满足了听觉又不觉得冗长。如剧中朱丽第一次上场选用了"导板转南梆子"的音乐程式：

［内唱导板］锣鼓响唢呐喧众声齐放，

［转南梆子］与民乐逗舞狮烦恼全忘。

> 可恨那项强仆尊卑不讲,
> 撇下我独自儿溜进厨房!

内场导板能够先声夺人,让观众在未见其人、先闻其声的期待中,全神贯注的盯住上场门,等待角色闪亮登场。"导板"转南梆子过门中,一连串声音清脆、节奏欢快的小锣连击,使朱丽兴奋、躁动的上场情绪呼之欲出,让观众从朱丽上场的行动中"窥见"到她刚才在禾场上与项强疯狂张扬的放纵行为。

再如,朱丽在月夜、酒精及与未婚夫退婚等多重因素的影响下和仆人项强发生了性关系。此刻大地万籁寂静,独处陋室一隅的朱丽用最适合表现夜间人物心里情绪起伏但旋律平和音符绝不吵人的"四平调",唱出了心中的迷茫、彷徨:

> [四平调] 夜深沉万籁静天昏地暗,
> 　　　　月上仙一眨眼跌落凡间。
> 　　　　千金躯陷沉沦浑身抖颤,
> 　　　　花容损贞节失我自怨自怜。

再后,二人因为阶级身份的难以转变和对未来前途的不同期盼而发生争吵时,我根据编剧的构思安排了快板对唱的音乐程

式,节奏鲜明而激烈的旋律把人物冲突与剧场效果同时推向了高潮。全剧结尾处,朱丽此生全部的精神寄托——宠物鸟灵哥的惨死,桂思娣划破夜空的尖叫"老爷回来了",以及项强听到后惊慌错乱、卑躬屈膝、奴性毕现的一系列事件刺激,使朱丽的心堤全线崩溃了。在一段与歌剧咏叹调有同工之妙的反二黄旋律中,她选择了"我的鸟唤我去天上"作为最终的解脱方式。

2. 念白是仅次于唱功的另一种表现形式,梨园谚语素有"千斤话白四两唱"的说法。京剧念白的程式大致可分为韵白、京白、特色方言和"风搅雪"(京白、韵白混合在一起的念法)。常规来说,有身份的人多念韵白;丫鬟、太监、贫民及异邦人物角色多念京白;特色方言是丑角的专属,"风搅雪"则是人物对白时调侃的点缀。

根据上述程式特点,我安排朱丽自始至终念韵白,项强和桂思娣念京白。这样处理,一为突出人物身份,贵族千金说标准的贵族语调,平民奴仆说直白的粗俗语言,着意拉大阶级悬殊;二为帮助演员塑造角色,内质外化。贵族阶级娇生惯养的朱丽小姐惯于拿腔拿调,讲燕语莺声般的韵白。而每天疲于为生计辛劳的项强和桂思娣没空咬文嚼字,音短字炼的京白最能体现底层阶级本质。

3. 做和舞(打)更是戏曲程式集大成的精华之处,戏曲讲究

简单的剧情、繁杂的形式，繁杂的形式即程式的叠加。水袖是人物情绪的延伸，圆场是时空转换的根基，翻身、踢腿、下腰、卧云等单项程式动作的无限次组合，通过演员的表演把戏剧情节传递给观众，让观众在了解剧情的同时，更能欣赏到程式本身的多重形式美。

京剧《朱丽小姐》开场时，桂思娣有一组"在厨房中忙碌"的无实物表演：温酒、炒菜、拉风箱、"对镜理云鬓、推窗望情郎"等程式动作，既是演员个人艺术水平的集中展现，又是向观者传递此剧将采用"绝对程式化"表演风格的着意标识。包括用"马林巴"（marimba）式鼓点伴奏的双人 "狮子舞"；用水袖、圆场、翻身等肢体语汇表现跋山涉水；以及用下腰、卧鱼等精美的程式动作渲染美化的朱丽自杀过程，俱是全剧的亮点，是程式形式美的最好体现。

重塑程式

在熟练掌握了老的程式套路之后，在排练新创剧目时合理编排、重新设计程式，将程式化于有形与无形之间，这是艰难而令人兴奋的。

1. 突破行当。戏曲自形成之初便用行当划分角色，根据性别、

年龄、性格及社会属性把所有剧中人归纳为几种类型。每一种行当都拥有一套区别于其它行当的唱、念、做、打的表演程式。熟悉戏曲程式的观众在观看传统戏时，角色一上场就基本能够判断出相应人物的某些生活情态和特征；演员在确立了行当之后，也会按照行当的需要着重训练与之相关联的表演程式。如青衣、老生重唱功，武生、武旦重视腰腿、跟头等基本功的训练。

作为一名演员，习惯性思维让我在初读京剧《朱丽小姐》剧本之时，便对剧中人物进行了简单的行当划分，并为其套上了"行当的外衣"。在细读剧本之后，我意识到那固然是一种简便快捷的创作方法，但是戏曲"这一类"行当中的表演程式不足以体现这部西方经典戏剧中"这一个"人物性格的多重性。

京剧《朱丽小姐》改编自斯特林堡非常著名的一部同名自然主义戏剧，此剧讽刺和批判了贵族的思想作风和生活方式，同时揭示了人受制于某些生物特性、听凭命运摆布的生存悲剧。朱丽小姐生长在母亲过分追求男女平等的畸形家庭，向往平等，甚至女尊男卑的两性关系，她的未婚夫最终与她退亲。节日的夜晚和下等人舞狮子之后，在精神亢奋和酒精等多重因素的影响下，朱丽小姐仗着高贵的身份，"玩火"般地向野心勃勃、极度渴望成为上等人的男仆项强发动了"性挑衅"！但是，在她和项强做出了越轨之事后，从父亲那里遗传下来的"贵族荣

誉感",却又把不耻私奔、亦无颜再在家中继续生活的朱丽逼上了自杀的绝路,心中憧憬火焰般绚丽人生的朱丽最终被烈火焚身。——如此复杂的人物性格和众多的心理活动岂是单纯意义上的青衣行当就能表现的呢?"项强——新兴阶级的代表,一个不甘心在底层阶级生活,一心想攀到树顶洗劫金鸟蛋的贵族家的男仆。他健壮俊美、善于学习,拥有丰富的阅历及狡猾阴险的心智。不择手段向上爬的生存观念将是他一生的座右铭……"这样一个很难用"好坏"来界定的角色似乎用京剧中纯粹的老生、小生或丑角等行当来诠释亦都不十分贴切。

鉴于此,我决定突破传统戏中或青衣、或花旦的单一行当程式,根据剧情发展和人物内心巨大的起伏,适时调整既有行当的"程式基调",重塑一套适合朱丽"这一个"的新的表演程式。我把朱丽的表演定位为三个阶段:(1)"酗酒调情"时要着重表现花旦行当的"浪"。例如:朱丽面对项强时刻意扭动的腰肢,含春摄魄的眼神,以及时而盛气凌人时而又小鸟依傍的娇嗔本性。(2)"欲火焚身"后迷茫彷徨的朱丽,要自然的体现一下花衫行当的"样"。朱丽小姐在常态生活中应该是花衫行当的性格范畴。活泼中透着端庄,洒脱中蕴涵着贵族教养,举手投足间亦会自然流露出优雅气度。此时的"样",才是真实的朱丽,是朱丽形体美与人性美的常态展现。朱丽小姐本质上是惹人怜

爱的，她的死是引人深思的，如果一直处在"浪"的程式中，那她的命运就变成简单意义的"活该自找"了。(3)"万念俱灰"的朱丽选择死亡来解脱时，要凝聚全部精神集中展现一番青衣行当的"唱"：

[反二黄] 望窗外似有一丝蒙蒙亮，
　　　　　探心中却是无限凄凄惶。
　　　　　鸟儿啊鸟儿，你从此再也不歌唱，
　　　　　留下我独自百转愁肠。
　　　　　朱丽啊朱丽，你怎能忍受男人如此窝囊？
　　　　　你怎能接受女人这般无望？
　　　　　你怎能经受世间如许惆怅？
　　　　　你怎能承受天地如此荒唐！
　　　　　夜已尽地面依然无曙光，
　　　　　我的鸟正在唤我去天上——

这段唱词是朱丽人生的终点、是全剧的结尾，更是展示演员演唱功力的最佳时机。青衣行当最重唱功，擅唱者最喜"反二黄"唱段。因此，我要求演员设计一个既便于演唱又能长时间保持的如雕塑一般的姿势，在空灵的舞台上凝神聚气完成这段旋律

 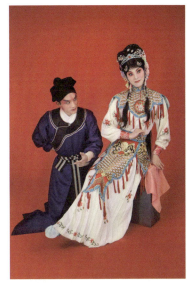

1 京剧《朱丽小姐》，严庆谷饰演项强
2 京剧《朱丽小姐》定妆照，徐佳丽饰演朱丽、傅希如饰演项强

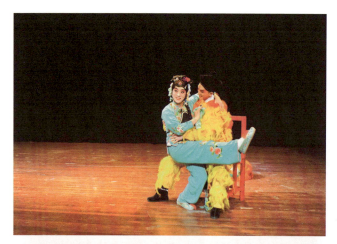

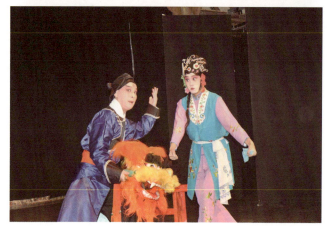

1　京剧《朱丽小姐》,傅希如饰演项强、肖健饰演桂思娣
2　京剧《朱丽小姐》,秦浩饰演项强、于博文饰演桂思娣

优美、寓意深刻的"反二黄"唱段。

行当重塑后朱丽的表演程式,从比重方面来说刚好是从"轻"到"重",暗中呼应了原著中刻意表现的朱丽"从云端慢慢坠下"的贵族没落过程。

项强的定位更复杂,在传统戏中几乎找不到与之对应的行当。当仆人时的项强是一只"狡猾掩尾的狐狸",征服朱丽后就变成了一只"张扬狰狞的纸虎"。我借用各行当程式的零件动作,重塑后形成一种新的行当程式:唱腔以老生为基调,表演定位在"俊扮的丑角"与"狂妄的穷生"之间。重塑后的程式表演集中体现在一段刻画项强内心的,略显"粗俗"但极其符合人物形象的台词表演上:

[数板]小姐送上俊脸蛋,
　　　　摇头摆尾来求欢。
　　　　昔日墙下小不点,
　　　　今朝骑上仙女玩。
　　　　驭狮下海捞明月,
　　　　驾雾腾云上青天!

这段词经过我和作曲齐欢反复商议,设计成一段说唱式带间

奏的"数板",以便于演员亦正亦邪的表演模式。特别是"今朝骑上仙女玩"一句,给项强设计了一串"麋鹿"式的表演——面部表情以小花脸行当为基调,小人得志的目光中透着兴奋与无妄;身形方面则借用《秦琼观阵》中"云步抬腿"的程式动作配合双手模仿女性的"兰花婚配指"置于胯下,从声音到形体,淋漓尽致地表现出项强人性中狂妄无耻的另一面。这段"数板"在剧中可算"闪亮"一笔,招招在程式的框架范围之内,式式是重塑后的程式新章。

2. 开发程式的"延伸产品"。

(1)中国戏曲中的"一桌两椅"堪称舞台程式之经典,我曾想开发出更多的"一桌两椅"的差异摆放,但后来发现就"一桌两椅"这三件,没有二道幕和检场人员的配合也嫌多,最终决定用一把椅子完成所有的场景转换。在导师卢昂教授的指点和剧组同仁的集思广益下,这把椅子完成了"厨房灶台"、"人物坐椅"、"花园假山"、"卧室房门"、"幻中浮桥"、"灵魂(金丝雀)坟墓"六项任务。其中坐椅、假山、房门和桥皆源自原有的戏曲程式,"厨房灶台"和"灵魂坟墓"是我们"自主研发"的新程式。

(2)戏曲舞台上向来有"舞鞭代马,划桨当舟"的传统程式,这些先贤们因陋就简创造出来的程式配合上演员传神的表演,

折服了无数西方戏剧观众。京剧《朱丽小姐》中,朱丽小姐的金丝雀将用何种形式表现困扰了我们很久。最初我想用手绢,经过反复实验发现,"手绢代鸟"在表演配合方面存在很多实际困难,无法完成。中期,我和徐佳丽、舞台监督唐子涵、场记王林"围攻"编剧孙惠柱教授,希望改变从建组伊始就被他否定的用鸟笼子表现的决定,但他问道:"鸟笼子是空的还是有鸟?如有鸟是真鸟还是假鸟?"让我等无言以对。后期,大家决定演员徒手,完全用眼神来表现金丝雀的存在,虽然定位不准,却也无可奈何!就在离彩排还有不足十天的时候,我忽又想起了编剧提过的"以棍代鸟",找到上海京剧院道具制作师,请他制作一支以粗树枝为主体、黄金铰链为点缀,如马鞭绳儿一般可以套在手指上的新式道具——"鸟鞭"。"鸟鞭"制成之时,便是朱丽的灵魂金丝雀生成之日!看着这根似非而是的小道具,我的脑海中瞬间构思出无数曼妙灵巧的程式动作。

最后,以黄克保老师在《戏曲表演程式》一文中的一句话来作为本文的结尾:"没有程式的规范性,则戏曲的歌舞表演无由生成和发展;而没有程式的可塑性,程式也将真正成为僵化的模式。——程式既是戏曲体验生活、创造形象的结果,又可作为形象再创造的出发点;既是相对稳定的,又是可以变化的。"

京剧《朱丽小姐》排练,作者为演员示范朱丽小姐看见心爱的金丝雀已死

从交流中感悟艺术本质

2010年我离开上海京剧院,调入上海戏剧学院戏曲学院任教。工作性质的转变也引发了我艺术观点的转变:从原来单一的纯戏曲模式调整为较开阔的,涉猎相对广泛的广角模式。特别是近年来多次出访海外进行文化交流,观摩各类艺术节,更使我在反观京剧时多了一种源于渴望突破而最终回归保守的辩证思维。这其中,我感触最深的莫过于看洋人搬演中国名著《西游记》和我自己导、表演的《朱丽小姐》及一版英国人演的《Miss Julie》了。

2012年6月下旬,上海戏曲学院师生一行15人应邀到保加利亚,参加保加利亚国立戏剧电影艺术学院校庆活动。在交流活动中,上海戏剧学院师生表演了戏曲系列小戏《孔门弟子·三人与水》和《孔门弟子·比武有方》,观看了由东道主保加利亚国

立戏剧电影艺术学院演出的据中国名著《西游记》改编的洋《西游记》。

《西游记》是每个中国人都熟知并喜爱的文学巨著。1986年，由杨洁导演，六小龄童等主演的《西游记》电视剧更是把"师徒四人"的鲜活形象深深的刻印在国人的脑海中。由于我是从事戏曲表演的，更是对所谓的"猴戏"烂熟于胸。我们此行是作为不同国度间的同行交流，对于主办方邀请观看这场洋《西游记》，虽然好奇的心理较多，但看完整场演出后，给我留下的印象却是非震撼不可比拟。

演出开始前的舞台是一片空旷，这种空旷对于看惯了国内舞台五花八门异彩纷呈的我感觉甚至有些简陋，从侧幕飘出的缕缕干冰预示着演出即将开始。"铃……"中国1980年代剧场通用的开演铃声在不经意间突然响起，刺耳的铃声响起的瞬间使我以为保加利亚剧场还保留着我国1970年代和1980年代的审美水平。不想，转天我们的《孔门弟子》开演前，那温婉时尚的开演铃顿时令我汗颜，一遍、两遍、三遍……仿佛递进般地在讥笑着我的浅薄……

洋《西游记》是一位美国剧作家为保加利亚国立戏剧电影艺术学院大四学生量身打造的改编本。演出全长175分钟，从"花果山水帘洞"开始，编导用流畅的笔法为观众呈现了包括"拜

师学艺"、"官封弼马温"、"偷蟠桃、闹天宫、闹龙宫"、"被压五指山"、"拜师唐僧"、"唐僧高老庄收八戒"、"唐僧流沙河收沙僧"、"女儿国"、"树精、鼠精妖缠唐僧"、"师徒得道、福佑四方"等几乎《西游记》的所有精华章节。十四个学院大四学生饰演了洋《西游记》中的所有人物：唐僧师徒四人、唐朝皇帝、玉皇大帝、镇元大仙、如来佛祖、观音菩萨、龙王、龙女、牛魔王、丛林七怪、地府阎王、牛头马面、天兵天将以及各类神、仙、魔、怪等群众角色。由于保加利亚国立戏剧电影学院也排演我们上海戏曲学院的"洋"《孔门弟子》系列小戏中的《孔门弟子·三人与水》和《孔门弟子·己所不欲 勿施于人》，并且与我们同台亮相第33届世界戏剧大会，所以我对洋《西游记》中几个学生演员还是较为熟悉的。通过对脸部轮廓的辨认，我发现女主演她一个人除了扮演贯穿全场的观音菩萨外，还先后扮演了镇元大仙、猪八戒抢亲中的高小姐、女儿国国王以及各路神仙魔怪等十余个不同性别、性格的角色。要不是我熟悉她那高高的鼻子，一般观众是不可能发现她在整场演出中是如此"忙碌"的。

整出洋《西游记》贯穿着我们戏曲人所熟知的艺术程式，与此同时，突出人物性格并且穿戴简便的造型设计为演员"一专多能"提供了坚实的物质基础：一袭白衣的观音菩萨，腰间系

上弯曲且略带弹力并进行了变形设计的靠旗,显得格外飘逸;蟠桃园中采桃的仙女个个头戴缀满黄桃的象形橙色罗帽;从鬓间直垂膝下的两缕"线帘子"衬托的女儿国中的美女更加婀娜多姿;嫩绿色、纯白色、黑二缕等各色髯口鲜明地把人物的年龄、身份表现出来。

看似简单平实的舞台,在导演的巧妙构思下被设计成为天上、人间、地府三层。几根粗大的橡皮筋即是神仙们腾云驾雾的"维亚",又是猴王、精怪等攀爬的藤条;宛如展开的画卷一般的三道吊幕,把保加利亚国立电影戏剧学院纵深太过的舞台装饰得时而如层峦叠嶂的森林、时而似混沌初开的宇宙、时而像森罗万象的魔宫、时而是鬼魅梦幻的天上人间……

作为一个来自中国的观众,也作为一个同行,我虽然感觉演出中还有一些值得商榷的地方,如师徒四人皆手持木棍,或兵器或禅杖,画面难免给人一种单调的感觉;孙悟空头上没有紧箍咒发圈,而是戴了一顶缀有红五星的"中国军帽";有些情节的处理似有一点"流水账"的感觉……但是,我还是从心里给这出洋《西游记》叫好。他们没有选择后现代的艺术手法,而是在人力、精力、财力投入都非常有限的情况下选择了现代的表现手法,同时又如此地吃透东方文化精髓,因陋就简的运用中国元素和技法排演一出充满"中国味"的洋《西游记》。

如果说前文是中西《西游记》比对的话，那么这种比对也仅仅是停留在浅表层面上的，毕竟作为女性演员我缺乏身临其境的实战感悟；但是对于《朱丽小姐》来说，我不仅表演过，我还导演过并观摩过此题材的电影、话剧等多个不同版本。

小剧场京剧《孔门弟子·三人与水》剧照

1、2 保加利亚国立戏剧电影艺术学院演出《西游记》

《朱丽小姐》是瑞典剧作家斯特林堡最具代表性的一部自然主义戏剧著作。主要描写贵族小姐朱丽和男仆让之间扭曲的欲望情感，最终因为阶级悬殊和二者追求的严重错位导致了朱丽的毁灭。京剧《朱丽小姐》是上海戏剧学院孙惠柱教授根据斯特林堡同名话剧改编而成，我初任导演后担任主演，总导演为上海戏剧学院副院长郭宇。

自然主义戏剧追求的是还原生活本来的样子，例如斯特林堡原著中描写的朱丽小姐与男仆让在厨房里调情时，原本在一旁的厨娘莫名酣睡、又迷迷糊糊地站起来走了，而且这厨娘还是和让有暧昧关系的；再如故事结尾，二人私奔无望，让递给朱丽一把剃胡子的小刀，朱丽接过后默默地朝幕后走去，剧终。上述等等剧情可能符合真实生活，符合那个年代的欧洲戏剧，但实在不符合中国人的思维，不符合中国戏曲。所以，我们在改编这出外国戏剧为京剧时，给人物和剧情增加了符合中国人审美习惯的合理性和肯定性。当然，保留朱丽性格的复杂与多异是区别于传统戏曲旦角人物的关键所在。

京剧《朱丽小姐》除模糊了时代背景、明确了朱丽最后的自绝外剧情与原著基本一样：朱丽崇尚自由、不愿被贵族社会的枷锁束缚；她渴望爱情，却不懂得什么是真正的爱情。趁父亲进城不在家之时擅自解除了婚约，把门第相当却迂腐至极的胖

姑爷赶出家门。心情躁动的她在月夜、酒精等多重刺激下，欲火焚身，终与同她舞狮子玩耍的男仆项强发生了导致其毁灭的媾和。最终朱丽在项强与厨娘桂思娣意识流一般的婚礼上自绝身亡。

 胜任朱丽这个角色首先必须具备超强的演唱功力。大段的"反二黄"、"四平调"、"吟唱"转"原板"再接"快流水"等各种风格迥异的唱腔，既把朱丽矛盾的人物性格淋漓尽致的表现出来，又使我的嗓音优势得以充分发挥。声腔艺术是戏曲艺术重要的表达方式与手段，是欣赏戏曲的切入点。旋律和韵味带给观众的审美感受，是戏曲艺术的独特风景线。例如在开场一段"闻爱鸟歌喉甜甜解人意"的18句"西皮"唱腔中，我先用轻轻的、如鸟儿歌鸣般的声音对前4句唱腔进行情景渲染，等转原板后我再挥放自如的进行演唱。情绪的转折与技巧的推进集中表现在最后几句——"多羡慕金丝雀有双翼，带我飞、带我飞——"，高扬的长拖腔把朱丽欲冲破樊笼的心情推到了顶点。之后紧接的一个"凤点头"锣鼓仿佛击碎了痴人的热梦，朱丽华美的声音戛然而止，木讷而颓废的声音哭诉出"却原来我无处可去"。

京剧《朱丽小姐》，作者饰演朱丽、严庆谷饰演项强

塑造朱丽这个人物形象我借鉴了很多传统程式手段。"打碎了，调和重塑"是全剧风格基调。既保持各行当的戏曲神韵，又张扬出西方戏剧注重塑造人物的复杂性与思辨性，使中外观众在"了无痕迹"的韵律中品味中西方文化的水乳交融。

根据人物需要和戏曲行当特质我把朱丽的表演定位为三个阶段：

（1）"酗酒调情"时要着重表现花旦行当的"浪"。例如：朱丽面对项强时刻意扭动的腰肢，含春摄魄的眼神以及盛气凌人时的颠嗔，朱丽这些刻意表现出的极度空虚状，用花旦的"浪"来表现是再合适不过了。

（2）"迷茫彷徨"的朱丽，在经历了欲火焚身的媾和之后，月夜静坐、独唱，要自然的体现一下花衫行当标致的"样"。根据我对剧本的理解，朱丽小姐在常态生活中应该是花衫行当的性格范畴。活泼中透着端庄，洒脱中蕴涵着贵族教养，举手投足间亦会自然流露出的优雅气度。此时的"样"，才是真实的朱丽，是朱丽形体美与人性美的常态展现。朱丽小姐本质是惹人怜爱的，她的死是引人深思的，如果一直处在"浪"的程式中，那她的命运就变成简单意义的"活该自找"了。

（3）"万念俱灰"的朱丽在选择死亡来解脱时，凝聚全部精神集中展现一番青衣行当的"唱"。这段唱腔是朱丽人生的

终点、是全剧的结尾，更是展示青衣行当演唱功力的最佳时机。在空灵的舞台上朱丽用雕塑般的姿势，戏曲的"反二黄"、西方的"咏叹调"的演唱形式，追问人生，走向灭亡！

京剧《朱丽小姐》自2010年创排至今已出访过波兰、伊朗、英国、爱尔兰、韩国、瑞典、意大利、越南八个国家，十几个城市。其中最令我难忘的一次是在英国利兹大学。由于我们剧组的到访，利兹大学旗下的戏剧学院的师生们特意排演了一版"原汁原味"的话剧《Miss Julie》与我们进行交流学习。改编者非常尊重原作，剧情完全和斯特林堡剧本提供的一样。厨娘依旧在朱丽和男仆调情的现场睡着了，而后又迷迷糊糊的走开了；一把小剃刀切断了鸟儿的脖子又递给了朱丽，朱丽拿着刀茫然下场，结局依旧迷离。不过导演的艺术手法我还是非常喜欢的。开场点题，一个象征朱莉小姐父亲的伯爵半仰坐在椅子上，有人擦皮鞋，有人梳头发，后来又过来一个人骑坐在跪地仆人的身上给伯爵按摩肩膀。不大的空间每个人都熟练的干着自己份内的工作：花匠修枝、扫地擦玻璃、修水龙头、给马洗澡的……阶级地位的尊卑直白表现，直刺人心。

1、2　英国东十五戏剧学院演出《朱丽小姐》

《Miss Julie》中朱丽和男仆调情的两段表演非常打动我。一段是双人舞蹈，男女各执一块手绢，红、黑双色在灯光的配合下既是肢体的延伸又是烈焰、深邃的两股欲望之火在缠绕交织，鲜明的刻画出朱丽与让的人物性格。另外一段是朱丽与让在厨房巨大的餐桌上"调情"的场景。两个人隔桌而坐，没有肢体的接触，而是通过演员手中两个矿泉水瓶的送、滑、抢、揉，以及手指身体的配合，使人产生无限遐想。你进我退，你退我缠。让手中矿泉水瓶的曲线仿佛是朱丽纤细的腰肢；朱丽手中抚摸的矿泉水瓶则是变形了的让的生殖器。导演和演员运用意识流的处理方法，把朱丽和让的情感升温、最终合欢，明晰但不直白的表现出来。

对于撩人欲望的酒及酒具英国版采用的是徒手虚拟表演，京剧版则用了戏曲程式方法的实物表演；剧中能够鲜明表现出男女主人公性格的"吻靴子"场景中英版都予以了突出表现；对象征着朱丽命运一般的金丝雀的处理我觉得京剧版更胜一筹。英国版和原剧描述的完全相同，一个金色鸟笼里固定着一只假鸟，非常妨碍表演且虚假生硬。而京剧版则是用可以套在手指上挥动，既模拟鸟鞭，又可以打开扇风的一柄扇子，结合演员表演及唢呐拟声来表现金丝雀的存在。鸟儿的"招之即来、挥之则去"充分表现了中国戏曲写意虚拟的表演特征。英国版剧

组全体成员及现场观众都对这一处理给予了极大的肯定与赞赏。

通过亲身体会文化的深度交流，我逐渐感悟到每种艺术观点均有其独特的、不可替代的性格本质。不过与之同时，这种性格本质普遍具有一定的兼容性，就看你如何运用艺术手段去拓展了。洋《西游记》和中西版的《Miss Julie》或许只是艺术院校的习作，但她给予我们的启示和引发的思考是不应当被忽视的。

意大利假面喜剧 vs 中国戏曲

假面喜剧是文艺复兴时期生发于意大利民间的一种以即兴表演为特点的戏剧形式，又称"即兴喜剧"，有关方面的记载始见于15世纪中叶。假面喜剧成熟于16世纪，17世纪以著名剧作家哥尔多尼创作的《一仆二主》为代表的一批剧情、台词相对固定的经典剧目出现标志着假面喜剧走上艺术巅峰，18世纪中叶逐渐衰落。虽然《一仆二主》至今偶尔出现在舞台上，但假面喜剧的其他作品则随着时代发展消声匿迹，鲜有流传，更多的时候假面喜剧的表演手段是以变异后的形态出现在其他艺术作品之中。2012年，为了促进中意两国间的文化交流，意大利米兰小剧院（Piccolo Teatro di Milano）与上海戏剧学院合作，创排了一出融入假面喜剧表演特点的小剧场京剧《孔门弟子·巧治庸医》。米

兰小剧院选派了两名假面喜剧专家来沪给剧组演员进行为期一周的表演培训，上海戏剧学院方面则根据假面喜剧的表演特点对《孔门弟子·巧治庸医》的文本结构、角色设定及肢体表现进行了融合性的探索排练，同年5月该剧成功首演于米兰小剧院。笔者作为剧中女性人物贞娥的扮演者有幸参与了该项目的全过程。下文我将从文本结构、脚色行当、舞台呈现、脸谱与面具四个部分对意大利假面喜剧与中国戏曲之间的同与不同进行简要分析。

文本结构

中国戏曲文本有"花、雅"两类，以昆曲为代表的雅部戏曲文辞精美，格律严谨；而出身乡野的花部各剧种的文本则更加随性，唱词通俗，妇孺易懂。意大利假面喜剧的特点是几乎没有文本，演员根据预设Canovaccio（剧情大意幕表）的提示在舞台上即兴创作、因地制宜的现场组织台词进行表演。"金钱、食物和性"以及对人性的弱点进行讽刺与剖析等常常是假面喜剧最主要的桥段素材。

小剧场京剧《孔门弟子·巧治庸医》的编剧、该项目的总策划孙惠柱教授就根据假面喜剧这一特点对剧中两个反面角色进

1、2　小剧场京剧《孔门弟子·巧治庸医》剧照

中西之间

行了"贪财、好色"的刻意渲染，而且在由我饰演的贞娥一角的唱词中加入了"未婚怎能怀 baby？"这样的调侃性的中英双语唱词。京剧本身就是中国戏曲花部多剧种融合而出的产物，与生俱有兼容性，所以在其剧本中加入些许"外活儿"并不会显得突兀，甚至在与观众的沟通互动过程中，这些元素与概念还能起到胡椒粉之妙用。另外，该剧选择了观众参与度更高的开放式结尾，就是由孔子领着剧中一对闹别扭的小情人问观众：她要原谅这位未婚夫吗？她应该离开他去追求并寻找自己的真爱吗……？这种形式在中国戏曲的文本题材中绝无仅有，但我们这出戏在国外的演出中收到剧场效果却非常好。

脚色行当

以行当脚色为剧中人划分表演类别的意大利假面喜剧和中国戏曲有很多相似的地方。中国戏曲早期的行当雏形是由"末泥"、"引戏"、"副净"、"副末"、"装孤"五类逐渐演化出的老生、正生、老外、正旦、小旦、贴旦以及大面、二面、三面等"江湖十二角色"；意大利假面喜剧的人物大致分为 Zanni（欺软怕硬的副官）、Capitano（草包军官）、Pantalone（老奸巨猾的商人）、Arlecchino（财迷狡猾的厨师）、Brlghella（最底

层的长工）、Dottore（道貌岸然的老学究）、Servant female（女人、女仆）、Free Caracter（杂角）等五类十一行。其中，Zanni 和 Capitano 两个行当常常作为一对"活宝"同时出现，插科打诨之态 "副净"、"副末"行当之洋版影拓。还有 Free Caracter，这个在中国戏曲中类似"杂"的脚色行当，虽然在每出戏中都不重要，有时甚至没有一句台词，但它却是假面喜剧演剧中不可或缺的万金油。由于面具换装的便利性，所以"杂"在一场演出中能够胜任多个人物形象，上一场他还是 Spavento（胆小的人），下一场"杂"就变成了 Matamoro（专门杀黑人的暴徒），再换场，面具一摘，"杂"瞬间成了扭捏婀娜的"弄假妇人"……此外，意大利假面喜剧和中国戏曲相同，每个行当都有其相对固定的表演程式。如 Zanni，青壮年士兵、军官的随从，搬运工出身，从军后社会地位有些许提升，欺软怕硬，经常在长官面前低眉顺眼，转身面对平民时则狐假虎威，手势基本都在胸部或头部以上的位置晃动，凸显小人得志的炫耀感。而 Brlghella，社会最底层的长工、主人生气时的出气筒，手头拮据，腹中"饥荒"，找人要钱时也只敢把手藏于丹田处，猥琐祈求别人的施舍，站立时，永远有一只脚处于踮着脚尖的状态，时时刻刻准备逃跑，躲避主人的棍棒。还有 Arlecchino，他虽然也是仆人，但是有些经济基础，做事奸懒馋滑，经常幻想着

与女性肢体接触的厨师，因为上了点儿年纪所以走路的步子小而碎，转身时必定走其行当专属的"四垫步"，戴厨帽、系围裙、拿抹布、持长柄勺，是他出场的必须装扮。

小剧场京剧《孔门弟子·巧治庸医》在角色安排时，特意把剧中的反面人物庸医及其保镖设定为与意大利假面喜剧中 Dottore（道貌岸然的老学究）、Capitano（草包军官）相近的行当角色。庸医，手拿医书摇头晃脑，满嘴之乎者也，一派文人学者作风。其实，是一个充满欲望的性幻想狂；退伍军头，为生存与人当保镖，对其新雇主庸医点头哈腰、奴颜婢膝。而对来看病的病人则耀武扬威，张牙舞爪的，特别是对女病人贞娥似有霸王硬上弓之势。这两个人物虽身着中国戏曲服装但脸上却戴着意大利假面喜剧的专属面具，戏曲程式中夹杂着假面喜剧的特性表演，亦庄亦谐，非常出彩。有时候其受观众欢迎的程度甚至超越该剧的"领衔主演"孔子。

舞台呈现

意大利假面喜剧和早期的中国戏曲一样，对于表演空间没有过多要求，厅堂、广场、街市等地方都能演出。当然，舒适的座椅、设施齐备的舞台以及绘有美丽图案天幕的剧场则更能提高观众

的欣赏情趣。关于舞台呈现中国戏曲一贯遵循的是"出将"、"入相"、上场门、下场门层次分明的表演规律,而假面喜剧表演则一直保持着没有固定演区上下的这一特点,角色从舞台的左侧、右侧、中间或观众席自由上下,没有规律与束缚,随意而定。

和中国戏曲表演中常见的"三轰"、"三笑"、"三赔礼"一样,假面喜剧强调舞台戏剧性时也经常使用"重要的事情来三遍"这种表演程式。例如,假面喜剧的演员如果要形容春意盎然一定会用:"啊,多么蓝的天啊!哟,好清新的空气!噢,盛开的花朵好美丽!"三个情景动作排比来强调渲染;再如一个新的事件发生,角色必会与观众用"发现、辨认、确定"三番目光交流来完成确认这个行动线。在排演《孔门弟子·巧治庸医》的过程中,庸医和保镖发现美女病患贞娥时,导演就借用了"发现、辨认、确定"观众、演员之间三番目光交流的这个假面喜剧最有代表性的表演程式来刻意强化这个桥段,结合后面庸医借"悬丝诊脉"之机调戏贞娥的戏曲传统演技,每每演出时都会引发爆笑的剧场效果。

对于"假定性"的处理有时候意大利假面喜剧做得似乎比中国戏曲更加"露骨"。比如戏曲舞台上有角色人物当场死去,我们一般是用旗子或宽大的衣袖象征性的遮掩一下把"死人"拖下去,抑或是"死人"自己躺着滚下去。台上演员与台下观

1-4 意大利假面喜剧艺人示范表演

1-4 中国京剧脸谱

众都以"视而不见、心照不宣"的态度接受并对待这一"假定性"。而假面喜剧则不然：角色死在台上，演员一般都会选择一种"既出意料之外又在情理之中"的滑稽艺术手段处理下场过程。例如：一个军官死在台上，边上也许会跳出一个士兵，即兴编词向观众描述军官的死因，死者借势起身，配合着士兵的台词做出或心脏病突发、或要害器官中枪等夸张滑稽的动作大模大样地走下台去……

脸谱与面具

"中国戏曲脸谱坯胎于上古的图腾，滥觞于春秋的傩祭，孳乳为汉、唐的代面，发展为宋、元的涂面，形成为明清的脸谱。"——翁偶虹先生用简练的文字生动的为我们再现了戏曲脸谱的演变过程，而且他还指出戏曲脸谱与创造中国汉字的"象形、指事、会意、形声、转注、假借"有异曲同工之妙。例如包拯的脸谱，额头大大的白色月牙象征着广大人民赋予他"昼断阳、夜断阴"的美好期望；再如三国演义中英猛善战的典韦，他的脸谱两道眉是用他所使用的兵器勾勒的。翁偶虹先生还指出戏曲脸谱是通过色彩和线条再现了评书、小说中"面如重枣"、"豹头环眼"、"绿脸红须"及"狮子鼻"、"苕帚眉"等对人物

形象夸张的表述。

与中国戏曲只有净行丑行勾画脸谱不同，意大利假面喜剧除了恋爱中的青年男子，其他所有男性角色都是需要戴面具。女性脚色不带面具，但都是不重要的，可有可无的人物，行当划归在"仆人行"，由较柔弱的男性演员装扮的。因为都是男性的面具，所以意大利假面喜剧的面具与中国戏曲色彩丰富、寓意深刻的脸谱面具不同，只有褐色和黑色两种。是用兽皮制成的露着嘴巴甚至面颊下半部的半脸面具。一般情况下每两个面具形成一组鲜明的对比，表演时通过肢体、声音、表情等巨大的反差引发喜剧效果。如络腮胡子的大鼻头军官（Capitano）和光脸窄尖长鼻子的副官（Zanni）就常常作为暖场的笑料成对儿出场。由于假面喜剧的面具来自意大利不同的地方，所以地域特色和人文精神也不可避免的融入了面具之中。如代表奸商的面具Pantalone，它生发于威尼斯，或许因为常年被海风侵袭，所以这个面具皮肤黝黑且褶皱很多，配上白色竖眉更显的奸诈狡猾。而且演员在表演Pantalone这个行当时多会说一些地方方言，凸显其侉子形象，就和中国戏曲中丑行的个别脚色念"山西话"、"苏北话"一样。

通过意大利假面喜剧工作坊学习，特别是参与了小剧场京剧《孔门弟子·巧治庸医》的排演，使我在领略异国戏剧魅力的同时，

仿佛从新梳理了一番已知又似未知的中国戏曲常识。除了上述四个方面，意大利假面喜剧和中国戏曲之间尚有许多有待研究探索的共通之处，这也有待研究者将来进一步深入探究与阐发。

上海戏剧学院假面喜剧工作坊训练

莎士比亚四百年风采依旧
——"2016 莎士比亚戏剧节"十剧谈

2016 年，正逢世界戏剧大师莎士比亚逝世 400 周年，各国艺术家都用自己的方式重新编演其代表剧作，以表达对这位艺术巨匠的崇敬与追思。由上海戏剧学院主办的第九届上海国际小剧场戏剧节为此还特别举办了为期九天的"2016 莎士比亚戏剧节"特辑，邀请了国际剧协、亚太局的领导、莎士比亚戏剧研究者以及来自塔吉克斯坦、印度、意大利、英国、荷兰、阿根廷、葡萄牙、乌克兰等多个国家的专业剧团到沪，在上海戏剧学院内的端均剧场、新空间剧场、黑匣子及东排剧场先后演出了十多台莎士比亚戏剧，并召开"莎士比亚戏剧研讨会"。我有幸观看了多台不同风格的莎翁戏并为来自世界各国的朋友献上了由上戏戏曲学院创排的京剧《驯悍记》。下文或可称为我的看戏笔记。

《愚人法院》／塔吉克斯坦

这是一出解构形式的"新创"莎剧,没有特别要表现的故事情节,主要依靠哈姆雷特、李尔王等大家熟知的莎士比亚中的代表人物,阐述人性中的丑恶、疯癫与扭曲,借此引发观者的思考。

全剧三个演员,情节主要由碎片化的莎士比亚原剧交错组成,当然还穿插了一些编导所谓借古喻今的新概念。剧中"李尔王"一会儿是自己,一会儿客串哈姆雷特的父王、叔叔;"哈姆雷

《愚人法院》剧照

特"时而追问"是生存还是毁灭？"时而精打细算，谋划他人财产和土地（表现李尔王的女婿）；多面手小丑则是奥菲利亚、是掘墓人、是法官，是情绪、是场地、是时间……人，都是欲壑难填的疯子和傻子。

《麦克白芭提雅》／印度

取材自莎士比亚戏剧《麦克白》，是一出非常具有视觉刺激的舞蹈独角戏。演员拉朱（音译）是11岁开始系统学习印度传统舞蹈的，起先主要是宗教舞，后来开始学习现代舞蹈。《麦克白芭提雅》全剧55分钟，由拉朱一个人分别表演麦克白和麦克白夫人。在没有服饰、布景的帮助下，依靠肢体动作和面部神态，方才还是威猛的麦克白将军镇前厮杀，一转身就变成了溪边拈花、整鬟，盼望丈夫归来的绝色佳人。舞蹈动作中有即兴的成份，但多数是取材于印度传统舞蹈的固定动作，有意思的是其中麦克白出征时有一个整甲、勒绑腿的动作，与戏曲程式非常相像。演出结束后，我问了主创，他们说：不知道中国戏曲里有相同的动作，如果雷同只能说世界太小了，大家的艺术见解都达到了相同的境界与高度。印度舞蹈也有程式，例如暖场舞、四门兜、起霸等。最可爱的是中国观众笑点较高而热情度则不高，拉朱

的第一曲暖场舞跳完之后，没有人鼓掌，顿时"失望"二字写在了他的脸上，只见他回身一晃，二次表演了一段更为精彩、热烈的暖场舞，或许这时，观众才恍然明白，这是赤裸裸的炫技表演，掌声顿时响遍剧场。

《麦克白芭提雅》剧照

《莎士比亚民谣》／意大利

意大利派里诺迪剧团是一个成立才四年的专业剧团，编导演都很年轻。年轻，是一个非常美好的词，但有时候也会表现出缺乏经验的一面，这次演出就是。不知为何，跨国交流演出最最关键的字幕问题没有解决好。全剧三分之二没有字幕，三分之一是不知所云的中文，与意大利演员表演完全不对接。我理解问题应该出在"二次"翻译上。意大利文翻译英文时出错太多，导致我们无法根据提前拿到的英文字幕进行较好的中文翻译。幸运的是我邻座是曾在美国生活八年，毕业于加州大学外国戏剧史专业的车骁博士，通过她的现场口译，我大概了解了一些内容。十个莎士比亚笔下的人物，分别是：《罗密欧与朱丽叶》中的罗密欧、墨古修；《哈姆雷特》中的哈姆雷特、乔特鲁德；《仲夏夜之梦》中的泰坦尼娅、帕克；《驯悍记》中的凯瑟琳娜、比恩卡；《安东尼与克莉奥佩特拉》中的克莉奥佩特拉和安东尼。他们每个人身上的性格缺陷已经从17世纪延续到21世纪了，依然没有解决，没有救赎，她们都被施与了魔法，不能离开她们所在的游乐场，她们相互嘲笑，却又都不能摆脱自己的悲剧宿命。这十个人物中，泰坦尼娅也就是《仲夏夜之梦》中的仙后是游乐场的领导者，她时而与帕克鬼混，时而又与女

侍从和比卡恩也就是《驯悍记》中的二小姐一起畅谈爱情。帕克，则依旧是精灵的身份，一会儿化身为哈姆雷特的叔叔，与先王遗孀乔特鲁德撩情，一会儿又成了帮助罗密欧追求真爱的牧师。凯瑟琳娜和墨古修则在完成本身的人物性格之外，主要担任"意大利民谣"的主唱。

《莎士比亚民谣》剧照

《麦克贝恩》／荷兰

非常好看的一出戏，开场我就暗暗的为舞台上对冲的颜色叫了一声好。大红、果绿、亮蓝，配合着演员雪白的皮肤和金色秀发，一切都显得那么烈焰，却又那么和谐。这部由荷兰阿姆斯特丹杜德帕德剧团带来的《麦克贝恩》是借摇滚歌星库尔·特科班、柯妮·拉芙夫妇对事业、权利的渴望与迷幻剂成瘾后的追求强刺激，以今喻古地诠释了其与麦克白夫妻的黑暗共性。舞台上一个三人沙发把表演区隔为前后两个区域，沙发背后主要是两个演员轮流换装呈现"麦克白"剧情的表演区，前面则二者兼具。各式玩偶、王冠纱巾、暗藏的干冰喷雾、吸尘器一般的长筒鼓风机，种种道具在灯光与音效的配合完美，虽假设却"真实"。演员表演摇滚歌星和麦克白夫妇双重角色时的换身换形、跳进跳出，流利而顺畅。其中一个场景特别好笑：在筹备宴请国王的菜品时沙发后面水果、奶酪、火腿、龙虾等玩偶一一出现，待后面这些龙虾、火腿又都成了进攻麦克白的将士，而且纷纷进攻麦克白的男性私处，绝对的诙谐黑幽默。除此，舞台顶上大型玻璃升降台却从力学的角度阐释了来自人物内心的惶恐。在灯光的照射下，台上布满的刀叉倒映在地上仿佛森林斜杈，偶有晃动时似乎又可比喻移动的山林，随着剧情推进，玻璃台

1、2 《麦克贝恩》剧照

不断下降，最终仿佛天道一般裁决责罚了贪婪的麦克白亦或库尔夫妻。

《M夫人》／荷兰

75分钟的独角戏演绎《麦克白》中的一个小人物。任何人都有享受存在感的需求，都不希望被忽视，编导正是抓住了人共有的这一心理特点，借助麦克白夫人身边的一个侍女对原作者莎士比亚给予其笔墨太少的抱怨引出了小人物微视角中的惊人内幕。荷兰第五幕剧剧团是一个主要创作独白剧的团体，演员兼剧作人Annemarie de Bruijn是一位非常有才华的莎士比亚迷，迄今为止该剧团在她的带领下已经创作了五部取材于莎士比亚剧作的独白剧，剧团的宗旨是："我们不去乱改原来的东西，而是创造一个新的片段，与原来的文本不断地交流，带领我们越来越接近莎士比亚未曾演说的东西。"

这出戏从观众进场时就表明了态度，演员用眼神与陆续走进来的观众交流着，"讨好"的表情与小剧场节目开演前惯用的"高冷"形成了鲜明对比。一度，我还甚至以为这个演员来自小山村，咋一见大上海热情的观众有些不适应，兴奋过度了呢。等演出正式开始大家才明白，这不正是小人物最基本的行为特征吗，

希望被关注,想尽一切办法引人注意,被注意后得意中又包含着种种不适应……

看她的开场白:"啊,来了这么多人啊,欢迎您的光临啊,我原以为没人愿意关注我这样的小人物呢,我今天真是太太太兴奋了。……我?噢,我是麦克白夫人…….的侍女,在××版莎士比亚《麦克白》原著中第五幕第一场第54~57行中我出场,而且有台词……"她说这段话时是那么的急于表达、渴望认定,虽然,现场大部分人并不知道《麦克白》第五幕第一场具体是

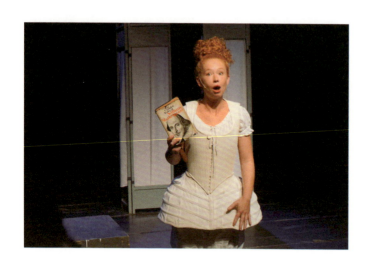

《M夫人》剧照

什么情节。之后，就是长达5分钟的对莎士比亚声讨："我是那么重要的人物，但伟大的莎士比亚先生居然如此忽视我的存在，只给了我很短的出场时间，他甚至给一个醉醺醺的看门人写了大段独白。在我看来，看门人根本就是个无足轻重的，我才是知道一切的关键人……"

虽然完全是虚构的，但却编排合情合理，通过侍女一刻不停的叙述和简单形象的表演，生动再现了麦克白夫人是如何杀死了国王，她因为躲在床下直击现场，所以一下子从侍女摇身变成了夫人的"朋友"。此剧结局最具颠覆性：麦克白夫人不是莫名坠楼死去，而是她，麦克白夫人的侍女因受不了不安带来的恐慌最终用刀把她杀死了……

《哈姆雷特》／葡萄牙

本届艺术节最唯美的一出《哈姆雷特》。没有解构、没有互动，演员和角色一直与观众保持着距离，生活在剧情中。学过导演技法的人都知道，在诠释一部戏的过程中，最好有一个"贯穿符号"反复出现帮助演员表情达意，可以是道具、可以是特别场景或无具体意义的音乐、伴唱等。葡萄牙里斯本卡拉根剧团演出的《哈姆雷特》就选择了材质轻、可塑性强的氮气球作为

其符号特征。六个一排共四排透明的氮气球承担了所有场景转换，宫殿、寝室、战场、闺房、坟墓……其以一当十的绝妙不亚于中国戏曲的"一桌两椅"。除此，代表老国王的大红气球、代表奥菲利亚玻璃心的内置羽毛的白色气球、制作成字母形状的环境提示气球，甚至哈姆雷特写给奥菲利亚的情书，也是一枚小小的气球……

其实，这出戏里的哈姆雷特演员演技本身并不出色，我个人认为他没有印度的舞蹈家拉朱、乌克兰的女哈姆雷特演员那么

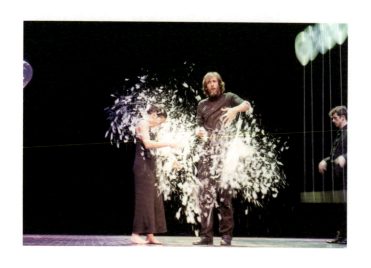

《哈姆雷特》（葡萄牙）剧照

会表演，但，他有一点是其他哈姆雷特无法企及的，那就是忧郁王子的内在气质。修长的身材、含雾的眼神以及并不多的肢体动作，都使他看起来是那么的"符合"原著风格。

《哈姆雷特》／乌克兰

简约、质朴版的《哈姆雷特》，几个麻绳编成的镂空面具、两杆枪撑着一人多高的幕布，最大的道具也不过是被当作托盘使用的铁质镂空盾牌。乌克兰皮诺佛伦尼亚剧团上演的这一版《哈姆雷特》似乎借鉴了由美国谢克纳教授创建的"味匣子"，即在舞台上用白色胶布勾勒出表演区，演员踏入表演区即进入角色，走出则瞬间变成了演员自己或旁观者，换装、喝水、相互之间对表演区发生的故事进行眼神交流、窃窃私语等。借助面具和多种穿戴形式的单色服饰，乌克兰版《哈姆雷特》只用了两男、两女四个人即完成了剧中十几个人物的表演，大主角"哈姆雷特"甚至只是一条宝蓝色的披肩，被置于哪里，即代表哈姆雷特或倒或坐在哪里。看了本届莎士比亚戏剧节小剧场戏剧展演十余台节目，若论我最喜欢的演员当属乌克兰这位貌不惊人，甚至显得有些"老"的女演员 Hanna Yaremchuk。她在剧中共表演了不同场景中的三个角色：哈姆雷特、奥菲利亚

和王后乔特鲁德。其中，扮演哈姆雷特是贯穿始终的。Hanna Yaremchuk 这位演员的艺术造诣已经达到炉火纯青的境界，进入情绪、进入人物、跳进跳出、变脸变色于她仿佛囊中取物一般，脱下蓝披肩戴上乔特鲁德的面具，瞬间就娇躯酥软，与王弟克劳狄斯耳鬓厮磨地做爱起来；前一刻还在台边喝水，当她迈进表演区，从地上捡起麻绳头巾，挥舞间就变成了疯癫后的奥菲利亚……

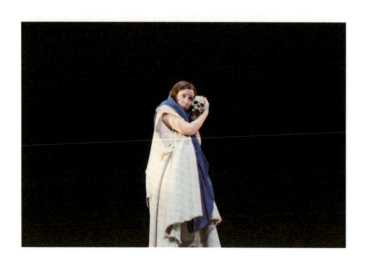

《哈姆雷特》（乌克兰）剧照

《李尔王》／乌克兰

同样是乌克兰皮诺佛伦尼亚剧团带来的莎翁剧作《李尔王》，依旧沿用了简约的演绎方式，依旧是演员登台后就不再下场，但在表现形式方面则选用了"混搭风"。首先说造型：李尔王、肯特伯爵、弄臣、科迪利娅几个角色相对较统一，麻质服装、王冠、鸡冠帽等，有一些追溯的韵味（其中肯特、弄臣和科迪利娅均是由Hanna Yaremchuk扮演的，她依旧是通过简单的改装和刻意放大的人物特征精彩演绎的）；大女儿、二女儿是披肩金发单色长裙，身上系着表现城堡封地的吊带画片围裙，风格介于传统与现代之间；而葛罗斯特伯爵及其两个儿子埃德蒙、埃德加则是衬衫、夹克、牛仔裤、圆领毛衣、棉拖鞋等绝对写实的现代打扮；至于康华尔、奥本尼两位公爵女婿则是由两个画了鬼脸的黑纸片代替，舞台上的演员谁拿起这个黑纸片遮住脸，即开始进入状态，说他们的台词。鉴于造型不同，自然人物的表现形式也就相应有较大不同。以李尔王为代表的一类角色语言、动作都较有"诗意"，由Hanna Yaremchuk饰演的弄臣、肯特、科迪利娅三个角色相互转换时很有艺术性；而葛罗斯特一家的现代装似乎必须、只能采用"斯坦尼的真实"来表演。加之，这出戏的演员都是用人物"定格"来结束这一刻表述的，

即原地不动，待其他场景的人物叙事结束、定格后，再根据剧情发展进行自己后面的表演。比起该剧团的《哈姆雷特》来说，这出《李尔王》不仅风格混搭，还很能使观众在观看时产生较大的混乱感。其一，这种主线与辅线交织一起的表述形式，对原著剧情不熟悉的观众是绝对看不懂的；其二，艺术感觉不敏锐的人较难理解编导想要表现的"高明"之处；其三，各种表现手段的堆砌使演员在表演时似有疲于应对之感。举一个小例子：剧中葛罗斯特被挖去眼睛后，佯装疯癫的埃德加引导其去

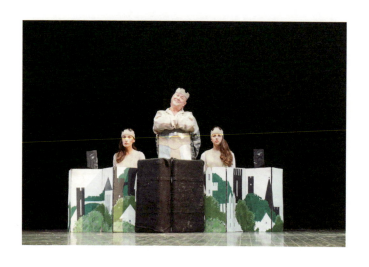

《李尔王》剧照

多佛的路上一段表演，由于演员穿的现代衣服，写实的表演使父子行路这段戏毫无亮点。到后面，李尔王着古装、埃德加背心牛仔裤，两个人一起在台口感受暴风雨时，两种不同风格的表演更是相互"打架"，使人看着并不舒服。或许是因为看了《哈姆雷特》后加大了我对《李尔王》的期待，观剧后我的挑剔更多了。

《仲夏夜南柯梦》／中国＆英国

"是莎士比亚那可以从天上看到地下的'诗人的眼'与汤显祖那能飞动则下上天地、来去古今的'奇士之心'，指引英国利兹大学和中国对外经济贸易大学启动了'威廉·莎士比亚和汤显祖，欢庆四百年文化遗产'项目……"

英国利兹大学和中国对外经贸大学联手以梦为主题，重新演绎了汤显祖经典剧作《南柯记》和莎士比亚经典剧作《仲夏夜之梦》，两个主题都把事发地点安排在了槐树之下，取"槐，木中之鬼"寓意，分为上下半场，合名《仲夏夜梦南柯》。相比较而言，利兹大学排演《南柯记》较忠于原著，只是把淳于棼酒醉入梦前的身份设定为战后返乡的士兵，因不满生活现状及追忆残酷的战争而酗酒，继而引发梦境，入梦后与汤显祖原著《南柯记》基本相同；而对外经贸大学则只借鉴了《仲夏夜

《仲夏夜南柯梦》剧照

之梦》中精灵幻化一面，其主人公为当代青年学子，剧情也完全变成了恋爱、价值观等时尚话题，完全走的当代路线。

中英两所大学联手打造的《仲夏夜梦南柯》整体很有可看性，如果中国学生演绎的"仲夏夜之梦"部分能不用英文说台词，改用母语，如果英国学生演绎的"南柯记"中戏曲元素部分再设计的自然流畅些的话，或许很多戏剧冲突会更加强烈，观感和剧场效果会更好。

《驯悍记》／中国

作为特邀祝贺演出剧目之一，由上海戏剧学院戏曲学院出品的京剧《驯悍记》在此次莎士比亚戏剧节上引发了中外嘉宾的关注热潮。国际剧协主席 Tobias Biancone 先生观看演出后兴奋的说："这真是一出极具可看性的好戏。用中国京剧的形式演绎《驯悍记》在众多莎士比亚作品中显得很与众不同。希望剧组能够申请参加明年 5 月在西班牙举办的世界戏剧大会，让国际上更多的艺术家、戏剧工作者有机会看到这出好戏。"

京剧《驯悍记》是青年编剧张静、沈颖根据莎士比亚原著移植改编、资深导演郭宇带领几位研究生运用纯戏曲技法共同完成的一部新视角《驯悍记》。当下部分戏曲剧团的同仁喜欢用

解构戏曲特定规律，不化戏装、不穿水袖，放弃程式的方式演绎国外戏剧，而这次戏曲学院创排的京剧《驯悍记》则首先明确了剧中人物的行当归属，悍妇阎大乔是旦，驯悍者鲁斯是生，阎老爷是丑……虽然根据剧情需要，"悍妇"阎大乔时而偏泼辣旦时而又端成大青衣，但其所追求的旦行唯美的表演特征始终贯穿角色其中。称其为新视角主要是指在剧本主题思想中作者加入了男女主人公对爱不同的追求方式等。"新视角、纯戏曲"，或许这正是京剧《驯悍记》最重要的特点吧。

《驯悍记》剧照

浅谈"人偶同台"

我是一名戏曲表演艺术从业者,喜欢看各类中外戏剧,对与中国戏曲同宗的木偶艺术更是情有独钟。《神笔马良》和《阿凡提》是我儿时的艺术启蒙;在天津艺术学校木偶班参演木偶剧《杜子春》中饰演"歌姬"是我创作的第一个新角色;数次同台演出,零距离观摩"泉州提线木偶"、"台北布袋木偶"表演,精湛技艺曾给我莫大的启示,一千多集的闽南语《霹雳布袋戏》连续剧又是那么令我着迷。

木偶,这个表演者与剧中人共同的载体,通体散发着魔幻的魅力,常常让人分不清到底是"谁"在呼吸?

近日在学院主办的国际导演大师班的课堂上我观看了美国著名先锋派导演李·布鲁尔两部用"人偶同台"的方式演绎的经典名剧《小飞侠彼得潘》

和《玩偶之家》。不同的剧作风格、不同的艺术视角，相同之处就是布鲁尔导演大胆新锐的"人偶同台"表演方式，既发挥了"人"的灵动，又彰显了"偶"的温情，人与偶的默契配合使观众完全忘情其中，彻底忘却了戏剧假定性的存在。

在此我拟对布鲁尔导演的音乐剧《小飞侠彼得潘》和日本宫本吉雄导演的木偶剧《杜子春传》两剧中的"人偶同台"进行举例分析。

人偶同台之《小飞侠彼得潘》

顽皮、淘气、会飞翔、勇敢、有绅士风度、又有些傲气的小男孩彼得潘，一天晚上，来到小姑娘温迪家，教温迪和她的两个弟弟在空中飞，并把他们带到了虚无岛。他们一到岛上，历险就连连不断。他们遇到了印第安人、海盗、美人鱼。由于海盗胡克作恶多端，战争不断爆发，海岛无宁静之日。但尽管不幸事件接踵而至，彼得潘却总能大显身手，想出巧计搭救出伙伴们。

李·布鲁尔导演总共使用了八位表演者来演绎这部带有科幻性的浪漫主义儿童剧《小飞侠彼得潘》。

（一）剧中"人"

故事的"叙述者"是一位黑人女性演员，能熟练使用七种语言及多种口技，是舞台上所有角色的声音源、掌控着舞台节奏、默契配合其他七位木偶技师的表演。她时而是温婉的淑女，时而是衰迈的老人。淑女臂弯装点用的阳伞瞬间就变成了患帕金森病老人手中的拐杖；之前还是讨小钱用的破帽，眨眼就化作了公爵头上的桂冠。剧中最"炫技"的是由她同时饰演的两位成人与"彼得潘"及多种动物辩论的场景，各种惟妙惟肖的声音均出自她一人之口，高超的技艺和饱满的情绪点沸了剧场的观众。

（二）剧中"偶"

"彼得潘"的人物形象是一个杖头木偶，其他的人物、动物都是由不同材质的提线木偶、布袋木偶、皮影以及投影、剪纸、木俑、面具等"象形偶"来完成的。几本忽而开启忽而关闭的书，在烛光的掩映下仿佛一只只展翅的海鸥，引领着彼得潘飞向遥远的梦幻王国，彼得潘的小背心也被表演者三抓两挤就变成了狂吠的小犬，焦躁的身影生动刻画出它对小主人无限依恋；半晌，表演者悠悠地剪出一幅"彼得潘"和女孩"温迪"牵手的立体

小纸人，放在台唇边，余下的纸碎从表演者手中撒下，宛如飘落的白雪映衬了彼得潘与女孩儿童真的浪漫……此刻，人与偶携手把观者的情绪推到了顶点。

人偶同台之《杜子春》

我亲身参与过创作的木偶剧是日本著名导演藤田朝也在天津艺校创排的醒世剧《杜子春》。我在剧中主要的任务是表演京剧扮相的舞绸歌姬，除此之外我还有三个木偶小角色："丫鬟"、"蝎子"和"山"。"丫鬟和蝎子"是我操纵杖头木偶做一些简单的动作推进剧情发展，"山"是我担任一段绳子操作者，配合大家共同完成"山"的造型。

《杜子春》是日本作家芥川龙之介根据中国题材《杜子春传》改编而成，是日本妇孺皆知的一部儿童剧。洛阳公子杜子春父母双亡后荡尽家财无以度日。虽经仙人两次赠金，富极一时，但终因挥霍无度而再次落难。杜子春认识到"世人皆薄情"后对一切人间真爱失去信心，打算随仙人入道修行。仙人答曰："可以随我修炼，但修行过程中无论发生什么事，都不能发出声音，一旦出声则永无成仙的可能。"修炼过程中历经各种磨难杜子春都不曾出声，但当生母被恶魔残害得奄奄一息时还不忘用虚

弱的声音提醒杜子春千万不要出声,杜子春失声大喊了一声"妈妈"——修仙失败,子春无悔,向仙人表达了"从今后做个老老实实的普通人"后向泰山南麓走去。

这出戏创排于1994年,为促进中日友好邦交,藤田导演应其好友宫本吉雄相邀,专程赴天津为艺术学校首届木偶班新生度身打造的。他在剧中运用了很多新的手段。例如:采用中文、日文两种台词交错出现的混搭形式;根据人物不同的生存状态分别使用"皮影"、"提线"与"杖头"三种木偶表演方式来刻画同一个杜子春的形象;还在剧中穿插了中国京剧、日本"文乐"以及由两位剧中人担任的"同期翻译"。记者采访他时,他说:这种形式是我的新构思,"不仅中国不曾有,我在日本也没见过"。

(一)剧中"偶"

这出戏中的主角杜子春是由多种木偶形象完成的。其中垂头丧气的落难公子"杜子春"都由杖头木偶表现;重返奢华生活场景时,虚幻的皮影把"杜子春"纸醉金迷的生活表现得淋漓尽致;用灵活的提线杜子春完成修仙过程中的跌爬滚打,用不同型号的小杖头杜子春来表现渐行渐远的"普通人杜子春"等等,这些导演手法都表现出藤田导演运用木偶本质来刻画人物的独

到匠心。现在回想，这一点和学院创排的《戏偶东方》中用"皮影"来演绎白蛇仙山盗草、用"杖头"来刻画呆头小伙求爱，有着异曲同工之妙！

（二）剧中"人"

《杜子春》剧集中体现"人偶同台"表演性质的是两位担任"同期翻译"的剧中人。这对男女剧中人，在演出前维持着剧场里小朋友的秩序、开幕时介绍剧情、演出中穿梭于木偶之中，充当木偶和歌姬、神仙鬼怪等京剧演员的"同期翻译"，演出结束后还负责为幼小的观众讲述人生哲理……

"人"与"偶"在《小飞侠彼得潘》与《杜子春》中的主次关系不尽相同，一个是木偶主体不变，"剧中人"千变万化，一个是不变的"剧中人"配合着"提线、杖头、皮影"的木偶多重体，但其"人偶同台"的演出形式为今后的戏剧创作提供了更多的可选择性。

中日联合创排之神话剧《杜子春传》

上海戏剧学院木偶专业演出《哈姆雷特》

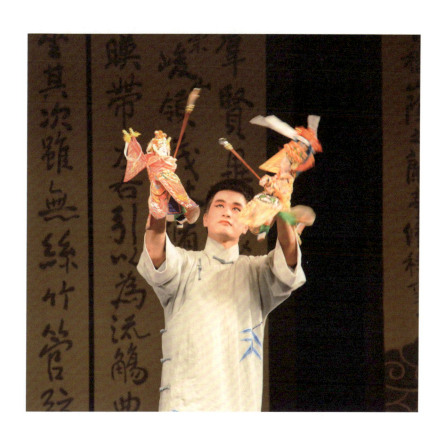

上海戏剧学院教师秦峰表演布袋木偶

演教 | 践行

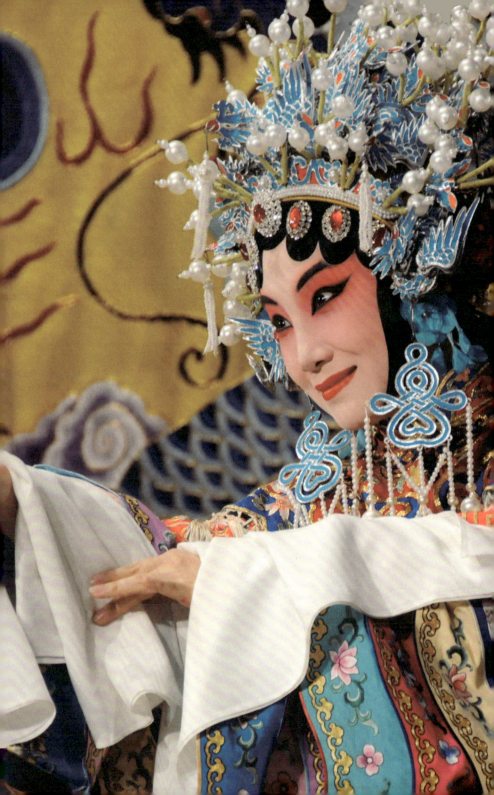

演白蛇，说白蛇
——记表演《白蛇传》心得体会

神话故事《白蛇传》在中国乃至世界都有其巨大的影响力。作为一位有近三十年从艺生活的京剧演员，我观摩过很多前辈、同辈演出的《白蛇传》，有京剧、有兄弟剧种，自己也先后演出过几种不同版本的《白蛇传》，每看一次、每演一次，白蛇，这个传说中的完美女性都会在我心中"活"一遍。

当今京剧舞台上演出的《白蛇传》多是1950年代由田汉先生改编的版本，京剧名角赵燕侠、杜近芳、刘秀荣、李炳淑、杨春霞等均有华彩呈现，虽然个别唱词、表演处理略有不同，但整体结构均不出田汉先生整理的25场《金钵记》[1]。京剧大家，

[1] 1950年，田汉先生改编完成了25场京剧《金钵记》，三年后再次修改并恢复旧名《白蛇传》。

已故张派艺术创始人张君秋先生曾将《白蛇传》中的"金山寺、断桥、雷峰塔"三折拎出独立演出,简易其名为《金断雷》;李瑞环同志酷爱张派艺术,卸任之后也曾亲自执笔改编过新版的京剧《金断雷》;此外还有近年来以艺术交流为主要目的的京昆、京藏、京川合演版《白蛇传》。我本人有幸于不同年龄阶段表演过田汉先生版全本《白蛇传》、张君秋先生版《金断雷》、李瑞环同志改编版《金断雷》及京昆合演版《白蛇传》选场。以下,我试分别对《白蛇传》中的开篇［游湖］和全剧最重要的场次［断桥］进行一些比对分析。

［游湖］

［游湖］是全本《白蛇传》的第一场,是白蛇初到人间,在西湖边与一生爱恨情仇、缠绵纠葛的许仙相遇的场景,白蛇第一次出场,不闻其声只看唱词就能感受其中的温情与浪漫:

> 驾彩云离却了峨嵋仙山
> 人世间竟有这美丽的湖山!
> 这一旁保俶塔倒映在波光里面,
> 那一边好楼台紧傍着三潭。

苏堤上杨柳丝把船儿轻挽,

微风中桃李花似怯春寒。

　　田汉先生淡淡几笔如水墨画一般把西湖美景呈现观者眼前。前辈名家都通过自己甜美的嗓音、娇媚的造型使这段唱词在舞台上进一步得到了升华。不过,在给唱词定板式[1]的时候大家却有不同的艺术处理:杜近芳、赵燕侠等北方演员多把这段唱词用［西皮摇板］的唱腔形式来演绎;而以李炳淑为代表的南方演员则把这一段处理成了［南梆子］唱腔形式。［西皮摇板］、［南梆子］都是京剧唱腔中的常见板式,［西皮摇板］是一种欢快流畅且节奏相对自由的板式,多用于表现角色瞬间的心情变化以及角色较快行进时的场景描述,演员可以根据自己对唱词的理解适当对每一个唱字进行长短不一的个性处理。例如《四郎探母》中［坐宫］一折,铁镜公主一上场唱的那四句［西皮摇板］:

芍药开牡丹放花红一遍

艳阳天春光好百鸟声喧

1　板式:京剧唱腔的节奏。

我本当与驸马同去游玩

怎奈他这几日愁锁眉间

 四句唱词勾勒出人物的心情与所处的环境,特别是"艳阳天春光好……"自由式长拖音后突然转换成俏皮的上节奏的"百鸟声喧"每每都能有效刺激到观众的兴奋点,使之为演员回报热烈的掌声。再如《红娘》中红娘引着莺莺小姐初到花园时唱的那几句[西皮摇板]:"春色撩人自消遣,深闺那得片时闲……"也是同样的道理。我以为杜近芳、赵燕侠前辈用[西皮摇板]唱腔形式来处理白蛇[游湖]一段是合适的,但,不是最好的,因为我觉得不满足。受限于[西皮摇板]相对节奏较快、时值较短而言,[南梆子]唱腔那种一板一眼[1]有节奏的,唱词后有婉转行腔并且唱句之间还有绚丽多样的伴奏音乐形式,更能使观者的思想在表演者的引领下进入审美的更高空间。1980年代,由李炳淑前辈主演的电影版《白蛇传》[游湖]一场就是用[南梆子]板式来演绎的。驾着彩云飘飘下凡的白蛇初涉人间即被眼前的西湖美景震撼了,伴随着[南梆子]优美的旋律她由衷的抒发出"人世间竟有这美丽的湖山"。"这一旁保俶塔倒映

1 一板一眼:音乐中的2/4拍节奏。

在波光里面"的"面"字后面的小疙瘩腔，仿佛是在观众眼前呈现出水面上波光点点的律动，"颤风中桃李花似怯春寒"的"春"字，欲出还收的运腔吐字处理，真好似舌头就是娇嫩的桃李花，接触到寒风后俏皮的又缩了回去……

当然，用文字来表述音乐永远都是干涩、空泛的，若想体验个中美感，还是需要真实地听到声音。

《白蛇传》情景照，作者饰演白素贞

1 京剧《金山寺、断桥、雷峰塔》,作者饰演白素贞、王凯饰演许仙、刘梦姣饰演小青
2 京剧《祭塔》,作者饰演白素贞

除了唱腔形式的不同，对于［游湖］中促成白、许结缘的关键桥段"下雨借伞"演员们也有截然不同的两种处理：一种是白蛇正在赏景、赏人时（此时刚刚看到貌似潘安一般的许仙）不巧下雨了，小青无视许仙径自拉着白蛇到柳树下避雨，刚好被路过的许仙看到；还有一种是白蛇看上了貌美的许仙，示意小青成全此事，随后便有青蛇做法下雨，二人刻意柳下避雨吸引许仙，以及后面围绕下雨而产生的"借伞、还伞"促成一段姻缘等点题关键。或许第一种演法白蛇显得更善良温婉些，没那么有心机，老天主动下雨成就了白、许姻缘。其实众人皆知白蛇始终是更主动的一方，这是无需也无法回避的，使一点儿"小手段"更显其神仙的机智聪慧，大部分京剧演员、兄弟剧种演员以及白蛇题材的影视剧也都多数选择了第二种"做法下雨"的表述方法。

［断桥］

［断桥］是京剧《白蛇传》中最有代表性的一场戏，常常作为经典折子单独演出，众多旦角前辈更是将其视作最常演的代表作品。我本人专攻的张派艺术虽然不单演［断桥］，但《金断雷》中的［断桥］依旧保留了那段感人肺腑的"青妹慢举龙泉宝剑"唱段。请看唱词：

青妹慢举龙泉宝剑

妻把真情对你言

你妻不是凡间女

妻本峨嵋一蛇仙

都只为思凡把山下

与青妹来到了西湖边

红楼匹配春无限

我助你镇江卖药学前贤

端阳酒后你命悬一线

我为你仙山盗草我受尽了颠连

谁知你病好把良心变

上了法海无底船

妻盼你回家你不见

哪一夜不等你到五更天

可怜我枕上泪珠儿都湿遍

可怜我鸳鸯梦醒只把愁添

寻你来到金山寺院

只为夫妻再团圆

若非青儿她拼死战

我腹内姣儿难保全

莫怪青儿她变了脸

谁的是谁的非你问问苍天

这段唱词初看好像是传统戏曲叙事笔法,即由一个重大情绪转折引出一段勾勒全部故事概况的大唱段,结束前再回归当下情感问题。骨子老戏中这种唱词安排非常多,以一代全的唱段安排虽然解决了折子戏"没头没尾"看不懂的问题,但观者看全本大戏时这种赘述又会略显絮絮叨叨,所以据传这种唱词结构与折子戏的兴盛有一点"鸡生蛋、蛋生鸡"的滑稽关系。当然,这个问题在京剧《白蛇传》中并不明显。田汉先生对全剧每个场次的唱词都进行了精心的构思安排,特别是［断桥］,单独演出是折子戏中的精品,观看全剧时演员和观众也都会觉得白蛇此时巨大的情感冲击,非这么一段诉说前因后果的大段唱腔不能宣泄过瘾。

本节首先对"青妹且慢举龙泉宝剑"这段核心唱段的"起头"做一些简要分析。这段唱腔的"起头"大致可分为三种:传统导板起、念白叫板起和南梆子导板起。传统导板平整方正,能

够引发观众熟悉的戏曲审美模式；念白的速度肯定比带过门儿[1]的唱腔快，"青妹慢举"这四个字用念白来表现更能够突显白蛇此时焦急的情绪；至于［南梆子］导板起的方式则因为其较为俏丽独特，所以使人有感耳目一新。

从个人自身感受出发，我觉得［南梆子］导板开头不太可取，华丽俏美的南梆子似乎承载不了这千钧一发的生死关头。借用斯式[2]的"真听、真看、真感觉"来分析：恨透了许仙的青蛇手持双剑要杀他，白蛇挺着孕身几番护持都没成功，手无缚鸡之力的许仙哆哆嗦嗦前扑后倒，顷刻即将丧命。此时也被青蛇非故意撞倒在地的白蛇从常理来讲不可能再俏皮地唱出："小青妹且慢举……"甚至，我觉得这个"小"字这时候出现都非常不合时宜。人在轻松的时候，亲昵的状态下呼唤对方名字前爱加一个"小"字，而紧急情况时则直呼其名。当然从行内人来看，唱段中添加的这个"小"字应该是为了凑足"十字句"[3]而为。但我觉得听着这样的开唱我怎么都紧张不起来，青蛇和白蛇不过是虚张声势尔。

1 过门儿：京剧唱段中的音乐伴奏、间奏。

2 斯式：戏剧界对前苏联著名戏剧教育家斯坦尼斯拉夫斯基所创建的表演体系的简称。

3 "十字句"：传统京剧唱词为了配合板腔体音乐结构的需要多为七个字为一句的七字句或十个字为一句的十字句唱词排列。

传统导板起头和用念白处理"青妹慢举"这两种方式各有各的优长。传统导板是大锣重音起，因为声音的分贝足所以显得凝重有份量，而且自由节奏的导板形式给演员的发挥也留有很大空间，哪个字长一些或短一些，哪个腔应该拖长或做暗音处理演员可以根据自己的理解尽情发挥。唯有一点就是在导板过门的音乐时切不可有等待开口唱的"闲"情，激动的情绪、欲哭的眼神和起伏的气息可以填满这个必须的"空当"。至于念白起头的优点主要就是先声夺人，不要等锣鼓开，不用等过门儿拉完再张嘴唱。当然，"青妹慢举"这四个字念完后面的"龙泉宝剑"能不能搭上调儿就是最检验演员功力的时刻了。因为此时开唱是没有过门的，伴奏与演唱同时出，如果脑子里没有之前的标准音感，稍不留神就会一张嘴不贴弦儿[1]，引起观众耳音上的反感，完全破坏了此时的悲愤情绪以及后面的审美快感。

除了上述三种"起头"，唱段中最关键点题的一个唱句"妻本峨嵋一蛇仙"京剧演员们同样是有不同的处理方法，大致也可分为三类：一种是原板节奏[2]末尾平腔处理，一种是原板节奏末尾高腔处理，还有一种是李炳淑老师演唱版，我本人最欣赏

1　不贴弦儿：戏曲术语，指演唱和伴奏不在一个调里，因主奏乐器是京胡，所以戏称为不贴琴弦儿。
2　原板节奏：即通常音乐中 2/4 拍节奏，在京剧中称为"一板一眼"节奏。

也最喜爱采用的一种形式，即用散板¹来表现这个唱句。

原板音乐形式相对平稳，"妻本峨嵋一蛇仙"唱句中的"蛇仙"二字用平腔处理略显草率，基本起不到点题作用，毕竟这是白蛇对许仙亲口承认自己"不是人，是蛇"，是需要下多么大的决心啊。而"蛇仙"二字用原板的高腔处理则更不美，限于板式结构特点，"蛇仙"的拖音高且长，直观的感觉像是对着自己用生命守护的男人大喊大叫的告知："我是一条蛇～"，较不符合情理。李炳淑老师演唱版的这个地方处理的特别人性化，情感真挚热烈，下面我试着用文字来"再现"一下舞台上的情景：散板的过门儿凄凄艾艾，白蛇欲说还休的唱出"妻本峨嵋"，特别是"嵋"字的后面，重重一声［冷锤］²。呛！仿佛一声巨雷，警告着白蛇如果说出实情可能会出现的残酷后果。但白蛇瞬间思考后痛下决定，无论如何还是要亲口向许仙袒露实情，只见她伴随着散板过门先抑后扬艰难的唱出"一"字后，不用任何擞音³润色近乎轻声的启动唇齿吐出"蛇仙"两个字。而且"蛇仙"的"仙"字后面的小拖腔也非常关键，一边拖音

1　散板：与摇板相同，是一种相对节奏较自由的板式，演员可根据自己对唱词的理解进行个性化长短虚实的演唱技巧处理。
2　冷锤：戏曲音乐专业术语，即大锣一击，响的突然，使人有冷不防之感。
3　擞音：业内术语，即音波中非常细小的颤音。还可细分为单擞音、双擞音、水擞音等。

一边密切关注着许仙脸上的表情变化，他惊诧时白蛇的拖腔弱弱延续，他表情逐渐明朗，表现出毫不惧怕的表情时，白蛇的拖腔因为喜极而出现细微颤抖，待许仙充满爱意的向她走近时，白蛇则仿佛涅槃重生般的抛尾音，与许仙相拥收腔。这句唱腔的"轻重长短"太难拿捏了，非几十年的功力而不能适度也。

以上便是我从个人审美喜好出发，提出的一些艺术观点，或许有很多不尽如人意的地方，也希望得到业内外专家老师批评指正。

京剧大师《断桥》剧照，梅兰芳饰演白素贞、程砚秋饰演许仙、尚小云饰演小青

三个配角
——记与戏曲导演专业的合作心得

2010年9月，我参与了戏导专业由吴汶聪老师任执行导演的戏曲系列小戏《孔门弟子》的创排，我在剧中饰演"田姬"；2011年7月，我有幸"增补"进入万红老师导演的《马蹄声碎》剧组，饰演红军班长"冯贵珍"；2012年11月，我应邀加盟卢秋燕老师导演的《红楼佚梦》团队，饰演"王熙凤"。三位导演，三种性格。吴导的灵动、万导的严谨、卢导的激情都给我留下深深的印象。连续的深度合作印证了我先前的直觉，戏导专业的教学实践模式，绝对是要好好研究学习的。这三个配角的排演过程，对丰富我的艺术经历和业务提升也给予了很大的帮助。

第一个配角：《孔门弟子》之田姬

由孙惠柱、费春放两位教授编剧，吴汶聪执导的《孔门弟子》是一出戏曲系列剧的剧名，其中每个小戏还有自己的分剧名，如"比武有方"、"礼仪之道"、"三人与水"、"巧治贪官"等。田姬，是"比武有方"中唯一的女性角色。虽是配角，却是我从艺二十多年来饰演过的"最有意思"的角色。说她"有意思"主要是从性格定位上来讲的，她的性格用我们北方方言"二百五"这个直白粗俗的词来形容最恰当不过了。吴导在排练场常常用上海话跟我说："这人，不二不三，神叨叨的。把握好人物性格中的这一点，基本就对了。"

恰恰这一点是戏曲女演员的软肋！我们从小接受的教育都是："戏曲是唯美的艺术，一切行动都要遵循美的原则。梅兰芳先生家里的练功房有四面墙的镜子，每个角度看都美是我们的最高追求！哭，要梨花带雨；笑，要颔首遮齿；就是疯，也要注意腰身扭动的曲线美，绝对不能出现狰狞的表情。"而田姬这个不按常理出牌的角色着实很难用普通意义的美来诠释。"她"是士兵田卒的妻子，在家里和老公过招时下狠手，用一技"连环枴子脚"把田卒踢伤，替夫应征报效国家。表情狂妄，动作夸张，言语偏执、造型滑稽，是吴导和总导演郭宇给这个角色的定位。

最终在剧组同仁的帮助下,特别是吴汶聪导演的点醒、鼓励下,我完成了蜕变,塑造出了一个有巨大突破且业内外观众都还能接受的全新旦角人物形象。

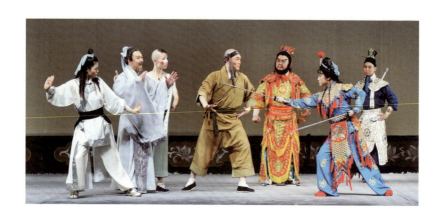

小剧场京剧《孔门弟子·比武有方》,王立军饰演孔子、朱玉峰饰演将军、作者饰演田姬

第二个配角：《马蹄声碎》之冯贵珍

　　小剧场京剧《马蹄声碎》是万红老师带领的2008级戏导班同学们的毕业剧目，根据同名话剧改编而成。主要故事讲的是红军长征途中，五个被主力部队有意识"忽略"的运输班女兵，在共同面对生存挑战时的艰难抉择。我在剧中饰演一位有作战经验的老大姐。女兵班长冯贵珍，政委之妻，年纪35岁，性格沉着稳重，和蔼亲切，是一位在重大抉择时刻能够保持清醒，不感情用事的革命女战士。这出戏的主题和电影《集结号》、《1942》近似，是从人性化的角度进行思考的革命题材。说句实在话《马蹄声碎》用现代京剧的形式来表现确实难度很大！五个旦角同台，不能失于"形式"，不能套用"高大全"，要彰显每个人不同的性格魅力，还要引发观者的换位思考，从中感受到"真实"的伤痛。通过万导在排练场上的一言一行，我得到上述体会，她对每个人物的诠释绝对是下了一番苦心的！例如，在第二场行前动员中，班长有一段"二六"板核心唱段：

　　　告别苦难闹革命，
　　　革命哪有不牺牲？
　　　哪怕是驮枪驮炮像牛马，

哪怕是已然忘记我们自己是女人！
同志们，想一想扪心自问：
没有这场大革命，
我们的前途哪里寻？
童养媳青春守寡白头恨，
任凭买卖堕风尘；
谁能逃出悲惨命运，
谁能像今天做一个英勇的战士，大写的人。

万导紧紧抓住这段唱腔的几句关键唱词，反复让我体会其中的意义："革命哪有不牺牲～"这个小腔儿再处理的弱一点，此时无声胜有声，更能抓住人心；（万导屏着气说）"忘记自己是女人"这句的推磨调度，一定要走的慢，走的柔，走的有深度；（万导深情地说）"英勇的战士，大写的人"这句，一定要通过这个长拖腔把女战士巾帼不让须眉的英雄气魄吼出来！（万导正义凛然、高分贝地说）此时这句华丽的高腔，既符合人物振奋的心情，又暗合了观众热切的审美需求，每演至此，观众必报以雷鸣般的掌声以示满足。

《马蹄声碎》在参加全国小剧场戏剧节暨"纪念长征胜利75周年"的进京演出中，得到了评审专家的一致好评！这出戏

为我和主演郑爽赢得了"表演金奖"的荣誉,万导同样获得了"导演金奖"的殊荣!

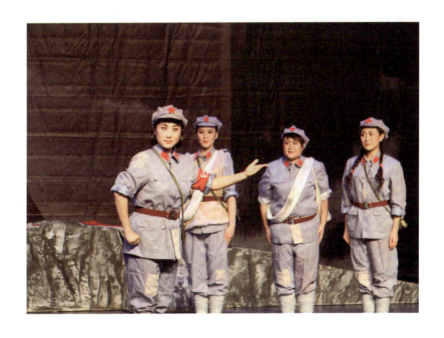

小剧场现代京剧《马蹄声碎》,作者饰演班长冯桂珍

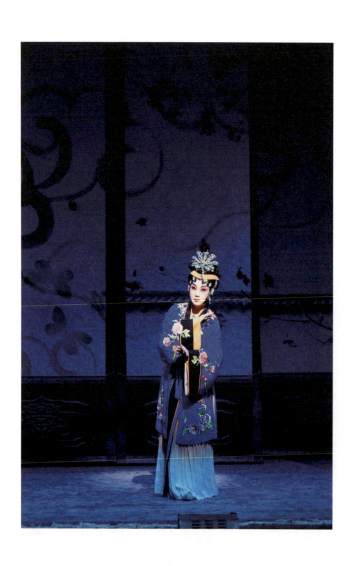

小剧场京剧《红楼佚梦》,作者饰演王熙凤

第三个配角：《红楼佚梦》之王熙凤

　　王熙凤是家喻户晓、妇孺皆知的人物，套用一句剧中衙役的台词："王熙凤，王大奶奶，红楼梦里的大明星啊～"在卢秋燕老师导演的实验剧《红楼佚梦》中，王熙凤虽然戏份不多，但因其在原著中的威名，故倍受关注。戏曲界的童芷苓前辈，影视界的邓婕、刘晓庆等大牌都先后饰演过这个角色。有更多的借鉴，但想有所突破很难。卢秋燕导演的"激情"示范为我打开了心结："我怎么会来到狱神庙？我是堂堂贾府当家的，老夫人最宠爱的王熙凤啊；人哪？都死绝了吗？——"表情狂躁，手舞足蹈。对！这正是王熙凤此时的真实写照。用尽全身的精神支撑恐虚的身心。

　　四年前，我曾经和卢导合作过一个小戏。那时的我不甚了解她的风格，加之自己稍欠成熟，所以排练过程中有过些许"艺术火花"的碰撞。此番再度合作，我们似乎都找到了同为处女座之间合适的交流方法：于细微处更加细腻，至爆发处则咆哮喧天。《红楼佚梦》中我总共出场三次，舞台表演时间不足12分钟。但在卢导的帮助下，王熙凤有好几处令人难忘的"闪光点"！甚至有的观众看完戏后，拉着我的手说："怎么我刚刚看上瘾你就下场了？盼了半天才出来，没两下，又走了——"哈哈！这

评语太棒了,比看到人家转动着僵直的脖子,满脸倦意地说:"赵群,今晚的演出真不错,戏份足,你辛苦了——"可要幸福多了!

(本文原为上海戏剧学院戏曲导演专业开办十周年研讨会上的发言)

演绎"班昭"

昆曲《班昭》是2000年由上海昆剧团创排的一出新剧目,曾获中国曹禺戏剧奖、剧本奖并入选"国家精品工程"表彰剧目,由昆曲艺术家张静娴、蔡正仁等老师主演。故事讲述了班固为《汉书》寻找继承人,将十四岁的妹妹班昭许配给她的二师兄曹寿。但曹寿新婚不久便不耐书斋寂寞,怀揣美赋,游走宫廷。班固临终,班昭毅然继承了父兄遗志,续写《汉书》,长年依靠温良敦厚的大师兄马续。然曹寿不归,马续也不便久居班家。风雨之夜,班昭以一杯清茶送走了马续,曹寿却意外归来。最后,在经历了丈夫殉葬、书稿被焚等一系列磨难后,班昭和大师兄马续再度重逢,在他的支持和感召下,终于完成了史学巨著。

此次上海戏剧学院将昆曲《班昭》剧中最经典

的"离别"一场移植成京剧是经过慎重考虑的。首先是这出新编昆曲非常贴近京剧"厚重"的剧种气质,并非昆曲惯常表现的"才子佳人,儿女情长",而是描述了承载历史使命的孤独守望者班氏一族的爱恨情怨;其二,大段的抒情唱词特别适合以唱功见常的张派青衣表演特点。我以为戏曲剧种移植最关键的就是要抓住剧种气质和自身优势。梅兰芳先生根据豫剧移植的《穆桂英挂帅》中的穆桂英;张君秋先生从川剧移植的《望江亭》之"谭记儿"、《彩楼记》之"刘月娥",包括张君秋先生根据荀慧生先生赠予的梆子剧本改编而成的《秦香莲》等等,大师们都是抓住了上述两点得以在经典之上重塑经典。京剧《班昭.离别》正是由原作者罗怀臻先生根据京剧的剧种特质改编而成。"班昭、马续、曹寿、傻姐(丫环)"四个角色三条情感线,着重突出"离别"这一刻的凝重气氛及对班昭的沉重打击:

第一条线:班昭与马续。马续是班昭哥哥班固的弟子,从小与班昭在一起长大。为人厚道,著学踏实。在班固去世之后一直秉承诺言帮助班昭完成汉书,并细心照料其起居生活十余年。碍于流言无奈避嫌外出采编《天文志》。临行之夜与班昭互诉衷肠后分别。

第二条线:班昭与曹寿。曹寿亦是班固之弟子。从小与班昭青梅竹马,在班昭十四岁时二人成亲。因其不耐寂寞以文采媚上,

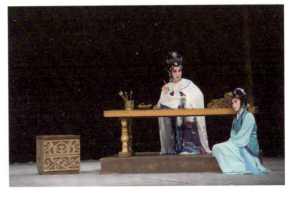

1 新编小剧场京剧《班昭·别离》，作者饰演班昭
2 新编小剧场京剧《班昭·别离》，作者饰演班昭、郑娇饰演丑丫头

被皇太后留住宫中十数年。班昭虽为曹寿之妻却独自生活于班氏草堂，每日专于著书孤苦度日。就在刚刚送别大师兄彷徨之际，曹寿突然出现。一番情感申诉的纠葛后，曹寿诀别投江。

第三条线：班昭与《汉书》。《汉书》是书，怎能与人作比？然我觉得，《汉书》对于班昭来说非但重于马续、曹寿，甚至比她自己的生命更重要。所以当丫环傻姐报告："雷把房顶打着了，书房着火了"后，一贯沉稳内敛的女才子大惊失态，高声大喊："书稿，我的书稿，我的性命啊！"这是京剧《班昭·离别》全剧的结尾，亦是最触动人心的高潮部分。

文字和情节妥善的完成了初步"移植"，最重要的"表演"体现部分，其实是很难用文字描绘。下面我仅从"声音"这个方面简单阐述下我是如何演绎京剧"班昭"这个新形象的。

声音是舞台表演中演员与观众之间最重要的情感交流媒介。观众要了解一个人物的"此时此刻"甚至不需要眼睛。例如戏曲舞台常用程式"门帘导板"，"风萧萧雾漫漫星光惨淡"（《杨门女将·探谷》），高拨子旋律中穆桂英还未登场首先就用声音把观众引入了凄冷阴森的山谷意境之中。所以在京剧《班昭·离别》中我对班昭这个角色用不同的声音来诠释"三条情感线"倾注了最大的心力。

一、班昭与马续

班昭对大师兄马续，我运用的是一种"有距离，亲近的"声音。因为是小师妹与大师兄的关系，所以言语之间、情急之处会有亲昵的撒娇。如马续突然告别，班昭劝："延缓几日，哪怕一日不好吗？"这句里的"一日"二字，我刻意借鉴了荀派"甩尾儿"的声调来处理。常规情况"一日"这个词京剧旦角演员仅在"日"后面进行尾音渲染，而给"一"字也加了尾音之后，会使整句话显得既亲昵又增加了强迫的分量。再如，班昭赠锦帕予马续未来之妻，马续不收，班昭撒娇："你若不允，小妹我再不见大师兄了"。娇嗔中带着小妹妹一心为大师兄着想，希望他能"早日成亲，莫负年华"。说到距离，主要是对"离别"时悲痛程度的控制。与从小一起长大不是亲人胜似亲人的大师兄分别，班昭自然痛苦，但是《汉书》中"天文志"一篇必须有马续外出才能编写及市井流传她与大师兄暗度陈仓，中伤马续人品的蜚语使得她能够在理智的情况下控制伤痛。表达这种有距离的悲痛声音的具体体现就是不用"气声和哭噭"。"气声"会使班昭与马续的对白显得像哭诉，"哭噭"则会使唱腔中哀嚎的成份过重。这两种装饰过重的话会误导观众，使其从班昭的悲伤程度上判断出些许不良的误会。

二、班昭与曹寿

班昭与丈夫曹寿的重逢则是与上述声音刚好相反的一种处理："冷漠的，无距离"的声音。用这种情绪表达出的声音能够使观众在第一时间了解到刚刚上场的人物曹寿与班昭的夫妻关系。如班昭正在喃喃"大师兄走了，走了"，忽然看见曹寿的出现，一时语塞，一个低起高收略长的"你"字瞬间就完成惊讶、愤怒、不屑与二人非常熟悉等多种情绪外露。之后紧接的："走"、"说"等单音词的语气都是前者的延续。包括二人对唱，曹寿是宣泄的痛哭流涕，而班昭则保持着内心沸腾外表冰冷的一种情绪声音。

直到曹寿瘫软伏在矮凳上痛哭，班昭坚硬的心因为痛惜曹寿的才华而逐渐回暖，清声唱到："叹只叹韶华已逝不回返，欲待回头……难难难！"好一句"难难难"，好难唱的"难难难"，好难用文字准确表述声音是如何处理的"难难难"。前两个"难"字是轻声的，口问心的，似对曹寿实则对自己的；最后一个"难"字，强力度大滑音唱出"难"的音头，而后在长拖腔中反复两次强弱收放处理"难"字的腹音，结尾用高抛重甩的尾腔儿处理形式完成了这一持续近 30 秒的内心挣扎。

三、班昭与《汉书》

第三条情感线的声音是强力度的，疯狂的，单一的，因为它是没有反馈与呼应的。班昭对着被火焚烧的《汉书》书稿声嘶力竭的喊出："书稿，我的书稿啊！我班家几代人的心血，我的性命啊~！"如果说有一种心情叫"滴血"，那么此时班昭的心绝对可以用"血崩"来形容了。她的父亲、兄长、丈夫三位至亲临终的嘱托都是要她完成《汉书》，而此时几代人心血铸成的《汉书》却在烈火中化成灰烬。这是多么的惨烈啊。此时我无法再用笔墨来形容了，因为在写这篇心得之时，我的思绪仿佛不受控制，再次回到了"那一刻"，我的声音，我的嘶喊，呼之欲出。

也谈"授之以渔"
——戏曲教学"授渔"心得

中国戏曲与古希腊悲剧、印度梵剧并称为世界三大剧种。如今后两个已成为被研究的对象,成为"化石类"剧种,而中国戏曲依旧在世界戏剧之林中闪烁着璀璨的光芒!

仔细思量中国戏曲所以延绵不绝、流传至今的种种原因,与其"授渔"式的教学传承有一定的关系。但是如何拓展所受之"渔"的范围,则是新时期戏曲教师必须研究探索的。

我曾经是上海京剧院的演员,二十多年的舞台演出经验,为我转换身份,成为戏曲教师打下了坚实的基础。尽管所从事的仍是京剧艺术,但面对的对象以及所需承担的责任和要完成的任务却截然不同,怎样更好的运用现有的戏曲教学方法、探索开创新的教学手段,培养出既有传承能力又有创造能

力的京剧接班人，是我任教以来一直苦思的问题。

众所周知，戏曲的唱腔很难用音符明确表述，如果仅看曲谱学唱，实在缺乏韵味。戏曲理论家、美学家陈幼韩先生在其著作《韵味论》中这样说道："这韵味，几百年来，存在于口传心受之中，存在于旋律音符、节奏之间，存在于运腔、用嗓的艺术技巧里，集中到一点，即在于它的旋律里的单音符，唱起来常常并不仅是一个单音，而是一个'音符群'。它既有准确的基音，又包含着各种闪烁游离的华彩。和戏曲化的发声、吐字结合起来，声腔的韵味就开始浓郁袭人了。"

无论是否饱含韵味，戏曲唱腔还有曲谱备录的。但戏曲身段缺乏系统的记录方法，如果不是言传身教，学生连基本的路数都会不了。我想这也是很多珍贵的舞台表现丢失的部分原因。因此，我一直在思索，究竟用什么办法才能让学生在学习过程中，举一反三的创造、表现出最佳的舞台呈现呢？所以，授之以渔，成为我教学的最高目标。

偶然的机会，我看到一位欧美教授用一种独特的文字记录方式帮助演员创作新的舞蹈动作并把情感体验注入形体训练，后经多方打听才知道这种训练方法名为"拉班"式训练法。鲁道夫·拉班，现代舞理论家、教育家、人体动律学和拉班舞谱的发明者，是德国表现派舞蹈创始人之一。拉班的两大重要贡献

是发明了"拉班舞谱"和"人体动律学"。拉班舞谱是迄今为止，流传最广，也最为实用的舞谱。他把人体动作分为十二个方向，这些方向来自于一个想象的二十面体，并带有不同的线条和层面，构筑出一个最接近舞者动作的球体。舞者通过在空间、时间、方向、用力关系的改变，产生动作的戏剧性和表情性及各种可能性。他还归纳出八种动作冲动（元素），即"压、砍、点打、冲、扭、闪烁、滑动、漂浮"，形成了德国现代舞理论先行的倾向。

感受了鲁道夫·拉班这些元素和N次的自由组合方式后，我逐渐意识到，戏曲本身固有的程式动作训练方法，需要增添程序了。

首先，我在枯燥的基本功训练中注入情感体验训练。而后根据戏中角色身份、性格及所处社会背景的不同，对相同的程式动作做不同的节奏韵律处理。最终启发学生在熟练掌握动作规律之后，创造出独特的、更具时代感染力的新程式动作。

一、"情境"式基本功的训练方法

作为武戏演员最重要的基本功当属圆场功了。有句检验演员台上功夫的老话嘛，"先看一步走，再听你张口"，这简单的一步走可是大有学问啊。所谓"千里之行始于足下"，要想台上

动作优美就必须先练好圆场功。在训练学生跑圆场时，我刻意的说一些关乎场景的词语，让学生在长时间的跑圆场过程中体验感受这种场景因素对肢体运动的影响。例如：一开始均速跑时，我会说"同学们，想象一下，现在我们是在辽阔的草原上散步——不远处有两只可爱小鹿在跳跃，我们是否可以赶上它们——"此时圆场的速度逐渐提升。当需要飞速圆场时，我会用"下雨啦——家里阳台上挂着貂皮大衣啊；抓小偷啊——我的LV手包被偷啦；闪开啊，我要迟到啦——"等等，通过这种场景思维带动情绪转换，半个小时甚至更长时间的训练不仅收获了"圆场功"，上肢也在情绪的带动下创造出很多种即兴动作，而且同学们的想象力也得到了极大的拓展，一举三得，事半功倍！

二、一套"下场花"的多种体验

熟悉戏曲的人都知道，"下场花"是多用来表现人物交战时胜利方获胜后愉快心情的程式动作。我在教授学生剧目课时，总是尽量从人物身份性格出发，让她们在不同的心里支撑下，把相同的动作做出不同的心意来。比如《扈家庄》中扈三娘与王英交战胜利后的下场花，与《杨门女将》中穆桂英力挫番将后的下场花，在内心情感及韵律节奏方面是决然不同的！

《扈家庄》定妆照,作者饰演扈三娘

扈三娘年轻气盛，穆桂英老成持重；扈三娘是在自家花园习武时不费吹灰之力就打败了入侵者王英，而穆桂英则是承受着丧夫之痛出征到两军阵前险胜顽敌。同为胜利方，心理感受不同，所以，扈三娘的下场花情绪是张扬的、余兴未尽的，节奏是欢快灵动的。而穆桂英的下场花更多的是内心压力的释放，拼尽余力最终获胜的自诩，所以她的下场花动作是略感苦涩的、顿点清晰、气场呈宣泄状……

掌握了相同动作的不同处理方法，才成塑造出千变万化的人物形象。

三、探索创造新程式

对于高年级的学生，我特别鼓励她们进行开拓想象力的探索实践。形体功训练时，我会给她们一个抽象的词语，让她们感受并用肢体表现出来。比如：纠结、莫名等。部分同学构思出来的肢体动作真是传神且含义深远，我会让她们用手机拍摄记录下来，作为将来进行创作的最好素材；在上剧目课时，我则会要求学生把原有的人物情绪通过相反的情绪来演绎出来，经过反复试验后，帮助学生找到对传统戏全新的解读方式。比如：用白素贞"盗仙草"的复杂情绪来表演扈三娘日常的"花园习武"；

《白蛇传》定妆照,作者饰演白素贞

用杨排风轻快的动作来表现《三战张月娥》奋力突围的最后一战。通过这种反差式的训练，人物应有的情绪更加饱满了，新的情绪体验也成为了"解放天性"训练的重要手段。

综上所述，我认为在教学过程中，除了要教给学生必须掌握的技能，更应该告诉她们如何去思考。为什么要这么做？除了照搬是否还有变通的方法？使学生在耳濡目染中领略传承京剧的神韵，为将来创造出更多的舞台形象打下坚实基础。借用老一辈艺术大师周信芳对艺术传承的要求："……学习麒派的精神和法则，不要学我的外形和嗓音……"这，也许是对"授之以渔"最好的阐释了！

1　戏曲人物造型画，《竹林记》之刘金定
2　京剧大家赵燕侠饰演《盗仙草》之白素贞

《悦来店》侧记

2016年3月,著名京剧表演艺术家刘秀荣、张春孝两位老师应邀驾临上海戏剧学院戏曲学院,为戏曲表演专业的学生教授《悦来店》。说起与二位老师的缘分还要追溯到二十多年前,当时我是天津戏校的学生,学校给我的同学王艳请来二位老师说全本《白蛇传》。那时候我就被两位老师的艺术深深折服,每天都到排练场去旁听,心中非常渴望能和刘秀荣老师学艺。2005年我在中国戏曲学院读优秀青年演员研究生班时,曾想向刘老师学习《虹霓关》,但因为种种原因也遗憾错过。此番,我任职的上戏戏曲学院想请刘秀荣、张春孝两位老师来给重点培养的学生"拔拔高",我便自告奋勇的承担起联络、协调等工作,促成了学生们《悦来店》一剧的彩排。近百条笔记、四千余张照片,虽然这

次我依旧是旁听,但资质不同于当年,我用眼睛、用心记录下了刘老师、张老师给学生们说戏的全过程。希望通过我"旁观者清"的表述,帮助学生巩固学习成绩,并让更多热爱艺术的朋友们能够通过我的文字与镜头,间接的向名师学艺。

《悦来店》是王瑶卿先生的代表作《十三妹》中的一折。《十三妹》又名《儿女英雄传》,光绪二十二年由京城福寿班李毓如根据《金玉缘》[1]改编成八本的连台本戏,此版本与陈墨香先生为荀慧生先生改编之略有不同。剧情大意"从纪献唐派包成功追拿十三妹起,接着是红柳村邓九公收十三妹、安雪海丢官、悦来店、能仁寺、牤牛山周三送安冀、李蔚赵慧奉旨捉拿纪献唐。内有纪献唐阅操一场、十三妹交砚、青云山安雪海吊弟、纪献唐之子纪多文造反、弓砚缘、安冀得中并放乌里雅苏台参赞大臣、十三妹挂帅、周三投诚,至拿纪多文止。"[2]早先福寿班的余庄儿(余玉琴)演何玉凤(十三妹)、王瑶卿先生演张金凤。后宣统末年王瑶卿先生加入文明园,对《十三妹》从剧情结构到表演技巧及人物造型等方面进行了大胆革新,"改

[1] 因全剧结局是张金凤、何玉凤双双嫁给安冀安公子,并结为姐妹,故名《金玉缘》。

[2] 王瑶卿口述,刘迺崇记录《我的戏剧生活》,《新戏曲》第一卷第五期,1951年,第17页。

（跷[1]）为大脚片穿小快靴，短衣窄袖，专以念白爽脆，做工细腻见长，创造出一个既英武而又妩媚的十三妹的形象"[2]。刘秀荣老师是王瑶卿先生的弟子，得王先生实授多年，在继承老恩师艺术的同时，刘秀荣老师也大胆继承了其开拓精神，在数十年演出、教学过程中，根据时代变迁不断的对《十三妹》一剧进行再创造，使之成为今日依旧活跃在京剧舞台上的艺术精品。

张春孝老师与刘秀荣老师同龄，都已81岁，说起当年自己学习《十三妹》中安骥安公子这个角色时，慈眉笑眼儿间立刻映出庄重之情：

> 那会刘老师（指刘秀荣老师）已经和王瑶卿先生学戏了，有一天，王先生他把我叫过来说："你呀，得去找金仲仁[3]先生学去，他有两个活儿最好，一个是《奇双会》的赵宠、一个就是《十三妹》里的安骥，找他学准没错！"果然，我跟金先生学了这两出戏，"坑坎麻杂"好多小节

1　木制假小脚，便于男演员在舞台上塑造女性角色。余玉琴饰演的何玉凤以跷功和武打见长。

2　周贻白《回忆王瑶卿先生》，《王瑶卿艺术评论集》，中国戏剧出版社，1985年，第320页。

3　金仲仁：京剧小生演员，原名爱新觉罗·春元，清朝贝勒，后票友下海为专职演员。

骨眼儿都安排的特别细致。

此次刘秀荣、张春孝两位老师来学校授课《悦来店》共六天，前期学生赴京到二老家中已经把戏全部学会，回到学校落地彩排，具体安排如下：

第一天：排练厅分别给何玉凤、安骥的学演者单独加工、走地位；

第二天：全体演员进剧场连排搭架子，与鼓、琴说戏；

第三天：全体乐队坐唱后撞响排；

第四天：二次坐唱、全剧一次响排；

第五天：何玉凤试装、带装二次全剧响排；

（演员、乐队休整一天）

第六天：《悦来店》全剧汇报彩排。

下面我分别举例转述一下刘秀荣老师说的《悦来店》表演重点。

首先说唱腔。《悦来店》是一出以动作和念白见长的做工戏，其中何玉凤的唱腔不多，多是摇散板[1]，没有大段的唱段。通过

1　摇散板：摇板、散板，京剧唱腔之板式。二者均为自由式节奏，多用于交代剧情或连接情绪，常规是两句或四句。

常年演出的经验总结，刘秀荣老师觉得何玉凤这个角色需要添加一段核心唱腔，一来可以亮亮嗓子展现一下综合实力，二来有了抒发内心情感的大段唱腔何玉凤这个人物形象会更加丰满。经过对剧本深入研究和反复论证，一段由张春孝老师执笔、刘秀荣、黄金陆先生编腔儿的大段［二六］板出现在何玉凤与安公子在悦来店中叙话的情景中。原先剧本是这样的：安公子以［西皮原板］的唱腔形式向何玉凤述说了自己因何变卖房产得银三千两，并携之赶赴淮阳搭救生父性命的悲苦遭遇，何玉凤惊诧，于是唱两句［西皮摇板］：

听罢言不由我心中怜悯
他也是受欺压被害之人

而后便动意保护并帮助安公子完成此次搭救严亲之行。刘秀荣老师早先也一直是这样演出的，但总觉得不满足，人物情绪转换的太快，缺乏抒发与过渡，考虑再三，觉得把大段唱腔安排在这是最合适不过了。改变后的剧情如下：

安公子诉说完身世之后，何玉凤长叹一口气"呀～"，叫板起［二六］过门：

1　上戏学生排练《悦来店》,"黄眼狗与白眼狼"
2　上戏学生刘思雯排练《悦来店》之十三妹

（唱）

一席话倾肺腑心生怜悯

背转身来暗沉吟

他本是书香门第为人老诚

他也是受欺压被害之人

侠义豪杰扶危济困

怎奈我独自下山身边未带分文

罢罢罢 为搭救他的父逃脱险境

寻绿林借银两送他安然离京

通过上述调整不单人物情绪与演员形象丰满了，舞台节奏也显得更加张弛有度，越发提高了《悦来店》一剧的观赏性。

其二说念白。王瑶卿先生的念白，特别是京白堪称旦之典范。很多前贤大家均撰文赞叹，如董维贤先生就曾说："他（指王瑶卿）念京白很有讲究，讲究辨四声，分尖团，抑扬顿挫之中又严格的分有软硬气口。他把北京妇女生活语言加以提炼艺术化了，成就了突出人物爽朗性格的、语调明快的京白韵语。"[1]刘秀荣老师嗓音甜润，口齿伶俐，极好的继承了恩师王瑶卿先生念京

1 董维贤《王瑶卿》，《说王瑶卿》，中国戏剧出版社，2011年，第23页。

白的神韵。其撰写的《频添沃壤培桃李 永铭严师诲谆谆》一文中还特别例举了王派代表剧目《十三妹》与《棋盘山》中两个角色的念白之不同:

> 我举一个例子,同属刀马旦,《十三妹》中的何玉凤与《棋盘山》中的窦仙童,两人念白的"味儿"就不一样,何玉凤是北京地区的人物,又是清代的故事,她的生活习性很有北京地区特色,她念白的味儿与当时北京话很接近,又加剧本中的念白比较接近韵白格式(比如:"我,何玉凤,父讳何纪,在经略七省纪献唐将军麾下充当中军官。只因那纪贼……"),所以节奏上的抑扬顿挫十分鲜明,尤其强调有节奏的声调与有节奏的身段互为统一,这可以说是京白韵律化的念法。而窦仙童的念白就不同了,她出入于山野间,比较口语化,较少装饰音。比如,当她劫持唐营粮草后对薛金莲说:"薛姑娘,粮草已归我手,回去对令兄去说,将姑娘送给我哥哥作个压寨的夫人,前来抵换粮草,如若不然,粮草哇,我就多谢了!"临走时还绕上一句"我走了"这三个字还是带着笑声念出来的。这种念法即洒脱,又风趣,闻其声、见其人,很形象地

把窦仙童的豪放不羁和"野"劲儿刻画出来了。[1]

此番旁听刘秀荣老师说《悦来店》的念白，我的体会是：强调整段念白中的关键词并借助虚字、语气词表情达意。

先说关键词。关键词是整段念白中的"闪光点"，无论是交代剧情的叙述性独白还是与人交流时的对白，关键词都需要特别强化处理。就好像唱段中的大腔儿，必须要对其进行或拉高、或拖长等技术处理，使观众听到后为之一振。如何玉凤首次上场时的自报家门：

> 我，何玉凤。爹爹何纪，在经略七省大将军麾下充当中军官。只因那纪献唐向我爹爹与他子提亲，我父未允，那贼怀恨在心，抓了我爹爹一个错处，拿问在监。唉！谁想我父一气在监牢丧命。又恐怕他陷害我母女性命，故此叫乳母、丫鬟扮作我母女模样，扶着我爹爹的灵柩转回原籍。是我单身保定老母远奔他乡，找个安身之处，容我单身好寻找纪贼与我爹爹报仇，故此将玉凤的玉字

[1] 刘秀荣《频添沃壤培桃李 永铭严师诲谆谆》，《王瑶卿艺术评论集》，中国戏剧出版社，1985年，第222页。

拆为十三两字，改名十三妹。

这段念白中的何玉凤、十三妹就是必须要强调的关键词。虽同为关键词，但何玉凤与十三妹的处理也是不同的：何玉凤三个字的"何"字明亮高起，"玉"字不压、不挤，"凤"字抢出、尾音脆收。而十三妹则是"十"沉气起，"三"字音调虽扬但音量不放，待到"妹"字的时候，借助唇音的喷口儿和旦角擅发 ei 音的优势，以抛物线式的大弧度甜脆亮丽的把一个"妹"字送入观众耳朵。我理解刘老师这样处理是根据剧情需要出发的。何玉凤是人物的真名，自己说自己的名字自然响亮顺口，等到把为何要改名字的原因叙述清楚后念"改名十三妹"时，拖长音是给观众一个思考过程，高抛尾收音既是一个小段落的结束，又仿佛是伴着观众的恍然大悟把胸中的迷惑疏通了。当然，并不是所有的关键词都是这样"高调门"，如刘老师在处理何玉凤琢磨安公子是好人还是"歹人"时，这个歹人的"人"字就采用了入鼻音、轻哼慢滑的弱处理，恰当的表现出人在思索过程中的正常反应；还有何玉凤对观众的一句内心活动外化的念白："哟，我当是怎么个人呢，原来（指安公子）是没出过远门儿的呆公子呀~"这个"呆公子"是安冀这个人物性格的关键点题，既不能念得太拙，又不能太轻，要用软气口、带

着笑音的抖出来，好让观众跟着一起会心一笑。

"借助虚字、语气词表情达意"方面，我似乎都无需赘言，只把《悦来店》一剧中的虚字、语气词列出来，读者在心里会意默念，何玉凤彼时彼景的心理活动便会跃然纸上："咳、嗯、唉、呃、哎、啊、呕、呀、噢、哦、啦、嘛、呢、哟、哎哟、哎呀……"就像董维贤先生说的：昔人说"之乎者也矣焉哉，用得分明是秀才"。实际上"秀才"也不见得在古文中能运用好虚字。而王瑶卿却能把"咦、嘻、吗、呢、啊、呀、哦"运用得传神入化，对于帮助表演确乎起了很大作用。[1]

描述了唱腔和念白，最后来说一说做功。《悦来店》是一出以表演见长的做功戏，眼神、手势、身段皆有表现空间，但一切都必须在脚步的配合下才能出色完成。戏曲界有句评判演员艺术水平的行话："先看一步走，再看你张口"，说的就是这个道理。只有脚步走好看了，你的身段、姿态才能优美，手势和眼神也需要在走步、站步的稳定配合下才能充分发挥。所以，下面我想从何玉凤的四种不同脚步——"碎步、趋步、垫步、仿旗步"，来转述刘秀荣老师要求的脚下功夫。

[1] 董维贤《王瑶卿》，《说王瑶卿》，中国戏剧出版社，2011年，第23页。

一、碎步

碎步是最最普通的走步,也就是我们俗称的圆场,上场、下场、马趟子都需要。碎步的关键在于不颠不颤、收放自如。例如何玉凤的第一次上场亮相,刘秀荣老师要求表演者脸要侧低着、身体亦微微侧倾,让观众暂时忽略身体的其他,就看"一溜烟"的碎步,仿佛一道红光冲出侧幕帘,直奔"九龙口",急收,摆势亮相。用刘老师的话说:"这个上场走对了,你这出戏就

京剧表演艺术家刘秀荣为学生示范表演

对了！"我理解此处的"对"是要求学生的碎步有足够的爆发力，步伐小而快，使观众从何玉凤的第一次上场中就能领略到其热辣豪爽的人物性格。

1　京剧表演艺术家刘秀荣为学生示范表演
2　京剧表演艺术家张春孝为学生示范表演

二、趋步

趋步，关键在"趋"字上，要求干脆、有力，虽是一种进行式的脚步但切不能拖泥带水。一般情况下，趋步多用于碎步到站定的关键连接和大幅度跳跃动作前的蓄势借力。像《悦来店》中何玉凤念："可恨那位公子，不听我的言语被两个骡夫诓去登程，前途公子定有性命之忧，待我急急赶上，看他二人是怎样动手便了！"说罢一个小定势后接右转身大半个碎步圆场至正中台口，亮相前必须走出一个又脆又有劲儿、仿佛"要把地板砸个坑"的漂亮趋步。刘老师说："从这段念白念完到最后定住亮相，能不能叫下'好'来这个趋步很关键！脆不脆，带不带劲，直接影响你最后结束时的剧场效果。"

三、垫步

垫步分为小垫步和大垫步。垫步与趋步完全不同，要求又轻又巧，触地即止，主要用于表现人物步伐的灵巧。比如何玉凤拿马鞭从九龙口斜扎左台口的三个垫步翻身，刘老师不顾八十高龄，反复的给学生做示范，并说：

这三个翻身必须要快、要连范儿，一气呵成。主要是垫步要处理好，"嘀嗒"两下，双脚碾地翻转后马上接垫步再走下一个翻身。身子不能扯垫步的后腿，也就是说垫步有多轻多快，翻身就要多轻多快，"唎唎唎"三个垫步翻身要在三秒钟内完成。

这是走翻身时的大垫步，还有一种小垫步是起跳时用的，过程是"双脚起跳，单脚落地，垫步在后脚"接亮相，要求像弹力球触地一般的轻巧。

四、仿旗步

仿旗步是一种很有特色的脚步，不常用，但在《悦来店》中两次出现时都使人眼前一亮。第一次是何玉凤头场的下场：

> ……很逍遥地下去，因为此时她心中并没有明确的目的。她很慢地走，腰里不许乱晃，是旗装步，又不是旗装步，就是要踹脚后跟，立起来走，走得那么悠闲。[1]

1 谢锐青《活用程式的典范——忆向王瑶卿老师学戏》，《王瑶卿艺术评论集》，中国戏剧出版社，1985年，第203页。

何玉凤第二次走仿旗步是在悦来店中,与安公子俩人头次碰面时的场景。我理解在此处安排人物走仿旗步,主要是突出一个反差,走着仿旗步自然洒脱的何玉凤与乍见"女大王"害怕到浑身颤抖移步艰难的安公子,同在一个时间、空间下形成了强烈对比。刘秀荣老师走仿旗步时,特别强调头不能晃,脖子要立住,主要靠双手较大幅度的摆动和脚下快出慢落的大脚步来表现何玉凤骨子里的随性与傲气。

以上便是我旁听刘秀荣老师教授学生《悦来店》的观察心得,有一些自己的体会,更多的则是转述刘老师的"言传身教"。但愿对学生们有所帮助,更希望能得到专家老师们的批评和指正。

何谓"丹田气"

熟悉戏曲教学的朋友都知道,老师在指导学生运气时都会说:"肚子使劲,兜上丹田气",什么是丹田气,肚子怎能兜住气呢?气难道不在肺里怎么会跑到肚子里呢?其实包括一些好演员在内,很多从业者能够自由顺畅的使用气息演唱,但并不非常清楚其内在原理。所谓"善歌者,必先调其气"[1]。前贤将整个腹部称为气海,无论歌唱还是发功,气都必须沉于下腹丹田处以备发力。本人经过向沪上资深解剖学专家郁庆福教授几次请教,理出了些许思路,明晓若想弄清楚何为"丹田气",需要先了解一点人体内部结构,方能行之有效更快更好学会

1 (唐)段安节《乐府杂录》,中国戏曲研究院编《中国古典戏曲论著集成》第一集,中国戏剧出版社,1980年,第47页。

使用"丹田气"。

从医学的角度来说，人体主管呼吸的器官是肺，大脑发出信号，口鼻开始吸入空气，经由气管进入肺部，通过肺叶上的肺泡吸收氧气，而后将过滤后的废气原路呼出。肺位于人体胸腔之内，左右对称的肋骨，刚好环抱着、保护着胸腔内人体最为重要的两大器官肺和心脏。在每根肋骨之间有内外两层膜，合称肋间肌。肋间肌控制着胸腔的收放。我们常人所谓的深呼吸不过是打开肋骨、扩张肋间肌，从而使肺叶横向膨胀，以便吸进更多的空气而已。在胸腔和腹腔之间有一块很薄的肌肉，叫横膈肌，又称横膈膜。横膈肌好像一个圆顶罩的形状。当我们吸气时横膈肌的圆顶会微微蹋下，而呼气时则恢复原状。善用气者，吸气时会有意识的使横膈肌大幅度下降，挤压腹腔所有器官的位置，最大限度使肺部得到纵向拉伸，增大其存储气息的内部空间。通过以上解读，我们或许可以摸到"丹田气"的轮廓了：并非气可以跑进肚子，而是吸气时横膈肌下沉，挤压腹腔增大肺活量而已。

武术大师郝少如先生曾说："以意引气达于腹部，不使上浮，谓之气沉丹田……"[1]可见"丹田气"需要意念引领，是需要训

[1] 徐宗科《竹笛演奏训练中应重视的若干问题》，《乐府新声（沈阳音乐学院学报）》2014年第4期。

练才能做到的一种呼吸方法。据说新生儿小肚子一鼓一瘪的呼吸是最自然本能的"丹田气",恰符合"科学发声",所以健康足月的孩子啼声洪亮、穿透力强,且不易嘶哑。据传,世界级男高音歌唱家帕瓦罗蒂,就曾从邻居家婴儿持久不衰的啼哭中得到过发声运气方面的启悟。

粗浅介绍了所谓的"丹田气"之后,我将我在实际教学中使用的"丹田气"训练方法分列如下:

作者与郁庆福教授及夫人合影

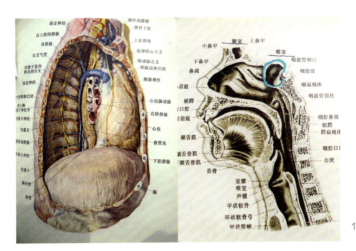

1、2 人体解剖示意图

1. 感受"丹田气"。

（1）站立感受：含胸立顶、两肩下垂，鼻腔缓慢吸气，停顿稍顷，呼出。想象感受气息经过胸部深沉的进入腹部的过程体验。

（2）仰卧感受：仰卧于床上，适当垫高头以及颈肩处。用口腔中速呼吸，感受甚至观看腹部的起伏。

（3）瞬间感受：小的惊喜或惊奇，一般会把口鼻共同吸入的一小股气息送进丹田，盘旋后复出，整个过程是流动的；而大惊大喜则会使口鼻快速吸进的一股气流盘桓于胸部，僵滞，待心跳稍微平复一些后方才吐出，提升的胸部恢复常态。

2. 运用"丹田气"

了解的目的在于使用。上述感受可以使气吸得深，但使用的关键不单在于吸得深，还要存得住。这样我们才能自如的完成长音、高音和低音。那么怎样才能存得住呢？调动背肌、腹肌、肋间肌、横膈肌团结合作，根据大脑发出的指令控制吸气的流出速度。练气的终极目标是要达到高音饱满、中音圆润、低音亦能婉转。低音处多用一词"亦能"，可知低音不易唱，婉转则更难。魏良辅曾说唱有"五难"，《南词引正》、《曲律》以及后人收录于《寄畅园闻歌记》中的这"五难"，虽各有不同，

但"低音难"是众书皆列的。[1]如果说高音尚可靠蛮力挤出,而低音则必须运用"丹田气",否则根本无法完成。

3. 练习"丹田气"

(1)"数红灯"

年逾八旬的天津艺术学校旦角教师孟宪瑢先生,在其近五十年的教学生涯中总结了一套发声训练,"数红灯"是其练气部分的精华核心。她要求学生自然站立,分三个阶段完成"数红灯"训练,如此循环往复,可快可慢。

一、准备阶段。常规的吸气后念一句"天安门上挂红灯"。所谓常规就是既不是深呼吸也不是快吸气,就是不紧不慢的完成这个数灯前的准备动作。不要以为这是一句可有可无的训练,能否达到训练效果就在这起式之中。首先,这个准备过程给你的大脑发出讯号,协调周身,进入训练状态;其二,这七个字的快慢徐急决定了后面的数灯节奏。这句快,后面数灯就快,这句慢,后面就必须数灯慢,反之不可;第三步,也是最关键

[1] 《南词引正》或许是弟子根据魏氏平时反复强调的言论记录编集而成,辗转传抄,各有异同。如其中的"五难"是指:"闭口难,过腔难,出字难,低难,高不难。"后来《曲律》记载是这样:"开口难、出字难、过腔难、低难、转收入鼻音难。"而余怀在《寄畅园闻歌记》中所述又不同:"良辅之言曰:……开口难、出字难、过腔难、高不难低难、有腔不难无腔难。"参见陆萼庭著,赵景深校《昆剧演出史稿》,上海文艺出版社,1980年,第32页。

的环节，吐尽余气。吐不尽，吸不深。就好比我们打人，不论是"拍"、"抡"还是"捣"，都需要先收回来才能更有力的挥出去。气息相同。吐尽后，才能深吸，不然就只能吸入半口气。而且这半口气里不含氧的废气还占了一大半。所以，数灯前必须吐尽余气。

二、开始数灯。完成准备动作后我们开始进入训练过程。先深吸一口气，要求必须吸到腹腔，与横膈肌形成对抗。如果气息仅至胸腔，一来过浅，数不了几个灯，二来使上半身僵硬，阻碍发声。气吸至腹部我们就可以在放松的状态开始数灯了："一个灯、两个灯、三个灯、四个灯、五个灯……"以此类推，及至气尽。

三、收式。预知自己的气息吐尽，数最后一个灯的时候，要尽量拉长其灯字的拖尾。须知，长功即在此处。完全无声后可能身体已成前趋状态，千万不要快速挺身、吸气。要尽量控制着缓缓吸进新的空气，徐徐立起。虽然一般情况下，此时本能的反应是猛地立身，大吸一口气或因自觉滑稽而大笑，但训练绝对不行。保证人体不受伤害是训练之首要。

（2）"吹蜡烛"

顾名思义便知是简单易行的练气方法。这是一种无声的，纯粹练气的训练。在室内即可，无须晨起至空旷之地或湖边，随

时都可以进行。通过观察气息吹蜡烛后火焰的动向检验气流是否均匀；通过逐渐扩大距离并瞬间吹灭蜡烛练习爆发力。有两点注意事项必须谨记：一，练习场地需保持一定的通风。密闭环境不利于蜡烛燃烧和熄灭产生的废气尽快挥散。二，蜡烛摆放的位置不能与嘴持平，因为这样会造成撅嘴、兜下唇等不良习惯。当然也不能太低，抿嘴、瘪下巴也不好。蜡烛最好放置在嘴的下方，约 25 度角的方位，自觉既没撅嘴又没瘪唇的吹气状态最佳。当然嘴与蜡烛的距离远了，高低水平亦须顺应调节。

"夫'气'，音之帅也。气粗则音浮；气弱则音薄；气浊则音滞；气败则音竭"[1]，希望通过上面的表述，大家能够对"丹田气"有更进一步的了解认识，在今后的演唱过程中合理使用气息，确保吐字抑扬顿挫，行腔流转自如。

（本文原为中等戏曲专业学校讲座之发言稿）

1 陈彦衡《说谭》，中国戏剧出版社编《说谭鑫培》，中国戏剧出版社，2010 年，第 95 页。

作者向阎桂祥老师学习现代京剧《杜鹃山》

"填鸭式"学习与"反刍式"思考

花落花开、幕起幕落间,我已不知不觉在京剧舞台上歌舞了十几个春秋寒暑,一直以为"演员"二字会是我毕生的关键词。直到2010年7月,这种状态悄然发生了变化。在担任了十五年京剧演员工作之后,我应邀加盟了上海戏剧学院戏曲学院,又荣幸地成为了一名戏曲教师。所谓"闻道有先后,术业有专攻",相比于当下的新一代的学子们,我的学艺时间更早,点滴积累了多年的舞台经验。另一方面我也深知"专攻"的局限,故而多年来从未间断全方位的学习和提升。加上自己本身就是青年演员,具备年龄优势,能够"无代沟"地和青年学子畅谈艺术、教学相长。因此,基于这些因素,我自信能够成为一名合格的戏曲专业教师!

就在我人生转折伊始、忐忑不宁之时,一封来

自中国戏曲学院《校友谈艺录》编辑部的电子邮件飞进了我的邮箱。惊喜激动之余,又一次扬起了我对艺术的高情远致。在这所中国戏曲教育的最高学府建院60周年华诞之际,全国的戏曲从业者,尤其是历届的"国戏人"无不欢欣鼓舞。而《校友谈艺录》编辑部对我的邀请,也让我倍感受宠若惊。

中国戏曲学院,年少时可望而不能及的艺术殿堂,终于在我工作了十年之后向我敞开了欢迎的大门——2005年3月,我第一次以学生身份走进"国戏"校园,成为了"中国京剧优秀青年演员研究生班"的一名学生。

在这个班级里,我们开始了前所未有的系统学习。赵建伟教授讲授《中国文化史》:"中华民族精神——自强不息,厚德载物";赵景勃教授讲授《戏曲角色的创造》:"开设戏曲角色创作课主要是解决戏曲表演专业学生'模仿意识强而创造意识弱',不善于对传统角色进行再创造,不适应排演新编历史题材戏和现代戏等方面的不足";海震教授讲授《如何写作论文》:"论文与作文的区别?——多看元曲、杂剧、散曲,文学修养是可以培养的";贯涌教授讲授《装扮与表演》:"何谓装扮?着装打扮,修饰也!'装'乃掩盖真相";林岫教授讲授《诗词欣赏》:"作诗有很多法则,学会容易,灵活运用就难了——正所谓:白纸青天,造化在手"。以及欧阳中石、尚长荣、罗怀臻、

张关正等前辈名家各具特色的系列讲座等……上述的描述，只是研究生班期间文化学习的一部分课程，此外，尚有其他名家学者的众多讲座难以尽述，无不深入浅出、精彩纷呈，使我们获益匪浅！

作者在第四届中国优秀青年演员研究生班演唱会上清唱《蝶恋花》

三年的学习时间虽然短暂，但这种高规格、高成效、有的放矢、因材施教的教学模式使我们的文化素养和理论基础有了质的飞跃，甚至对之后事业和人生的发展都起到了至关重要的作用。

回首我"十八载问艺求学"的经历（中国戏曲学院优秀京剧演员研究生班三年；上海戏剧学院戏剧导演专业（MFA）三年；上海戏剧学院戏曲学院大专学习两年；天津艺术学校中专学习并进修十年），特别是在中国戏曲学院三年的学习，我深刻体会到"填鸭式"学习与"反刍式"思考应用这个看似老土却夯实有效的学习方法对我帮助最大，以下我就谈谈我在学习中的一些心得体会，与各位前辈、同仁做一番交流和探讨。

十岁那年，我考入天津艺术学校，在校期间我先后学演了《彩楼配》、《大保国 二进宫》、《汾河湾》、《起解 会审》、《春秋配》、《贵妃醉酒》、《春香闹学》、《秋江》、《廉锦枫·刺蚌》、《樊江关》之薛金莲、《四郎探母》、《红鬃烈马》、《秦香莲》、《状元媒》、《乾坤福寿镜》之徐氏等十几出传统戏。老师教得认真，而我也学得仔细。但由于我年纪还小，理解力较差，基本是囫囵吞枣、填进脑子而已。例如十五岁那年学演《贵妃醉酒》，什么人物心理的巨大反差啊、酒后失态的本性流露

啊,我一概不懂。只是装模做样地走着瘸子般的醉步,绷着嘴、眯着眼,努力地完成"下腰、卧鱼",心里则不断地重复着:"杨贵妃啊,你瞎折腾啥?害得我腰痛、脚痛、头更痛!哼,这次演完我再也不唱了!"

在上海学习工作期间,我又先后掌握了十余出京昆剧目;进入中国戏曲学院优秀京剧青年演员研究生班后,优越的学习条件极大激发了全体学员的求知欲望!我如饥似渴地去学习《白蛇传》、《宝莲灯》、《金断雷》、《三娘教子》、《楚宫恨》、《游龙戏凤》、《牡丹亭》等等这些名家大师们的代表作,并在上海京剧院、台北新剧团领衔主演李宝春老师的扶持提携下,先后参与了《桃花扇》、《试妻大劈棺》、《孙安进京》、《一捧雪》、《孙膑与庞涓》、《弄臣》等多部新编历史剧的排演。真没想到,"众多角色,群居于胸"经过"化、学"反应后终于灵光闪现,我居然也能给新创剧目设计人物内心,规划舞台行动了!

1 作者参演台北新剧团移植京剧《弄臣》记者发布会
2 京剧《贵妃醉酒》,作者饰演杨玉环

1、2 京剧《贵妃醉酒》,作者饰演杨玉环

经过十几年的"填鸭"式学习，纵使一张白纸如我，此时也已书写了四十多出京昆剧目。"反刍"式思考应用成为了我艺术更上层楼的最大支撑。2008年3月，上海大剧院中剧场"群雅希韵——赵群、傅希如京剧专场演出"中："明月初升、冰轮乍涌，盛装打扮的杨贵妃在宫娥的拥簇下春风得意的应约而来——"一出让人耳目一新的《贵妃醉酒》隆重开场。我幻想着"这一个"杨玉环，有"三圣母"般的仙人气度、"百花公主"般的娇蛮傲骨，宛如凝脂的玉臂芊指柔软的摇着"杜丽娘"那支慵懒的描金扇……

通过总结学戏经历，我深刻的体会到海量的摄取加上反复的研究是最终收获的关键保障。不管大戏小戏，主角配角，只管"填鸭"般塞进大脑，积存于胸，通过"拳不离手、曲不离口"的"反刍"研磨，温故而知新。

关于学艺，京昆大师俞振飞先生有一番精到的论述：

> 一个人学戏，大致总要经过会、熟、精、通四个阶段。在我们这一辈学戏的时候，通常从不会到会大概要四五年，从会到熟也要四五年；至于精、通这两个阶段，那就比较难说了，也有一辈子到不了那个境界的。[1]

[1] 俞振飞《送江苏省苏昆剧团》，《新民晚报》1961年9月28日第2版。

俞老口中的"会"和"熟",我通过"填鸭式"学习已近达标。但是"精"和"通"的阶段,尚需要我不断地"反刍"研磨。我虽已经顺利完成了上海戏剧学院戏剧导演MFA的硕士课程,独立导演了我的毕业大戏京剧《朱莉小姐》,且连续两年参加了上海戏剧学院"国际导演大师班(美国、英国)"的理论学习和艺术实践,但如今的我,站在戏曲教学的岗位之上,对于学艺、对于教学、对于艺术研究,仍会不断积累出新的感受和经验。逐渐的,我开始学会从教学的角度去审视我的学艺经历,尝试以研究的态度去总结我的舞台实践,广采博收,上下求索,有机会逐步地去接近"精通"的表演境界,并对这种艺术教学进行一些可能还不够成熟的学术探讨。希望不久的将来,我这位"赵老师"可以有机会再次和各位前辈、同仁交流学习,抛砖引玉。

师友相得

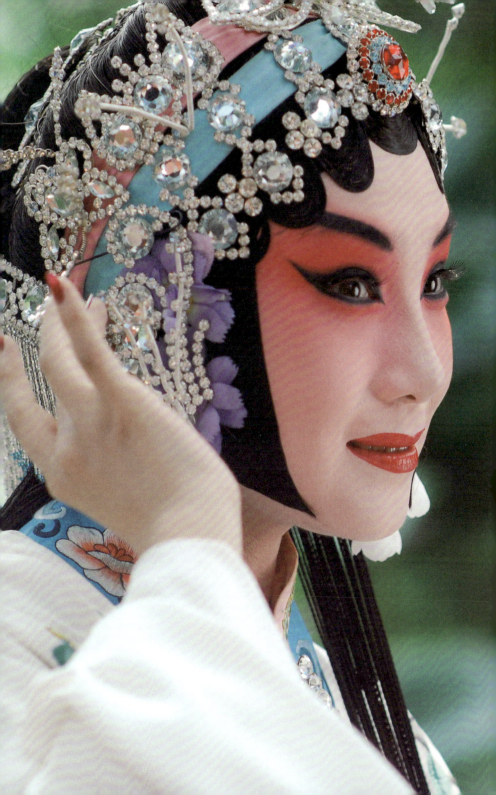

桃李遍天下　风华代代传

2015年是京剧艺术大师张君秋先生诞辰95周年，岁末年终之时，上海戏剧学院在沪上举办了一系列纪念张君秋先生诞辰的纪念活动。作为张君秋先生的再传弟子，我担任了活动的联系人，参与了整个纪念活动从策划到实施的全过程。在历时两个多月的日子里，我们这个因为与张先生有着深厚师生情谊而聚集在一起的大家庭，每一位参与者都像是在给自家老人办寿诞一般真诚和热情。

张君秋先生名列"四小名旦"之首，他扮戏有雍容华贵之气，嗓音清脆嘹亮、饱满圆润。在演唱上，他吸取了梅兰芳的"甜"、程砚秋的"婉"、尚小云的"坚"和荀慧生的"绵"，将四大名旦之长融合为一，形成了自己独具特色的刚健委婉、俏丽清新的演唱风格。他注重以调节气息的方法控制声音

的变化，高、低、轻、重，他都能唱得完美自如，寓华丽于端庄，在典雅中见深沉。张君秋先生艺术上的创新，主要体现在唱法上的灵活多变和创制新腔上，但无论如何创新，张先生都始终遵循着从人物出发的原则，以抒发角色感情的需要为准则。因此，他的演唱具有以声传情、声情并茂的特点，也成为"四小名旦"中艺术生涯最长，成就最为显著的艺术大师，并形成了"张派"。

说起参与纪念张君秋先生的演出活动，我可以算是最年轻的"老资格"了。从1993年的"张君秋艺术生活六十周年"、2000年的"纪念张君秋先生诞辰八十年"、2007年"纪念张君秋先生逝世十周年"、2010年"纪念京剧大师张君秋先生诞辰九十周年"，一直到此次"纪念京剧大师张君秋先生诞辰九十五周年"，历时23年，我以张派再传弟子的身份亲历了每一次纪念活动。

我与张君秋先生的祖孙情份，可以追溯到1992年的冬天，在天津政协举办的各界人士迎春茶话会上，我第一次见到了张君秋先生。当时我还是天津戏校的学生，在茶话会上演唱了一段张派名段。演出结束后，我被天津市文化局的焦玉玲老师领到了张先生的座位前，张先生满面红光，和蔼可亲地拉着我的手说："唱得很好，我带你去北京……"当时我激动极了，只想着和张爷爷多亲近一会儿，听他再夸夸我，谁知他的话就此

打住，只是看着我不住的点头微笑。之后的几天，我们全家都在为"为什么要带我去北京？去北京干什么？"的问题而困扰。幸好通过我的恩师叶谨良联络上了张先生的好友陆继英女士，才算打听明白，原来一个月后将在北京举办"张君秋舞台生活六十周年"的活动，而张先生那天就是钦点让我去参加，陆女士还给了我张先生家的地址，嘱我届时去拜望先生。

庆祝活动如期举行，排练期间，妈妈带我去了位于北京木樨园的张先生家。那天正赶上杨淑蕊老师也在场，张先生拉着我的手，指着杨老师，说："你可以跟她学。"杨老师笑着回答："这孩子福相，您多栽培！"我仰头看着张先生，他轻拍我的肩膀缓缓地说："好好学，长大了我教你。"在此之后的几次排练中，虽然我还未长大，但张先生已经忍不住开始给我说戏了，记得他说话时声音总是很轻，语速很慢，只是那时我还太小，有些地方并不能完全领悟。

那年的"张君秋舞台生活六十周年"庆祝活动，开幕演出是张派众传人的化妆彩唱专场，之后张派传人合作演出了整本《玉堂春》、《秦香莲》和《西厢记》，闭幕是张派传人与名家的便装清唱专场。我当时年纪小，仅在开幕的演出中演唱了《望江亭》选段，在《秦香莲》的演出中饰演了冬妹一角，记得当时秦香莲一角分别由七位张派传人赵秀君、王蓉蓉、董翠娜、

张萍、杨淑蕊、关静兰、薛亚萍饰演。在之后的《西厢记》演出中我饰演欢郎，主角崔莺莺同样是由七位张派传人共同演出。在闭幕时的张派弟子、再传弟子及特邀嘉宾清唱会上，作为张门弟子演唱的是薛亚萍、杨淑蕊、关静兰、王蓉蓉、董翠娜、张萍、张学敏、刘明珠，而我和赵秀君、李红梅、魏静则以再传弟子的身份参加了演唱。

坦率地说，大型纪念活动于观众而言无疑是一场集中享受的艺术盛宴，但对于演员则无异于是一个"竞技擂台"。大家会不自觉地在心里与同辈比、与晚辈比，甚至与自身相比较，当然这个"比"仅仅是一种纯粹的艺术较量，并不包含任何功利之心，胜在台前，输在心里，当时闭口不宣，重聚时再决伯仲。记得1993年由七位张派传人共同演出《秦香莲》时，我在戏里给几位"妈妈"配戏出演秦香莲的孩子冬妹，她们都会拉着我的手登台表演，而我分明能够从中感受到每个人演出时不同的心里状态。赵秀君的手是冰凉的，想是因为她第一个出场，且马上要举办她拜张先生为师的拜师仪式，总是希望有更好的表现，心里难免有些紧张。王蓉蓉当时已经三十多岁，嗓子、扮相都好，又因为在北京有着主场优势，观众极为捧场，所以她表演得从容自若。杨淑蕊老师表演的是"杀庙"一场，这场戏的场面调度很多，角色秦香莲与孩子以及韩琪之间有很多需要

配合的大幅度动作，或许是年幼的我们牵扯了杨老师太多精力，她唱完一段"忘本欺天"的高腔后，转身与我们碰面时，能明显感觉到她的手在颤抖，并有微汗，一丝尚觉不够完满的神情闪过她的脸庞。关静兰老师台风稳重，自然从容地把我们小孩儿领上领下。最后一场"大堂"的秦香莲是薛亚萍老师饰演的，当时，在我配戏的几位"妈妈"中我最怕她。一方面因为她比较严肃，另一方面也是因为知道她是众位张派传人中唱功最好、名气最大的一位，有种由敬生畏的感觉。记得排练时她还曾指导我们两个小孩儿的表演再加些情绪，配合剧情的发展入戏。薛亚萍老师演唱时肢体会辅助腹腔运气，虽然她外表看似轻松从容，但从她攥着我手腕的力度，可以感受到她演唱时身体力量和气息的配合。她的情绪极为投入，声音响遏行云，是当晚最受欢迎的"秦香莲"。

那次演出一直留在我的记忆深处，无论是张先生的教诲，还是众位张派传人在舞台上的唱腔表演、举手投足，都对我后来的艺术发展产生了深远的影响。从1993年参加张先生的纪念演出起，我慢慢成长，也逐渐进入到艺术的上升期，无论期间遇到什么困难，我都不肯服输，就是希望都能在众多前辈老师面前听到一句"这孩子不错，又有进步"。经过了"张君秋诞辰八十周年"、"张君秋先生京剧流派表演艺术展览演出"、"京

剧大师张君秋诞辰八十五周年"、"京剧大师张君秋逝世十周年"等多次"张派艺术大比拼"的纪念活动历练后,我终于通过努力,得到了老师们的认可,在2011年"纪念京剧大师张君秋九十周年诞辰"的活动中担当重任,带领上海戏曲学院师生在天津中华戏院演出了张派全本大戏《金断雷》。

此次的"纪念京剧大师张君秋先生诞辰九十五周年"系列活动,包括在上海天蟾逸夫舞台举行的"张派经典唱段荟萃"演出和在上海戏剧学院佛西楼召开的"张派艺术在当代"研讨会。策划这场纪念活动之初,我花了很多心思,既希望可以展现出张派艺术的精髓和在当代的发展,同时也希望能够彰显出学院举办纪念活动的传承和教育意义。

当晚,在上海天蟾逸夫舞台上,演出以清唱和名剧选段相结合的形式呈现。张派新秀和老艺术家们分别在演出的开头和结尾部分,以便装姿态演唱张派经典唱段。演出一开始,"小荷才露尖尖角"的张派新人们靓丽的外貌和清丽的嗓音,便把观众引入到美的意境之中。上海戏剧学院的在校生杨佳越演唱的《望江亭》"将渔船隐藏在望江亭外",李莎莎的《坐宫》"听他言吓得我浑身是汗",苏上仪的《西厢记》"第一来母亲免受惊",给人耳目一新的感觉。而来自全国各地剧团的优秀青年演员的清唱,如杨帆、田琳、姜艳演唱的《望江亭》,刘栋的《状元媒》,

董雪平的《秦香莲》，蔡筱滢的《春秋配》，王晶的《西厢记》等，更让观众感受到张派艺术在当代的传承有序和遍地开花。

演出的重头戏，是由当今活跃在舞台上的张门青年实力派担纲出演的名剧选段：《西厢记》的[琴心]，万晓慧演来载歌载舞；《龙凤呈祥》的[洞房]选段，张笠媛演出了孙尚香的巾帼柔情；《女起解》中的[行路]，姜亦珊引领着观众一起重温苏三起解的经典唱段；赵群的《楚宫恨》[围寺]，唱出了马昭仪的如泣如诉；以及《状元媒》[宫中]，程联群饰演的柴郡主娓娓道来、柔肠百转。各位张派青年名家在上海京剧院特邀名家、新秀的助演配合下，鲜活地展现出张派艺术百花园中人物形象的风华绝代。

为这场纪念演出压轴的，是张君秋先生的各位亲传弟子、张派老艺术家的清唱表演，老艺术家们醇厚的唱腔和卓越的艺术风采，让观众们回味无穷。陈瑛演唱的《望江亭》"见贼子不由我怒容满面"，董翠娜的《西厢记》"碧云天黄花地西风紧"，张学浩的《赵氏孤儿》"宫廷寂静影孤单"，王婉华的《望江亭》"独守空帏暗长叹"，以及薛亚萍的《秋瑾》"说什么妇女们国事不管"，老艺术家们将张派传统经典唱段一一呈现，让现场观众如痴如醉、掌声不断。最后，由薛亚萍、张学浩领唱，全体演员合唱《忆秦娥·娄山关》"西风烈"唱段，将演出推向了高潮。

在这场纪念演出中，登台的张派传人分别来自北京京剧院、

师友相得

中央戏剧学院、北京军区战友京剧团、上海京剧院、重庆市京剧院、山东省京剧院、烟台市京剧团、青岛市京剧团、湖北省京剧院、武汉市京剧团、浙江省京剧团、新疆京剧团,覆盖了京、沪、渝、鲁、浙、鄂、新等多个省份,展现出张派艺术桃李满天下的良好传承与发展局面。而此次由上海戏剧学院牵头,十三家艺术院团、院校联手共同纪念张君秋先生的诞辰也属首次。

纪念演出之后举行的"张派艺术在当代"研讨会,由上海戏剧学院院长郭宇、教授厉震林主持,邀请到龚和德、安志强、翁思再、单跃进、沈鸿鑫、王馗、苏玉虎、潘文国、柴俊为、

作者(右)与恩师薛亚萍

张文军、张伟品、张一帆等老中青三代戏曲研究专家齐聚佛西楼，就张派艺术以及如何培养张派后备人才等进行了专题研讨。研讨会上，各位专家学者就如何从大师创建流派的思想中，探索出当代流派传承的更好方法展开了热烈的讨论。安志强仔细梳理了张派艺术形成的脉络；上海京剧院院长单跃进对于是否应该在科班教育中就继承流派进行了深入的剖析；老戏曲专家龚和德先生以重庆京剧院创排、程联群主演的《金锁记》和湖北京剧院创排、万晓慧主演的《建安轶事》为例，说明了张派艺术在新编剧目中的成功典型；老艺术家们则充分肯定了张派传人不断追求、进取的成果。

此外，在流派的可持续发展方面，与会专家含蓄地提出了心中的隐忧，并表达了多培养青年流派接班人和如何继承流派的恳切希望与建议。薛亚萍、蔡英莲、王婉华、张学浩、曹宝荣、陈国卿、宋捷、杨晓辉、陈瑛、程联群等业内专家、教师和青年演员参加研讨会并提交了研究论文。其中，潘文国教授撰写的《野叟谈戏 芹曝之献》、王馗研究员的《流派表灵长——关于戏曲流派的一点随感》、薛亚萍的《领会张派艺术内涵 促进张派艺术传承》、苏玉虎的《苏少卿、李可染与张君秋的友谊》、张伟品的《张君秋京剧文化史意义蠡测》等都是专为此次研讨会所撰写，具有很高的学术价值，为即将出版的《张派艺术在

当代的思考》论文集提供了坚实的理论支撑。

在研讨会上还有一个小插曲，因为我的身份比较特殊，既是张派的再传弟子、演员，同时又是上海戏剧学院的教师，这样的双重身份在张派传人中并不多见。因而在研讨会上，几位前辈特别关切地提到了这件事，甚至在与会专家中出现了不同的看法。例如陈国卿教授就认为我以前作为演员是成功的，现在离开舞台当教师，对舞台来说是个损失。而我的恩师薛亚萍则毫不掩饰地表示，当初听到我离开剧团进入学校的消息，感到我的艺术生命一定会受到影响，但看了我在纪念活动中的演出，演唱水平较从前更有进步，这让她感到欣慰，同时觉得应该思考如何把两个身份更好地结合起来。上海戏剧学院院长郭宇听了大家的议论，表示学院一向强调教学与实践相结合，一定会多为我安排实践演出的机会。而上海京剧院的单跃进院长也当即表示欢迎我常回剧团参加演出。对于研讨会上的这个小插曲、这场因我而起的议论，我感触很深，更深觉自己身上担子的沉重。一方面作为张派传人，应该更多地在舞台上展现张君秋先生创造的戏曲艺术魅力；另一方面作为戏剧学院教师，我更需要自觉研究和总结张派艺术，在教学中承担起传承张派艺术的责任。在这次纪念演唱会上，有三个我指导的学生参加了演出，她们应该算是张派的四传弟子了，她们的表现得到了老艺术家们的

肯定。

时光荏苒，距离我第一次参加张门演唱活动已经23年，张先生离开我们也已有19年了。但张派艺术却一直深受观众喜爱，作为张派的一员，我深感自豪。2015年对于中国戏曲来说是值得纪念的一年，国务院印发《关于支持戏曲传承发展的若干政策》，特别提到了在"十三五"期间，要力争"健全戏曲艺术保护传承工作体系、学校教育与戏曲艺术表演团体传习相结合的人才培养体系"，而这也正是我今后努力的目标和前进的方向。

"纪念张君秋大师舞台生活六十周年"演唱会谢幕留影

1 "纪念张君秋大师诞辰九十五周年"演唱会谢幕留影
2 "张派艺术在当代的思考"研讨会合影
3 作者与张派艺术创始人之一何顺信先生合影

张派艺术，我的逐梦人生

我出生在梨园之家，京剧那美妙的旋律和绚丽衣裳，是我儿时的向往。10岁那年，我如愿考入天津戏曲学校，开始了我的追梦之路。

入校第一学期不分行当，我当时所在的课堂初学唱段是《二进宫》的"自那日"一段，主教老师张芝兰先生虽主攻梅派青衣，但教的却是张派风格唱腔。渐渐长大后才知道，张派艺术是京剧大师张君秋先生创立的旦角流派，在中国戏曲表演艺术流派，特别是京剧流派中占有重要位置，是新中国成立后形成的旦角流派艺术典范。张君秋先生的嗓音明亮不失圆润，宽厚不失灵巧，高音绚烂、中音润甜、低音温婉，"娇、媚、脆、水"无所不全。完美的嗓音在张君秋先生超前的思想引领下创造出一曲曲惊艳时代的优美声腔，塑造了众多性格鲜明敢

于挑战时代的女性形象。但孩提时代,是张派华丽的声音,玲珑的甩腔,一下子把我紧紧吸引住了。翁偶虹先生曾说:"从张君秋的唱工中,可以明确京剧旦角唱腔之时代气息,也可以认识到旦角唱腔适应时代的变化层次……"(《张君秋艺术大师纪念集》,中国文联出版社,2000年,第249页)传承弘扬张派艺术,成了自己的逐梦人生!

传　承

1990年始,我开始专攻张派。当时,全国各大院团都在纷纷排演张派剧目,央视三套和北京1台的戏曲专栏隔三差五的播放张派戏。一起学艺的同学们都非常羡慕我,因为我所学的张派是当时"最流行"的旦角流派,且音像资料非常丰富,可供初学者、继学者、乐学者等多种不同层次的人群观摩学习。从艺二十多年中我先后跟随李近秋、薛亚萍、蔡英莲、王婉华、张学敏等多位老师学习张派艺术,并有幸在少年时得到过流派创始人张君秋、何顺信、刘雪涛先生的当面提点。张派艺术早已注入我的血液,对张派剧目的海量学习、对张派声腔的耳熟能详使我开口便是张腔,唱啥都带"张味儿"。主攻张派的同时,我还先后和京剧名家李炳淑、李维康、阎桂祥、沈福存等老师

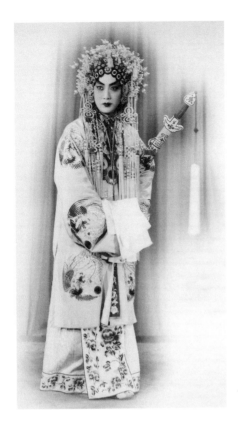

1 京剧大师张君秋先生《回荆州》剧照
2 京剧大师张君秋先生给作者的留念签名

京剧名家刘雪涛先生赠予作者的画作

1　上海京剧院《贞观盛事》剧组于台北演出前合影
2　上海京剧院《贞观盛事》剧照（第三场）

学习了十多出京剧旦行其他流派剧目，并向昆曲名家华文漪、梁谷音、张洵澎、王芝泉等老师学习了七八出经典昆曲折子戏。根据老师们教会我的各项技能，我不但丰富了张派常演剧目的表演，还加工整理演出了张派风格的《贵妃醉酒》、全本《玉堂春》"嫖院～团圆"、《缇潆救父》、《御碑亭》以及《楚宫恨》和《孔雀东南飞》的重点选场等。自己觉得，要弘扬张派艺术，传承是第一步，也是最为关键的一步。

拓　展

1999 年，我离开天津加盟上海京剧院，开始接触新编剧目的创作。参演的第一出新创剧目是由尚长荣、关栋天先生领衔主演的《贞观盛事》，我在剧中饰演险被国舅长孙无忌强娶的民女郑月鹃。著名作曲家高一鸣先生为月鹃设计的成套唱腔正是选用了张派旋律风格，俏丽华美的张韵新腔引领着我很快捕捉到人物神韵，在顶级艺术家们的合作戏中展现出点滴光亮。2002 年到 2008 年，应辜振甫先生主持的海峡文化交流基金会之邀，赴台与台北新剧团先后合作排演了《试妻大劈棺》、《一捧雪》、《孙膑与庞涓》、《孙安进京》、《弄臣》五出新、改编京剧。台北新剧团团长、京剧名家也是上述剧目的领衔主

演李宝春先生对演出的整体质量要求极高,特别是在争取新观众、留住老戏迷方面有其独到秘诀。无论是新创剧还是改编老戏,宝春先生必请作曲大家为剧中人物度身设计唱腔。《试妻大劈棺》是由已故作曲家林鑫涛设计的,《弄臣》是著名作曲家朱绍玉先生的杰作。这两出戏的唱腔各有侧重,《试妻大劈棺》唱词虽都是新写,但唱腔多遵循传统程式,如旦角首次出场的〔西皮慢板〕、庄周灵前唱〔二黄三眼〕以及庄周复活后二人对质的生旦跺板对唱等等;《弄臣》因其移植于意大利歌剧,故整体唱腔体裁更显新式,西皮、二黄、反西皮、反二黄、小调、吟唱等板式、调式转换灵活。无论是侧重于传统形式还是创新体裁,因为是为我打造故而张派旋律是始终贯穿的,腔是新腔,韵是张韵,让人在似曾相识中感受耳目一新。

再如上海戏剧学院创排,孙惠柱编剧、郭宇导演,由我主演的小剧场京剧《朱丽小姐》,至今已走访波兰、伊朗、意大利、韩国、英国、爱尔兰、瑞典、越南八个国家十几个城市,剧中那极具张派神韵的唱腔竟也折服了国外观众。90分钟的戏唱腔部分占了近四分之三,其中朱丽小姐的独唱时长长达25分钟。上戏教师优秀青年作曲家齐欢,在整体运用张派旋律的基础上加入微调小腔,善用花过门,使其人物音乐形象极其丰满。朱丽小姐自绝前大段反二黄慢板的气场像极了西方歌剧的咏叹调,

京剧《贞观盛事》，作者饰郑月娟、关栋天饰李世民

作者演出《青春迹》宣传海报

1　全国张派艺术教师评选获奖教师合影
2　京剧名家李维康给作者说戏

张派风格的华美韵腔，使国外观众为之惊叹。记得在意大利的演出后，主创与观众现场交流话题几乎都集中在唱腔方面。"请问这种演唱和意大利歌剧是否有共通之处？""这种美妙的旋律太迷人了！"诸如此类有关声腔方面的话题举不胜举。事后有多位西方友人和我通邮件说迷上了京剧唱腔，还有一位美国的教授把张派经典剧目《西厢记》里成套的唱腔用在了他在西方戏剧音乐学院的教学中。

感　悟

在上海戏剧学院戏曲表演专业任教后，我对张派艺术有了更多的感悟。自己教授的课程主要是《经典剧目教学》和《戏曲角色创造》。在教授经典剧目课程方面，我主张博学广汇的教学方针。海量掌握张派剧目为首要，无论是舞台上常演的张派剧目，还是只有音频资料的失传剧目，都要把唱腔学会唱熟，熟能生巧，勤能补拙。其二，塑造人物为本科学习的关键。通过六七年的中专学习后，学生基本上掌握了《状元媒》、《望江亭》、《秦香莲》等张派剧目的初步框架。如何能再进一步提升呢，必须从塑造人物为切入点。撰写人物小传，内容包括所学剧中人的年龄、性格、亲属关系、社会属性等等。根据对人物的了解再

重新审视你已掌握的唱腔、身段是否符合人物基调。深刻体会此处为何张君秋先生会安排一个高腔,那里又为何处理成浅吟低唱。张派唱腔的旋律整体风格绚烂华丽,节奏变换幅度较大,特别适合塑造敢于与命运抗争的性格女性,故其声腔音符的高低区间也更显落差。为了能更好体现张派唱腔的技巧性,重点高腔、关键擞音魔鬼性的重复性训练是必不可少的。只有技巧的万无一失才能保证在舞台上投入的表演。

有教无类,是我感悟张君秋先生艺术精神的另一方面。除了教授戏曲院校本科学生之外,我还在上海音乐学院附中兼任《戏曲唱腔赏析》课程,在上海"人大京剧社"教业余爱好京剧的机关老同志唱戏,教白领高管、外国友人、甚至海外侨胞等等。凡是可以传播张派艺术的机会我都积极争取。对京剧无甚了解的上海音乐学院的研究生,会根据张派的发音部位总结其共鸣音是产生于"额窦"还是"蝶窦";外国留学生会用花腔女高音的技法演唱张派经典剧目《西厢记》中的"月底西厢变南柯"高腔,让我重温张先生创腔儿之初的灵感构思;在海内外社会的公益讲座、授课在一定程度上也推动了张派艺术的多元发展。如去年我随上海市侨办赴澳大利亚墨尔本文化交流,为参加"中华文化大乐园"的孩子普及京剧知识。刚好赶上墨尔本"中华京剧社"要举办社庆活动。当澳洲的张派戏迷得知我碰巧在澳

洲后，热情地组织了一个张派专场，《望江亭》、《状元媒》、《西厢记》、《诗文会》……你方唱罢我登场，一曲曲优美的张派唱腔瞬间把我和海外侨胞的心连在了一起。

张派艺术，给予了我安身立命的保障；张派精神，则在人生观、价值观多个方面对我提出了更高的境界要求。感恩张派艺术，感恩呵护、帮助、支持我的师长、同事、领导、朋友们，我会继续坚定地前行，前行在张派艺术的逐梦之路上……

一朵芙蓉江上开
——青年张派新秀蔡筱滢

上海京剧院的青年张派演员蔡筱滢,是近年戏曲舞台上冉冉升起的一颗京剧新星。她出生在上海,父母并非京剧界的圈内人,走上从艺道路不得不说是一种天注定的缘分。这还得从她上小学时说起,儿时的筱滢特别好动,父亲就托朋友给找了一位武生老师教筱滢练习压腿、下腰、踢出手等戏曲艺术的基本功。冬去春来,大武生张吉林老师发现身材修长的筱滢对京剧很有天赋,便热情地向这对外行父女引荐了资深京剧武旦教育家于永华老师。说来好笑,起初这爷俩儿根本不知道这位老师的威名,等真正开始和于老师学上戏了,才暗暗庆幸,能跟随这么好的老师踏入艺术之门真是莫大的造化。果然,名师加上有天分的学生想不出成绩也难,在跟随于永华老师学习两年之后,小荷才露尖尖角的蔡

筱滢便以一折《扈家庄》获得"新苗杯"全国少儿京剧邀请赛业余组一等奖的佳绩。

1997年秋，未入行先成名的蔡筱滢以优异的成绩考入了上海戏曲学校，开始步入专业院校的系统学习。刚开始她依旧分在"武旦"组，随郭仲丽老师学戏。两年后嗓子优势逐渐显露，学校便安排她破格转入梅派名家沈绮琅老师的课堂，开始学习青衣行当。沈老师可谓沪上青衣行当最好的启蒙老师，先后为京剧大师梅葆玖先生输送了田慧、炼雯晴两名入室弟子，在梅派艺术的传承方面可谓浓墨重彩的一笔。蔡筱滢初到沈老师课堂上，沈老师就发现她嗓子的自然条件极好，又宽又亮，只需稍加时日便可塑为一棵难得的青衣好苗子。跟沈老师学习的一出《断桥》成就了筱滢作为专业演员登上天蟾艺术中心逸夫舞台演出的少年梦想；一出全本《大探二》的彩排更是让当时上海戏校的校长王梦云老师发现了她亮眼的嗓音优势，随后王校长亲自拍板为蔡筱滢聘请了刚刚到戏曲学院大学部任教的张派老专家王婉华老师，让王老师一对一专门教授她张派戏，使之声音优势能够得到进一步的展现与提升。

2005年，作为上海戏剧学院戏曲表演专业大一在校生，蔡筱滢参加了由全国政协京昆委员会主办的"京剧大师张君秋先生诞辰八十五周年"纪念演出。这次演出盛况空前，各地专家、

名家纷纷专程赴京参加，青春靓丽的筱滢正是在这次"张派大聚会"活动中给专家老师们留下了深刻的印象。伴随着这项纪念活动，天津市张君秋艺术基金会在李瑞环同志的建议下，还专门举办了青年张派人才的评选，蔡筱滢以《春秋配》一折获得"张派新人"称号。虽然她在后两年的本科学习中先后跟随王芝泉、梁谷音等昆曲名家学习好几折昆曲戏，但其主攻专业方向自此确立为张派大青衣。

蔡筱滢学习的大学前身是上海师范大学表演艺术学院，于上世纪末1999年创建，首届学生只有京剧和舞蹈两个大专班。2002年该校脱离上海师范大学并入上海戏剧学院，完成专升本的过渡，挂牌为上海戏剧学院戏曲舞蹈分院，后正式定名上海戏剧学院戏曲学院。学院一贯以聘请校外专家与校内教师联合培养拔尖戏曲人才为办学宗旨，在短短18年间先后为全国各大京剧院团输送了王珮瑜、傅希如、李国静、赵欢、单娜、郝帅、董洪松、蓝天、蔡筱滢、胡静、王盾、付佳、刘梦姣、张娜、田琳等一大批二三十岁的青年精英。鉴于此，筱滢在校学习时就有机会得到张君秋先生入室弟子王婉华、陈小燕、蔡英莲、张学敏、李炳淑等老师的悉心教导，毕业季时她以常演剧目《望江亭》、《诗文会》、《法门寺》、《春秋配》、《金山寺》、《断桥》、《祭塔》、《起解》、《穆柯寨》、《昭君出塞》、

《天女散花》、《借扇》、《廉锦枫》、《游园惊梦》等傲人的学习成绩，昂首阔步走进了中国京剧院团"前三甲"之一的上海京剧院。

2011年4月18日，对于蔡筱滢来说可称得上是毕生难忘的一天。阳光明媚的午后，上海京剧院大会议室中筱滢激动而热切地向著名京剧表演艺术家、当代张君秋派艺术掌门人薛亚萍先生送上了拜师鲜花。在拜师感言中她说到：薛亚萍老师是我最崇拜的张派艺术大家，我从小就爱老师的戏，《状元媒》中的柴郡主、《望江亭》中的谭记儿、《三堂会审》中的苏三等等，老师塑造每一个人物都是那么的生动鲜活有光彩！今天我能够得偿夙愿，拜入师门，首先要感谢上海京剧院的领导对我莫大的支持与鼓励，更要感谢薛老师能够垂爱收下我这个资历低浅的小徒弟，我一定踏踏实实的向老师学习，一步一个脚印的跟随老师的步伐为传承张派艺术而拼搏努力……

拜师后蔡筱滢确如她之前所说，在艺术追求上更加严格的要求自己了。剧团有排练演出自不必说，偶有空闲，她也一定会在练功房对着宽大的镜子反复琢磨每出戏、每个人物、每一个动作及表情，当然，清晨喊嗓吊嗓亦是她开启每一天的必修课。2012年，第七届全国青年京剧演员电视大奖赛在北京拉开帷幕，筱滢以《望江亭》、《状元媒》、《春秋配》三出张派看家戏

精彩片段，一路过关斩将，最终获得了"青京赛"旦角组银奖的出色成绩。2013 年，蔡筱滢在上海逸夫舞台上演了张派的经典剧目全本《状元媒》，俊美的扮相、华丽的嗓音以及沉着稳重的台风一下震惊了全场观众，剧团里的同仁也都纷纷祝贺筱滢在艺术上有了质的飞跃。其实大家不知，这是她与恩师薛亚萍的约定：既然拜师了，必须要拿一出艺不惊人不挑帘的大戏登台亮相！

近些年蔡筱滢又陆续推出了全本的《红鬃烈马》、《四郎探母》、《秦香莲》、《龙凤呈祥》、《赵氏孤儿》、《大探二》，以及饰演了如《四进士》中的杨素贞、《珠帘寨》中的二皇娘等性格多样的旦角形象，广受好评。在新编剧目方面筱滢在上海京剧院创排的《唐琬》中，塑造了一个青衣花旦"两门抱"式的新人物：赵心兰。2015 年夏，在剧院为纪念中国人民抗日战争暨世界反法西斯战争胜利 70 周年特别排演的《上海·不可磨灭的记忆》主题演出中，由傅希如、董洪松、蔡筱滢联合主演的一折小戏《沉船之夜》，更是把她善于塑造新人物的业务能力彰显出来。不仅如此，非常热心公益事业的筱滢还常常出现在高校、社区等戏曲普及活动讲台上，不计报酬地为老人、学生耐心讲解京剧知识，教授表演片段。

蔡筱滢宛若天然去雕饰的芙蓉，正绽放在属于她的演出季！

兼顾继承和创新
——京剧在学校中的传承（访谈）

| 张　静 采访

京剧传承，重在剧目建设和人才培养。上海戏剧学院戏曲学院副教授、国家一级演员赵群是著名的张派青衣，1999年她从天津被引进到上海京剧院，2010年又被引进到上海戏剧学院戏曲学院。作为一名具有丰富表演经验、高超艺术水平、处在艺术生命的盛年的优秀演员，她愿意投身到戏曲教育事业，对于戏曲教育界来说是值得庆幸的。而她也不负众望，在戏曲教育领域，从小试牛刀到取得诸多成绩，只经历了短短数年。这其中当然有很多经验和思考值得探讨和总结，以下便是本次特邀赵群女士与我们所进行的访谈内容，共同探讨了她在京剧人才培养方面的探索以及她对京剧的继承和发展问题的认识和看法。

张静（以下简称"张"）：作为一线演员，请问您为何选择到上海戏剧学院戏曲学院当老师？

赵群（以下简称"赵"）：我1999年到上海京剧院，作为年轻人，陆续获得了一些奖项和成绩。然而要成为成熟的可以挑梁的演员，我的文化基础明显薄弱。当年，天津艺术学校招收1975年至1978年出生的学生，我几乎是全班最小的，进校时是三年级，但学校为了兼顾各年龄的学生，我直接上了五年级。所以文化课差得太多，一直没有跟上。2004年，我曾经被上海京剧院推荐到中国戏曲学院上导演研究生班。2007年，研究生班还没有毕业，我直接报考了上海戏剧学院的导演艺术硕士。通过这两次学习，我开阔了眼界，学会了很多方法，也明确了自己的发展方向。艺术硕士毕业那年正好生孩子，而且我发现自己很享受学校的氛围。当然，学校的寒暑假对于有孩子的妈妈来说也是很大的诱惑，所以我选择到学校工作。教学工作并没有影响我的事业发展，我很清楚这只是一种工作转型，并非事业的枯竭，可以说，我是变换了一种方式继续我的艺术追求。

张：请问您目前教授哪些课程？您采用怎样的教学方式？

赵：我目前主要给戏曲表演专业的学生讲授经典剧目教学课、戏曲角色创造课，同时也给其他专业研究生开设戏曲程式课。

1　上戏学生在《戏曲角色创造》课堂上实践练习
2　上戏学生在《戏曲角色创造》课堂上实践练习

作为张派青衣,在经典剧目教学课上,我首先要求学生尊重原版,尽可能多听张君秋先生的录音,模仿其声音,有了初步的感觉以后,我再做示范。因为我是一线演员,目前也不断在参加演出,保持了良好的艺术状态。教学的时候,我都是放声上课,一定上调门,按照演出时的真实样貌教授学生。我会近距离地教授学生发声法,让学生摸我的横隔肌,感受气息的吐、吸,横隔肌张开、收缩的变化;摸我的脖子,感受非常放松的声带发音方式;摸我的眉间,感受发声时的振动。张派的成就主要在唱腔上,所以我在教学时,特别注重调动学生的全方位感受,包括触觉、听觉、视觉,采用综合训练法,让学生体会和掌握张派在声音上的特色。在声音具备一定基础后,我更多的是引导学生学习剖析人物。因为我面对的是大学生,他们应该不再仅限于模仿——当然必要的模仿也有。我将我曾经学过的导演方面的启发式方法引入剧目教学中,可能张君秋先生是朝左指,我是朝右指,但是我希望学生也可以设计出一种朝天指,只要形式对。我不要求学生克隆。所谓"学我者生,似我者死",只要掌握我教授内容的灵魂和精华就可以了,如果和我一模一样,那就肯定不如我。

张君秋先生有"雌相",他是男性模仿女性,我的表演则力图从男性模仿女性逐渐过渡到从女性的角度捕捉女性的自然神

态。比如《西厢记》中的崔莺莺,"兰闺虚度十八载,空负团圞玉镜台",她是十八岁的少女,如果刻意做作地模仿她的含羞,就会不自然。在教学中,我会将不同人物按照年龄段分类后交给我的学生,让他们一一揣摩和表演,最基本的原则是按照女性的自然状态进行表演。如张派代表作《状元媒》中的柴郡主,与崔莺莺年龄相近,但两人绝对不一样。而《三娘教子》中的王春娥,我会让学生们稍微"刻意"地进行表演,因为主人公的生活经历与她们不同。我在教学中会让学生们写人物小传,除了将人物按年龄分类外,还按照人物的社会属性对其进行分类,让女性学生学会创造自然美。

在上海,学生有很多观摩演出的机会,我非常鼓励学生观看各种各样的演出,包括中国的、外国的、民间的、乡土的,等等,可以丰富他们的阅历,增长他们的见识,使他们适应灯光下的舞台表演生活。学生们结束观摩后,常常会与我交流,我也会不失时机地结合京剧经典剧目启发学生,提示某个场景某个人物与学生观摩的演出比较类似,那么他们在以后的表演中接触到同一类型的人物和场景,会更容易入戏,进而学会创作。

1988年上海京剧院首演的《曹操与杨修》是新创剧目的代表。在这部戏之后,全国各大院团陆续排演了不少新戏,当然,大量新创剧目涌现还是在21世纪之后。这种变化要求演员不仅

1　作者（右）与上戏大学二年级张派学生苏上仪合影
2　作者给学生试装

要能演传统戏,也要能演新创剧目,在塑造人物方面则提出更多要求。一般剧院传统戏演出较多,积累了丰富的经验,但是对于新创剧目,大多需要技术指导参与。这样的压力反馈到学校,促进了戏曲角色创造课的发展。

对教授戏曲角色创造课我做了精心准备,取得了显著的教学效果。我参加过几届上海戏剧学院和文化部主办的国际导演大师班,其中美国班、英国班我全程参与,俄罗斯班和澳大利亚班我观摩过几次课。我主要学习如何训练演员,琢磨如何将戏曲程式和人物塑造结合起来。在戏曲角色创造课上,我可能会任意提供一个主题,比如禽流感,让学生们以戏曲形式编排一部反映禽流感的作品。学生们思维很活跃,拿出来的作品很丰富,有的人演病毒,很现代;有的则采用传统戏的套路,用踢枪表现禽流感来了我不怕,我抵抗病毒,等等。

我现在采取的教学方式与我在学生时代我的老师对我采取的教学方式会有不同。当然,中专教育与大学教育也不一样,但是有一点很重要,打个比方,我的老师从她的老师那里收获麦子以后,经过自己的消化和吸收,磨成面粉,做成食品,喂给我吃,她给我的是成品,但对我来说,它就是麦子。我把麦子经过自己的领会和体验,磨成面粉,做成新的食品,喂给我的学生吃。无论是我还是我的学生,收获的都还是麦子。虽然教学方式不

同,各人理解也不同,但是学习的根本内容没有改变。另一方面,每个时代的教育都有其必然性。好的方法、好的经验值得学习,但是也需注意,那种方法、那种经验适用于那个年代,即便它取得了非常显著的成效,也未必适用于当下。

张:您的学生演出了您导演的京剧《朱丽小姐》,也被您带领以《女乒决赛》这个京剧小品参加了 2012 年首届戏曲程式创新大赛,无论是由瑞典剧作家斯特林堡名剧移植而来的前者还是演绎现代体育赛事的后者,都显示出不俗的创新性,请问您是如何构思和完成的?学生们是否适应这样的表演?

赵:京剧《朱丽小姐》由孙惠柱教授和费春放教授改编剧本,我担任导演,是我念上海戏剧学院导演艺术硕士时的毕业作品。《朱丽小姐》中有三个人物,小姐朱丽、仆人项强、厨娘桂思娣。首演阵容是三位成熟演员,他们在视野、思维上给我很大帮助。对于这出戏,我曾经将我的创作心得总结为"善用程式,重塑程式"。一方面,厨娘桂思娣在厨房中温酒、炒菜、拉风箱的虚拟表演,以及用"马林巴"式鼓点伴奏双人狮子舞,用水袖、圆场、翻身表现跋山涉水,用下腰、卧鱼渲染朱丽之死,采用的都是大家熟悉的程式套路。另一方面,在朱丽小姐这个角色身上,融合花旦、花衫、青衣的表演,重塑新的表演程式;

对于项强这个角色，则在唱腔上以老生为主，表演上定位为俊扮的丑角和狂妄的穷生，不同行当的程式动作集中起来配合着人物的台词表演，呈现出新的面貌。此外，我还运用一把椅子变换出厨房灶台、人物座椅、花园假山、卧室房门、幻中浮桥、灵魂坟墓等场景，用一根树枝加金色铰链做成的"鸟鞭"表演朱丽小姐钟爱的金丝雀，也是既有传统，也有创新。这出用中国戏曲演绎西方戏剧经典的剧作，与学生们学过的传统戏相比，有他们很少接触的人物形象和人物关系，通过表演展现和体味人物性格的多重性、人物心理层次的丰富性和心理变化的强烈性，对他们是一次很好的锻炼。相信这出戏展示出的程式的规范性和可塑性也使他们对自己所学的中国戏曲更加深了认识。

《女乒决赛》获得2012年首届戏曲程式创新大赛最佳创意奖榜首。在有限的15分钟时间内，做一个戏曲小品似的东西，不能太新，否则看的人还没适应也许就要结束了，而又不能不新，因为大赛的宗旨就是"运用新理念，化用旧程式，提炼新生活，创造新程式"。我选择了一场乒乓球比赛，对阵双方是乔红和小山智丽，上场人物还有一个裁判，由我扮演。选择这一题材，一方面能使观众有国家、民族荣誉感，另一方面体育赛事比较有利于运用戏曲程式动作，比如弯腰、踢腿，等等。在创作剧本的时候，我就将节奏、动作都安排进去，并与演唱结合。这

1　新编历史剧《曹操与杨修》，言兴朋饰演杨修、作者饰演鹿鸣女
2　作者指导学生排演戏曲程式小品《女乒决赛》
3　京胡曲牌《夜深沉》，作者击鼓

个作品能够获得认同，主要在于我抓住了三个点：其一，人物是家喻户晓的，这样观众能够轻易说出人物姓名，也能很快明白人物关系。其二，在表演动作方面采用新的程式组合。其三，最关键的是，我在配乐方面采用了大家耳熟能详的传统曲牌《夜深沉》。《夜深沉》原本是单纯的演奏曲牌，我加入京剧的摇板，给每个演员写了唱词，在引出胡琴唱完后又回归到《夜深沉》。如此种种，给人的感觉就是这个作品有想法，但又不陌生。这有点像我从台北的李宝春先生那里学到的，既尊重传统，又有所创新。评委给我们很高的评价，并不是说我们的表演比别人更出色，更打动人，最主要的还是对于这部作品的形式、思想给予鼓励。对于参加表演的学生来说，这与一次角色创造课没什么分别，只是时间更短一些。他们适应这种方式，所以排演的时间并不长，演出效果却很好。

张：您的创新力很强，近年来还陆续演出了《孔门弟子》（贞娥、田姬）、《马蹄声碎》（班长）、《朱丽小姐》（朱丽）、《红楼佚梦》（王熙凤）等新创剧目，请问您在天津艺术学校这个注重传统的学校开始学习京剧，打下坚实基础，又如何在新创剧目中一步步找到感觉？

赵：我特殊的人生经历造就了我传统戏表演功底深厚，同时

在新创剧目中也游刃有余。更重要的是,我已经具备了创新思维和较强的执行力。

我在天津艺术学校学京剧,七年中专,三年进修班,就这一阶段来说,对京剧基本上完全是继承。大家一般认为南方在创新方面可能走得更快一点,在继承传统方面相对而言不像北方这么专注。天津艺术学校尤其注意尊重传统,不大会做一些改变和调整,也就是说老先生怎么传下来的,就怎么教、怎么学、怎么演。当初我进入上海京剧院,我引以为傲的东西,也是剧院看中我的地方,就是我在传统戏方面具备扎实功底。不过上海京剧院排演新创剧目较多。1999年4月,我刚到上海京剧院,适逢剧院排演《贞观盛事》,这是向中华人民共和国建国50周年献礼的剧目,5月26日首演,主演是尚长荣、关栋天、孙正阳、夏慧华、陈少云等,阵容强大。我获得一个排名第八的角色郑月娟,说明当时剧院比较看重我。但是一试戏,我发现我竟然不会演,陈薪伊导演几乎天天训我,周围的人都觉得我是个可爱的小傻瓜。受到程式化的束缚,我的表演非常死板,挪动一步都不敢。什么是"真听、真看、真感觉",我完全不能理解。一个新的唱腔,我不知道如何唱,哪里应该使劲,哪里应该亮眼神,我茫然不知。即便是有示范,有人给我说戏,我也手足无措。我甚至害怕一起演出的艺术大家信手拈来的表演,他们

可能今天这样上场，明天那样上场，今天拉我的手，明天又不拉我的手，对这些我完全不能适应。这部戏让我仿佛蜕了一层皮，我发现我在演出新创剧目方面存在很大问题。

1999年9月，我又接演了一部新编现代戏《一方净土》。作为张派青衣，我从来没有学过现代戏，可想而知，我更加无所适从。这部戏的导演是导演过《曹操与杨修》的马科，他是戏曲出身，曾经演过戏，他会用戏曲的东西来指导和启发我。我想我真正开始有点入门，开始会塑造，开始有点创新的东西，是从这部戏开始的。不过这部戏只演了一次就挂牌不演了。我在这出戏学到很多，比如圆场、山膀可以表演摩托车舞。其他两个演员撑起我，我做一个高空腾空的动作可以表现我从摩托车上摔下来。戏曲程式中的发抖可以表现犯毒瘾。由此我意识到原来戏曲程式拥有如此强大的表现力，可以通过多种组合呈现很多不同的东西。原来我认为程式是死的，就是笑的时候挡脸，哭的时候擦眼泪。经过这部戏之后再继续排《贞观盛事》，另外我还接演了《曹操与杨修》中的鹿鸣女这个角色，第二次再与尚长荣等前辈合作，就完全不一样了。可以说我到上海京剧院后排演的前三出戏，奠定了我全新的对待新创剧目的发展的眼光。对我来说，传统戏可以发挥自己的优长，因为我有良好的基础，而新创剧目，则要用全新的观念去创排，要广开思路，

每一个人物都要发掘他的闪光点,按照"这一个"而不是"这一类"去塑造。

2002年,我去台湾地区与李宝春领导的台北新剧团合作排演了《试妻大劈棺》。李宝春打出"新老戏"的旗号,他的理念对我有很大启发。他改骨子老戏《奇冤报》(《乌盆记》),在戏里加入了男的水袖、小鬼、《钟馗嫁妹》中的那种行路,让我看到原来传统戏还可以如此这般。他应该说做到继承与创新了。与具有这样思维的成熟演员排演了《试妻大劈棺》、《一捧雪》、《孙膑与庞涓》、《孙安进京》、《弄臣》等戏,使我在演出传统戏的时候,虽然不会大改,但是也会利用在这种合作机会中吸收的一些经验对剧目进行微调。算不上创新,而是用剪刀加糨糊,把前面的剪接到后面一点,把后面的剪接到前面一点。

张:您在天津艺术学校打下了传统戏基础,但是到上海京剧院排演新创剧目时很难适应,现在戏曲院校的教学仍以传统戏为主,那么学生如何面对将来可能要参加的新创剧目演出,是要自己毕业后慢慢调适吗?学校有没有针对性的教学内容调整?

赵:就目前来看,各戏曲院校还是以传统戏为主要教学内容。除了传统戏是基础以外,还有一个原因,戏曲分行当,传统剧

目行当的共性更多一点，共性的东西一方面利于打基础，另一方面也可以为学生将来塑造更多角色给予借鉴，而新创剧目个性鲜明，不太适用于更多角色。

 戏曲教育模式已经确立多年，相对稳定，所以不会由于新创剧目的涌现而专门开设课程学习新创剧目。但是学生可以从戏曲角色创造课、大学生创新项目等方面开拓思路。戏曲角色创造课实际上给学生们提供了塑造角色，接触新创剧目的机会。通过这门课，学生们可以体验新创剧目的整个创作过程：从形象种子到剧本再到舞台呈现，补充了经典剧目学习的不足。这是我当年学习时不具备的条件。我们的学生分到全国各地，参加排练新创剧目，往往旁人会说，上海的学生比较开窍，领悟能力较强，能够很快进入，这其实也是这门课的成绩。上海的学生因为上过戏曲角色创造课，所以在排练新创剧目时，给他一个角色，他自己就会寻找人物的支点、主干，他要表现什么，这些他自己能够归纳，他可以自己找俏头，安排腔调，会灵活运用学过的传统戏进行横向思考。这是这门课程对学生的帮助。

 此外，学校内不同系别的学生也可以自由组合，创作剧本，排演剧目，在这个过程中他们会受到市场和整个文化气象的影响，这些都能使他们开拓视野，提高审美，敏感地捕捉和顺应时代的新要求。

张：教学与实践结合对于学生来说是非常重要的，请问您在天津艺术学校学习时实践的机会多吗？现在您的学生在这方面情况如何？

赵：我念书的时候，戏曲演出市场比较饱和，真正留给戏校学生的演出机会比较少。在中专毕业之前，我们一律以天津艺术学校京剧班的名义演出，没有与其他剧团合作。进入进修班之后，则以天津艺术学校进修班的名义演出。在学校期间，我表演过的剧目有《二进宫》（李艳妃）、《彩楼配》（王宝钏）、《大保国》（李艳妃）、《汾河湾》（柳迎春）、《起解、会审》（苏三）、《状元媒》（"宫中"选场）、昆曲《春香闹学》（春香）、《铡美案》（秦香莲）、《法门寺》（宋巧姣）、昆曲《秋江》（陈妙常）、昆曲《扈家庄》（扈三娘）、《大登殿》（王宝钏）、《春秋配》（姜秋莲）、《坐宫》（铁镜公主）、《樊江关》（薛金莲）、《贵妃醉酒》（杨玉环）、《廉锦枫·刺蚌》（廉锦枫），主要是张派青衣戏，但是也有花旦戏、武旦戏、梅派剧目、昆曲剧目。现在的戏曲演出市场更大，所以学生的演出实践机会更多。上海戏剧学院戏曲学院有青年京昆剧团，上海市对剧团有一定经费资助，给学生提供了不少演出实践的机会。

张：对于京剧的人才培养，如何提高成材率，有专家建议按照以往进修班的模式，将戏曲院校的优秀毕业生集中起来训练，进行三五年的实验演出，可以说是一种重点培养，您对此有什么看法？

赵：以我熟知的天津艺术学校进修班为例，它是一个过渡型强化训练的班团，为期三年，有工资，算工龄。当时开设进修班是因为那时专业的戏曲院校只有中央戏剧学院、上海戏剧学院、中国戏曲学院，不能充分满足学生中专毕业以后进一步深造的需要。另外，有些学生毕业时年龄太小，还处在学习的年龄，一下子进入其他正式的剧团可能并不一定有利于成长。设立进修班，也是提供一个剧团的环境进一步锻炼和培养学生。这段经历对我有很重要的影响。在中专学习的时候，我主要表演的都是折子戏；到了进修班以后，我开始参加大戏的排演，如全本《状元媒》、《秦香莲》、《四郎探母》、《红鬃烈马》等。1997 年，海峡两岸六所艺术学校在台北联合演出时，我已经成为进修班的第一主演。1997 年 12 月 1 日，天津艺术学校为我在天津中国大戏院举办了人生第一次专场演出。通过报章的宣传报道，上海京剧院发邀请函邀请我到上海演出，演出很成功，不久，我就被引进到上海京剧院。在进修班与中专学习时期不一样的是，不练早功，并且主要任务不在学习，而在排练。

在一起学习了七八年的同学,又用大约一个月的时间排练一部戏,这样演出时的精神风貌自然非同一般,用戏曲行话说就是"一棵菜"。也许当时的演出水平并没有特别高,但是人员齐整,朝气勃勃。

现在高等戏曲院校比以前多了,解决了学生进一步深造的问题。进修班集中同一班的毕业生进行排练演出,这种延续性、封闭性很难得,之前的七年使大家彼此熟悉,然后在三年的时间里集中起来侧重排练,如此长时间的精益求精和不断磨合,相互取长补短,更容易成长。现在的学生毕业后各奔前程,进入到全国各大院团,也可以在南北各地的不同风格中博采众长。进修班并非没有短板,人才过于集中,也会使很多有实力的人难以最大限度地发挥自己的潜力。整体成材固然不错,但是有时候也会造成资源浪费。

张:上海戏剧学院戏曲学院以前只是中专,现在则是拥有"中专+大学"一贯制教育的院校,您曾经学习过的天津艺术学校,并入天津职业艺术学院后也是如此,根据您的观察,这种变化对于教师队伍的要求是否也有所变化?

赵:与储备了比较多人才的基础教育教师队伍相比,师资短缺的问题在成立时间相对较短的大专院校比较突出。为解决这

个问题，不少大专院校会外聘从事基础教育工作的老师来给学生上课，但是这些老师只是兼职，而非专职。上海戏剧学院戏曲学院戏曲表演专业有160多个学生（京昆加在一起），在职的老师只有7名，连行当都很难兼顾，更遑论流派艺术的传授。当然有时也聘请剧团演员作为老师，但是他们有自己的演出任务，时间上不太能够保证。我个人之所以到高校任教短短几年就被委以重任，取得了不小的成绩，从侧面也反映出高校教师匮乏的问题。高校最迫切需要的教师，一要有舞台实践经验，刚毕业的学生教不了戏，或者说教不好戏。二要有较高的表演艺术水平。也就是说要经验和功力兼备。当然，还要善于教戏。我学过导演对于教学也有很大帮助。

张：那么，您认为基础教育与高等教育应该如何衔接，二者应该如何分工？

赵：上海戏剧学院戏曲学院具有基础教育和高等教育两个部分，原来的基础教育部分还在，但是又延伸了高等教育这一部分。打个比方，基础教育阶段，学生就是一个描红模子，老师怎么教，学生就怎么学。高等教育阶段，学生开始建立自己的风格，行书、隶书、草书、颜体、柳体，都可以，还停留于模仿是行不通的。到研究生阶段，则可以进一步发展自己的个性，即使狂草都可以。

就是说可以用解构的方式,探索表演的多种可能性,这是一种艺术升华的体现。当然,最终还要能够回归到描红模子,守住戏曲表演的本体。经过这样几个教育阶段,学生就成为全面的演员,能够被剧团综合应用。总而言之,基础教育阶段是打基础,主攻艺术;高等教育阶段,一方面要提高艺术,同时还要兼通剧学,如齐如山先生所说,要成为艺术家兼学者,这样才能更好地发扬国粹。

张:根据您自己的经验和体会,您对学生们的学习有什么建议?

赵:首先,要多学传统戏,打好坚实的基础。我在天津主要是学传统戏,到上海以后,没有教张派的老师,我就跟王芝泉老师、梁谷音老师、张洵澎老师学了一些昆曲剧目,包括《昭君出塞》、《蝴蝶梦·说亲》、《百花赠剑》、《孽海记·思凡》、《牡丹亭·寻梦、游园》。此外,我还跟沈绮琅老师、李莉老师、王婉华老师、李炳淑老师、吕爱莲老师、于万增老师、蔡英莲老师、李维康老师、沈福存老师、华文漪老师学了《赵氏孤儿》(庄姬)、《四郎探母》(萧太后)、《霸王别姬》(虞姬)、《龙凤呈祥》(孙尚香)、《金山寺、断桥、雷峰塔》、《宋士杰》(杨素贞)、《西厢记》(崔莺莺)、《白蛇传》(白素贞)、《孝感天》(魏

1 作者十九岁举办个人专场演出的剧场外窗海报
2 京剧大师张君秋先生与幼年的作者合影

作者《百花赠剑》剧照

银环）、《浣纱记》（浣纱女）、《沙家浜》（阿庆嫂）、《楚宫恨》（马昭仪）、《宝莲灯》（三圣母、王桂英）、《珠帘寨》（二皇娘）、《御碑亭》（孟月华）、《奇双会》（李桂枝）。我1999年拜薛亚萍老师为师，到上海后还跟她学了《望江亭》（谭记儿）、《三娘教子》（王春娥）、《诗文会》（车静芳）、《孔雀东南飞》（刘兰芝）。

　　第二，对于不同剧种、不同流派，甚至同一剧种在不同地域的风格差异都要认真观摩学习。我之前学习的昆曲是所谓"北昆"，咬字发音比较接近普通话，跟上海昆剧团的老师们学习的是所谓"南昆"，吐字、身段、韵律都不一样。这对我排新戏，塑造新的角色有很大帮助，尤其是我2002年参演上海昆剧团创排的京昆合演《桃花扇》。上海是全国唯一一座同时拥有京剧、昆剧、越剧、沪剧、淮剧、评弹、滑稽七大艺术团体的城市，也是开放的国际化大都市，引进了不少高水准的世界艺术精品，以现在的条件学生们难以学会百十出戏，但可借鉴的各类艺术却比前辈们，甚至我当学生的时候多很多，这是需要好好利用的。

　　第三，在学习和继承流派艺术的过程中，要根据自身情况确定发展方向。我在进入上海京剧院，特别是进入中国戏曲学院研究生班后，找到了适合自己发展的"追求神似"的继承方式。此外，一方面要学习前辈的艺术，另一方面，更要学习前辈博

采众长、敢于突破、谦虚谨慎的创新精神。

第四，学习一些导演知识不无益处。很多优秀演员都会学导演，目的是用导演的知识、理论来丰满自己的舞台形象，让自己更全面。

张：对比您作为学生的时代与现在，戏曲院校的培养目标有怎样的变化？

赵：我考天津艺术学校的时候，情况比较特殊。当时天津已经有十年没有在京剧专业进行招生，时任市长李瑞环同志说天津是个"戏窝子"，长此以往梯队会断档，所以他指示要好好招收一批学生，好好培养。为此，1988年天津在全市小学展开撒网式招生，设6个报名点，有近2000人报名。原计划招生80名，因为报考人数较多，很多人条件都不错，所以录取人数从80人调整到100人，最后录取了130多人（第一年结束后，很多人就因为学习太苦而离开了，剩下大约100人。到三年级的时候，全班只有不到80人。到中专毕业时，全班还剩60人）。就培养目标来看，我们这一班人数众多，行当齐全，按照领导的指示是要"全面接班"。"文革"之后，天津的京剧人才一共才招了两个班，所以当时是希望我们这些学生作为新鲜血液全面承担起传承京剧的责任。实际上这个目标也达到了。目前，

在北京京剧院、天津京剧院、上海京剧院等全国各大院团担当主演、作为中年骨干从前辈老师手中接过传承大旗的不少都是我们这个班的毕业生。

现在我们的目标是将学生培养为有用的人。"有用"是一个宽泛的概念。目前即便是优秀毕业生,社会需求也是比较少的。比如上海京剧院,已经连续两年都不招主演,经过一些年新鲜血液的补充,现在全国各大院团需要的主要是翻跟斗的和演配角的人。也就是说,现在学生择业比较艰难,成为主演,在京剧舞台上大放异彩当然好,但是必须考虑现实情况,能够成为拔尖者、领军人的毕竟只是少数一两个人,更多人将需要面对生存压力。我会根据学生的条件制定培养计划,可以说也是一种因材施教:如果学生能够成为优秀的演员,就按照优秀演员的培养方式培养,如果不行,至少就要把学生培养为能够自食其力的人,比如节目编导、群艺馆工作人员等,按照学生的长处进行有针对性的培养。取长补短是对成才的成年的人而言的,对学生而言,就是要最大限度发挥长处,让别人发现其优点。待他成熟了,自然会去补短。我当学生的时候,老师觉得我唱戏比较好,所以着重培养我这方面的才能,当时我的文化课不行,如果当时只是花更多气力补短,不刻苦练功,就没有我现在在京剧表演方面的一点成绩。有的学生文化课很好,但是表演方面

并不是特别突出,那么培养她从事文化交流工作也很好,把京剧传播出去。让她多学方法,不仅学青衣、花旦,也学一点老旦,以适应她将来可能从事的戏曲交流传播工作。社会需求很难把握,那么对于学生来说,能做的就是将自己的能力发挥到极致,尽量发挥自己的长处,老话说"一招鲜,吃遍天",还是有道理的。不能因为当前某个行当、专业热门、缺人就将所有的精力投入其中,热门行当、专业人才集中导致的人才过剩也是学生必须面对的问题。总的来说,我们对于将来要从事表演工作的优秀学生,要培养其成为综合型人才,既要传统戏功底扎实,同时要具备创新思维、创新能力;对于将来从事一般文化工作的学生,也要培养其成为应用型人才。树立了明确的培养目标,所以我们学校学生的就业率和对口率高达百分之八十八。

张:无论是您在学校学习,还是在舞台上演出,抑或是回到学校,站在讲台上传道授业,其实您也在一次次面对京剧的继承和创新问题,请问您如何看待和处理京剧的继承与创新?

赵:作为张派传人,我一直坚持的是,如果是继承传统就不大会动。如张派的传统戏、骨子戏,除了作女性化处理以外,张君秋先生怎么唱我就怎么唱,不会改变音符。如果是排新戏,当然会有创新,比如我演的京昆《桃花扇》、京剧《朱丽小姐》,

以及和台北新剧团合作的《试妻大劈棺》、《弄臣》等剧，我会引进张派的精神，让人觉得似曾相识，又耳目一新。也就是说，在新创剧目和新塑造的人物身上有所突破时我才会改，而一般情况下，演骨子老戏我不会大改。因为观众来看张派剧目的话，可以说是一种有准备的欣赏，如果改得让他们的准备落空，观众难免会不满意。如果排创新戏，塑造全新的角色，就不存在这个问题，将张派的神韵带入其中，让人觉得并非完全陌生，有一些熟悉的感觉，反而能够拉近演员和观众的距离。

我觉得继承和创新不应该让一个事物来完成，继承是继承，创新是创新，如果要求一个事物必须既继承又创新，也不大可能。梅兰芳先生说移步不换形，当然是可以，不管是刻意还是无意，一出戏从张君秋先生到我的老师再到我到我的学生，坚持不变样也不是不可能，但是一定会根据时代的审美变迁相应地有一点变化。我理解梅先生的意思是，不大动，但是有一点变化。当然，这也和审美观有关，有的变得并不好，有的变得就很好。因为我们内行知道它原来是什么样，所以如果有的变得好，我们就觉得这个人玩意比较高级，同行间会比较佩服。如果变得不好，我们就觉得还不如老老实实按照老先生的路数来演。小的改动或者微调每个演员都会做，也总在做，但是大的改动，或者说要到真正创新的高度，就并非易事了。改动或者说创新有好也

有不好，要改得好，改得让行内人和观众都信服，必须要有深厚的功底。这种功底一方面是传统戏的素养，一方面是接受和顺应新思维新审美的能力。实际上，梅兰芳等京剧大家就是这样一步步实践继承和创新，推动京剧不断发展走向辉煌的。

继承与创新对于演员来说有时候是身不由己的。演员只是执行者而不是决策者，他只能决定自己用什么态度来演一出戏。不过，如果能够成为尚长荣、李炳淑那样的一流演员，你就是一面旗帜，那么你的精神得以彰显，你的风格就能吸引更多的追随者或者学习者。当艺术水平达到高峰，成长得足够强大，

作者向昆曲名家华文漪学习《牡丹亭》

演员也可以成为决策者。少数的一流演员，除了继承京剧这一部分外，更可以胜任探索京剧的发展和创新的任务。换句话说，京剧的发展和创新应该是建立在继承基础上的，而他们就具有超出一般演员的更好的艺术积淀和艺术造诣。至于一般的演员，应该主要还是完成好继承京剧的任务。

时代会变，人的观念会变，不需要刻意做什么，变化就会发生，优胜劣汰就会发生。就小处来说，如果某个水袖动作观众反应不好，可能第二次我自己就不会做了。换言之，观众也在帮助演员"发展"。

张：以上提到的经历和认识是否对您的教学产生影响？

赵：因为我个人经历了从学习传统戏到接触新创剧目，不断成长的过程，所以除了戏曲角色创造课，在经典剧目教学课中，我也会有意无意将我的经验带入其中，刻意训练学生的创新能力，使他们不会像我当初那样无所适从，毕竟现在各地的新创剧目很多，这是他们毕业后进入剧院要面对的现实情况。我会让学生讲人物，让他们写人物小传；一段定场诗，我会让学生用不同方式表演，比如用喜悦、平静、悲伤、愤怒四种情绪，也许在正式表演时不一定会用到，但重要的是学生们体验了人物。

张：现在的戏曲院校大都注意在教学中兼顾继承和创新两个方面，您怎么看它的意义？

赵：早在20世纪前期，齐如山先生在《与陕西易俗社同人书》中即说："欲艺术之精美，则须先练旧戏也。因永排新戏，则各脚之神情、身段必皆模糊而不坚实。倘排新戏太多，更必把旧规全失，而国剧亦随之破产矣。"我认为在他说这段话的时代，时代精神、社会审美的改变，以及京剧发展的需要，乃至业界生存的需要，创新是不可避免的，但是他强调创新必须以传统坚实根基。放到当下，这样的认识也同样适用。所以，学校在教学中贯彻继承和创新并举，很有必要，且意义重大。

（采访者张静时为中国艺术研究院戏曲研究所副研究员）

师友相得

附录 | 赵群的艺术之路 (1989～2017)

时间	地点	事件	年份	主办/形式	同仁
9月1日上午	天津戏校大练功房	京小班开学典礼	1988	天津戏曲学校	王艳、李国静、吕杨、陈媛、杜喆、李宏、刘嘉欣、黄奇峰等
6月6日下午	天津戏校大礼堂	教学彩排《二进宫》	1989	天津戏校京小班	杨杰（杨少彭）、左红莲
8月3日晚	天津水上公园	庆祝"八·一"文艺晚会系列：彩唱《彩楼配》		天津市文化局	
10月20日晚	天津戏校大礼堂	教学彩排《彩楼配》		天津戏校京小班	
6月下午	天津戏校大礼堂	教学彩排《汾河湾》	1990	天津戏校京小班	司鸣
7月15日下午2:00	天津广东会馆	天津市少儿京剧比赛参赛剧目《状元媒》"到此时……"		天津市文化局	王玺龙、张尧、高航、单莹、曹晓琨等
9月22日下午	天津戏校大礼堂	教学彩排《女起解》		天津戏校京小班	窦骞
12月14日下午	天津戏校大礼堂	教学彩排《三堂会审》		天津戏校京小班	赵华、魏以刚
7月5日下午	天津戏校大礼堂	教学彩排《樊江关》	1991	天津戏校京小班	乌丽娜、布颖
9月28日下午	天津戏校大礼堂	教学彩排《大登殿》		天津戏校京小班	魏以刚、魏静等
12月13日下午	天津戏校大礼堂	教学彩排《铡美案》		天津戏校京小班	刘嘉欣、李宏、马杰等
12月28日下午	天津戏校大礼堂	教学彩排《法门寺》		天津戏校京小班	赵鸿飞、王钦、布颖等
3月28日下午	天津戏校大礼堂	教学彩排《秋江》	1992	天津戏校京小班	芮振起
1月12日晚7:30	北京工人文化宫	张君秋艺术生活六十周年纪念演出开幕式 化妆演唱	1993	中国京剧艺术基金会、文化部振兴京剧指导委员会、中华全国文学艺术界联合会、文化部艺术局等	薛亚萍、杨淑蕊、关静兰、王蓉蓉、张萍、董翠娜、张学敏、刘明珠、赵秀君、李红梅、魏静等
1月16日晚7:30	北京工人文化宫	张君秋艺术生活六十周年纪念演出 便装演唱		中国京剧艺术基金会、文化部振兴京剧指导委员会、中华全国文学艺术界联合会、文化部艺术局等	薛亚萍、杨淑蕊、关静兰、王蓉蓉、张萍、董翠娜、张学敏、刘明珠、赵秀君、李红梅、魏静等

续表

时间	地点	事件	年份	主办/形式	同仁
1月31日晚7:30	天津中国大戏院	张君秋艺术生活六十周年纪念演出化妆演唱		"祝贺张君秋艺术生活60年"组委会、天津市文化局	薛亚萍、杨淑蕊、关静兰、王蓉蓉、张萍、董翠娜、张学敏、刘明珠、赵秀君、李红梅、魏静等
5月25日下午	天津戏校大礼堂	教学彩排《廉锦枫·刺蚌》	1994	天津戏校京小班	陈媛
1月19日晚	天津鹭司礼堂	《女起解》	1995	街道文化站	穆祥熙
3月19日晚	天津南开区文化馆	《春秋配》		天津南开区文化馆	贾真、殷丽华
10月16日	天津《今晚报》	刊登新闻报道《第九届文艺新人月46人获奖》		第2版	天津戏校：王艳、李国静、赵群、李宏获新人奖
2月10日晚6:00	天津电视台演播厅	津门春节戏曲晚会清唱《状元媒》	1996	天津电视台	骆玉笙、马三立、董文华、赵慧秋、李世济、李维康、耿其昌、张建国、张劲麟、李经文、孟广禄、张克、赵秀君、兰文云等
7月5～30日	日本19个城市地区	新编神话剧《杜子春传》		日本外务省文化厅驻中国大使馆、天津市艺术学校	于洋、陈娜、黄齐峰、陶欣、吕洋等
9月19日晚	天津名流茶馆	《女起解》		和平区社区文化中心	穆祥熙
12月1日晚7:30	天津中国大戏院	天津市艺术学校40年校庆汇报演出钢琴伴奏彩唱《红灯记》		天津市文化局	李凤阁、曾昭娟、赵晶、王俊鹏、胡晓楠等
2月4日上午9:00	北京劲松文化馆	"京剧大世界"京剧界名家、票友戏迷联谊会 清唱《望江亭》	1997	北京文艺台	朱家溍、刘增复、刘秀荣、张春孝、张建国、李欣、燕守平等
7月16日晚7:30	台北社教馆	青年少好风采——两岸六校青少年首度京戏联演 全本《四郎探母》		台湾皇龙文化事业股份有限公司、中国京剧艺术基金会、上海戏曲学校、天津戏曲学校、北京戏曲学校、中国戏曲学院附中、台湾复兴剧校、国光剧校	王珮瑜、凌珂 魏以刚饰演杨四郎、姜鸣燕、黄宇琳、赵群（回令）饰演铁镜公主；王艳饰演萧太后

续表

时间	地点	事件	年份	主办/形式	同仁
7月20日晚7:30	台北社教馆	青春年少好风采——两岸六校青少年首度京戏联演 折子戏《借东风》《望江亭》、《遇后》、《虹桥赠珠》		台湾皇龙文化事业股份有限公司、中国京剧艺术基金会、上海戏曲学校、天津戏曲学校、北京戏曲学校、中国戏曲学院附中、台湾复兴剧校、国光剧校	穆宇饰演诸葛亮；赵群饰演谭记儿；邓沐玮饰演包拯；张兰饰演李后；陈山萍饰演凌波仙子
7月21日晚7:30	台北社教馆	青春年少好风采——两岸六校青少年首度京戏联演 全本《秦香莲》		台湾皇龙文化事业股份有限公司、中国京剧艺术基金会、上海戏曲学校、天津戏曲学校、北京戏曲学校、中国戏曲学院附中、台湾复兴剧校、国光剧校	邓沐玮饰演包拯；赵群饰演秦香莲；王珮瑜、魏以刚饰演陈世美；凌柯饰演王延龄；杜喆饰演韩琪；穆宇饰演英哥；陆地圆饰演冬妹
12月1日晚7:30	天津中国大戏院	全本《状元媒》		天津市艺术学校京剧进修班学生专场	孙磊、魏以刚、赵华、王钦
12月2日	《天津日报》	刊登报道文章《天津艺校京剧进修班昨推出〈状元媒〉——青年张派旦角赵群表现出色》		第6版	文字记者：张浩；摄影记者：宋子明
3月6日	《中国艺术报》	刊登评论文章《雏凤清于老凤声——京剧张派新秀赵群印象》	1998	第8版"艺苑新蕾"专栏	作者：刘文中
3月25日晚7:30	天津艺术学校	京剧进修班汇报展子戏《春秋配》		天津艺术学校	王艳、赵华、吕扬等
3月28日	《天津日报》	刊登专访《喜见张派新传人——记青年京剧演员赵群》		第3版	记者：张浩
6月14日晚7:15	上海逸夫舞台	折子戏《草桥关》、《三堂会审》、《捉放曹》		上海京剧院、上海市戏曲学校	耿露、蓝天、赵群、王世民、齐宝玉、张鉴泉、王珮瑜、邓沐玮
8月16日	台湾《申报》	刊登评论文章《天津戏校学生全场于台北——赵群在台打响了名声》		第3版	记者：李能宏

续表

时间	地点	事件	年份	主办/形式	同仁
9月	天津中国大戏院	京剧进修班青年演员赈灾募演出折子戏《钟馗嫁妹》、《望江亭》、《秦琼观阵》、《霸王别姬》		天津艺术学校	王钦、窦骞、路岩、赵群、孙磊、李宏、杜喆、黄齐峰；王艳、陈希墨
9月15日	《天津工人报》	刊登评论文章《喜见张派有新人》		第2版	记者：梁文逸
12月23日晚7:30	天津中国大戏院	青年京剧进修班结业汇报出折子戏《坐宫》		天津艺术学校	王艳、李国静、吕扬、陈媛、魏以刚等
1月2日下午1:30	上海逸夫舞台	全本《秦香莲》	1999	上海京剧院	安平、范永亮、王小砖等
2月18日晚7:15	上海逸夫舞台	迎春名家名剧《锁五龙》、《坐宫》、《锯大缸》、《打严嵩》		上海京剧院	安平、范永亮、方小亚、小王佳卿、尚长荣等
5月2日下午1:30	上海逸夫舞台	天蟾京剧中心逸夫舞台开台五周年庆"五·一"大型京剧演唱会		上海京剧院	尚长荣、关怀、陈少云、夏慧华、唐元才、范永亮、方小亚、李军、胡璇、王珮瑜等
5月11日	《新民晚报》	刊登评论文章《津门青衣闯申城》		第17版	记者：陈竹
5月29日下午1:30	上海逸夫舞台	天蟾京剧中心逸夫舞台开台五周年庆演出折子戏《郭马温》、《望儿楼》、《状元媒》		上海京剧院	张善元；赵群、范永亮；孙美华；赵群、陆柏平、徐锦根、杨鸿康
5月30日下午1:30	上海逸夫舞台	天蟾京剧中心逸夫舞台开台五周年庆和演出全本《秦香莲》		上海京剧院	安平、范永亮、何澍、王小砖等
6月24日	美国《世界日报》	刊登评论文章《20岁的赵群要在上海净得一席地》		中文版	记者：龚孝雄
6月25、26日晚7:15	上海逸夫舞台	新编历史京剧《贞观盛事》首演		上海京剧院	尚长荣、关怀、孙正阳、夏慧华、陈少云、徐锦根、王小砖、萧润年等

续表

时间	地点	事件	主办/形式	同仁
7月9日	《中国演员报》	刊登评论文章《菊坛新秀张派青衣——赵群》	"谈戏说角"专栏	记者：小雄
9月7日晚7:30	天津实验剧场	全国京剧张派青年演员选拔赛决赛剧目片断《望江亭》	天津市张君秋艺术基金会	孙磊、布颖
9月22日晚7:30	上海逸夫舞台	新创现代京剧《一方净土》饰演陈娟	上海京剧院	何澍、安平、李国静、王小砖等
9月27日	《梨园周刊》	刊登评论文章《明天的朝霞》	第37期第8版"新星谱"	记者：邓宝荣
10月23日晚7:15	上海逸夫舞台	庆祝中华人民共和国成立五十周年京剧名家名票演唱会 清唱《状元媒》	上海市总工会虹口区第二工人俱乐部	李蔷华、王玉田、舒昌玉、王珮瑜、李国静、范永亮、熊明霞、耿露等
12月23日晚7:15	上海逸夫舞台	复旦大学京剧票友社汇报演出 《楚宫恨》	复旦大学工会	宋教授
2月19日	上海逸夫舞台	全本《望江亭》	上海京剧院	童大强、萧润年
3月30日晚7:30	上海大剧院	京剧名家名段大型交响演唱会 清唱《望江亭》	上海京剧院建院45周年纪念	尚长荣、李丽芳、董祥苓、张南云、李炳淑、李维康、耿其昌、陈少云、夏慧华、关栋天、史敏、唐元才、李国静等
4月9、10日晚7:30	上海逸夫舞台	京剧走向大学生——新编历史剧《贞观盛世》	上海京剧院建院45周年纪念	尚长荣、关栋天、孙正阳、夏慧华、陈少云、王小砖、徐锦根、萧润年等
4月22日下午1:30	上海逸夫舞台	《诗文会·画堂》	上海京剧院	
4月29日下午1:30	上海逸夫舞台	折子戏《状元媒》	上海京剧院旦角流派专场	童大强、杨鸿康、徐锦根
6月10日下午1:30	上海逸夫舞台	上海师范大学表演艺术学院首届京剧班毕业汇报《赵氏孤儿》饰演庄姬	上海师范大学表演艺术学院	王珮瑜、耿露、傅希如、奚鸣燕等

2000年

续表

时间	地点	事件	主办/形式	同仁
7月9日下午1:30	上海逸夫舞台	艺术家孙正阳收徒孟珂拜师专场折子戏《秋江》饰演陈妙常	上海京剧院	奚培民
7月23日下午1:30	上海逸夫舞台	全本《四郎探母》饰演萧太后	上海京剧院	王珮瑜、李国静、王小砾等
7月29日下午1:30	上海逸夫舞台	上海京剧院赴香港演出预演折子戏《状元媒·宫中》饰演柴郡主	上海京剧院	童大强、许锦根、杨鸿康
8月22日晚7:30	香港文化中心大剧场	新编历史京剧《曹操与杨修》	香港上海戏曲艺术协会	尚长荣、关怀、夏慧华、萧润年等
8月25日晚7:30	香港文化中心大剧场	折子戏《八大锤》、《诗文会》、《刘姥姥进大观园》、《赠绨袍》	香港上海戏曲艺术协会	奚中路、李达成、童大强、孙正阳；赵群；尚长荣、关怀
8月26日晚7:30	香港文化中心大剧场	折子戏《状元媒》、《鸟盆记》、《活捉三郎》、《挑滑车》	香港上海戏曲艺术协会	赵群、童大强；关怀、萧润年；方小亚、徐孟珂；奚中路、李达成
9月15日晚8:00	宁波天一阁古戏台	纪念包玉刚先生逝世九周年追思文艺晚会《秋江》	宁波市人民政府	萧润年
10月13日晚7:30	天津中国大戏院	张派专场《状元媒》、《春秋配》、《官恨》、《望江亭》、《祭塔》、《坐宫》、《龙凤呈祥·洞房》、《三娘教子》	天津市张君秋艺术基金会"纪念张君秋先生诞辰八十周年"	姜亦珊、张萍、董翠娜、赵秀君、王蓉蓉、张克、杨淑蕊、薛亚萍、张学津
10月19日下午1:30	上海逸夫舞台	张君秋先生京剧流派表演艺术展览演出折子戏《春秋配》	上海京剧院、上海师范大学表演艺术学院	童大强、孙美华
10月22日下午1:30	上海逸夫舞台	张君秋先生京剧流派表演艺术展览演出全本《秦香莲》	上海京剧院、上海师范大学表演艺术学院	薛亚萍、杨淑蕊、王蓉蓉、张萍、董翠娜、安平、范永亮等
12月8日	《解放日报》	刊登访谈文章《赵群 痴迷京剧，不给钱也要演》	A4(16)版"大众话题·海纳百川"专栏	记者：许国萍
2001				
1月7日下午1:30	北京长安大戏院	全国京剧优秀青年演员评比展演剧目片断《望江亭》	中华人民共和国文化部	王世民、孙美华

续表

时间	地点	事件	年份	主办/形式	同仁
2月1日	《中国消费者报》	刊登访谈文章《观众给我的掌声是真诚的》		第8版"文化天地"专栏	采访&摄影记者：孟菁苇
3月24日下午1:30	上海逸夫舞台	全本《状元媒》		上海京剧院梨园星光优秀青年演员系列演出——赵群专场	张学津、童大强、杨鸿康等
3月	《上海戏剧》杂志	刊登评论文章《赵群，两个1/45》		2001年第3期（总第209期）	作者：安志强
3月25日下午1:30	上海逸夫舞台	折子戏双出：昆曲《百花赠剑》、京剧《坐宫》		上海京剧院梨园星光优秀青年演员系列演出——赵群专场	赵群、黎安；赵群、关栋天
3月24日	上海《劳动报》	刊登专访《海河儿女爱浦江——记梨园新星赵群》		第5版"文化新闻"	记者：李蓓
4月6日晚7:15	杭州东坡大剧院	梨园春韵——江浙沪京剧优秀青年获奖演员巡回演出 折子戏《望江亭》		浙江省文化厅、江苏省文化厅、上海市文化广播影视管理局	盛海宁等
4月13日晚7:15	南京紫金大剧院	梨园春韵——江浙沪京剧优秀青年获奖演员巡回演出 折子戏《望江亭》		浙江省文化厅、江苏省文化厅、上海市文化广播影视管理局	盛海宁等
4月20日晚7:15	上海逸夫舞台	梨园春韵——江浙沪京剧优秀青年获奖演员巡回演出 折子戏《状元媒》		浙江省文化厅、江苏省文化厅、上海市文化广播影视管理局	童大强、徐锦根等
4月22日晚7:15	上海逸夫舞台	梨园春韵——江浙沪京剧优秀青年获奖演员巡回演出 清唱会《春秋配》		浙江省文化厅、江苏省文化厅、上海市文化广播影视管理局	李军、胡璇、安平、李国静、王珮瑜、范永亮、李洁、严阵、李为群、盛海宁、郑佳艳、姜艳等
4月20日晚7:15	上海逸夫舞台	梨园春韵——江浙沪京剧优秀青年获奖演员巡回演出 折子戏《大登殿》		浙江省文化厅、江苏省文化厅、上海市文化广播影视管理局	李军、李宗、胡璇等
5月30日晚7:30	上海市工人文化宫	"共同的家园"——2001年世环境日特别节目演出会《爱之舞·大禹治水》		中华环保世纪行（上海）组委会、上海东方电视台	梁波罗饰梁校长；赵群饰老师；小荷饰小雪；宋沉宁饰鸟妈妈；苏雪饰烙娥；孙起新饰吴刚
8月3日晚7:30	天津八一礼堂	新编历史剧《曹操与杨修》		上海京剧院万里行活动	尚长荣、何澍、夏慧华、萧润年等

续表

时间	地点	事件	年份	主办/形式	同仁
10月3、4日晚7:30	台北戏剧院	上海京剧院百人大公演 新编《贞观盛事》		上海京剧院、台湾新象文教基金会	尚长荣、关怀、夏慧华、陈少云、奚中路、徐锦根、萧润年等
10月6日下午2:30	台北戏剧院	全本《状元媒》		上海京剧院、台湾新象文教基金会	徐锦根、童大强、杨鸿康等
10月7日晚7:30	台北戏剧院	上海京剧院百人大公演 新编《曹操与杨修》		上海京剧院、台湾新象文教基金会	尚长荣、关怀、夏慧华、萧润年等
10月20日晚7:30	香港文化中心大剧场	中国传奇——上海京剧院赴香港演出《贞观盛世》饰演邦月娟		香港康乐及文化事务署	尚长荣、关怀、夏慧华、陈少云、奚中路、萧润年等
11月	《中国戏剧》杂志	刊登评论文章《赵群——引人瞩目的张派新星》		总第534期	作者：王家熙
12月1、2日	上海艺海剧院	新编现代京剧《映山红》		第三届上海国际艺术节展演剧目	史敏、范永亮、赵欢、王小砖等
12月30日晚7:30	台北中正文化中心	上海京剧院十大青年金奖访台公演 全本《四郎探母》		台湾时报娱乐股份有限公司、中正文化中心	王珮瑜、李国静、康静、王小砖（特邀）、严庆谷等
1月1日下午2:30	台北中正文化中心	上海京剧院十大青年金奖访台公演 折子戏《小上坟》、《望江亭》、《夫子惊梦》、《盗银壶》	2002	台湾时报娱乐股份有限公司、中正文化中心	项星、徐孟珂、赵群、李春、李国静、何蕾、严庆谷、齐宝玉
1月1日晚7:30	台北中正文化中心	上海京剧院十大青年金奖访台公演 全本《秦香莲》		台湾时报娱乐股份有限公司、中正文化中心	安平、王珮瑜、徐健忠、齐宝玉、徐孟珂、康静等
2月25、26日下午2:00	上海京剧院	上海市各界人士元宵晚会 清唱《状元媒》		中国人民政治协商会议上海市委员会	李长春、夏慧华、范永亮、廖昌永、魏松、董明霞、杨学进等
3月14日	复旦大学	艺术普及讲座《京剧旦角之美》		复旦大学工会	
3月25日下午1:30	上海逸夫舞台	折子戏《三娘教子》		上海京剧院	何澍、孙贺先

续表

时间	地点	事件	年份	主办/形式	同仁
4月2日	《现代家庭》杂志	刊登专访文章《京剧女孩的闪亮青春》		上海市妇女联合会	记者：曾炜
5月10、11日晚7:00	台北新舞台	首演改编京剧《记妻大劈棺》		台湾辜公亮文教基金会	李宝春、孙正阳、黄宇琳
5月26日下午1:30	上海逸夫舞台	演唱会《状元媒》、《秦香莲》、《刘兰芝》、《二进宫》		东方戏剧之星——赵群专场演出	张克、裘芸、燕守平、尤继舜等
5月27日晚7:15	上海逸夫舞台	折子戏双出：《坐宫》、《三堂会审》		东方戏剧之星——赵群专场演出	赵群、张克、赵群、蔡正仁、陈少云、杨鸿康
5月28日	《文汇报》	刊登专访文章《张派有幸显灵气——记[东方戏剧之星]张派再传弟子赵群》		第7版"文化新人谱"专栏	文字记者：张裕；图片记者：谢震霖
7月29日晚7:15	上海逸夫舞台	全国新闻界南北京剧名家名票演唱会 清唱《望江亭》		上海文化广播影视管理局	李维康、耿其昌、万国权、关栋天、翟惠生、张华山、白燕升、李佩泓、翁思再、李军、郭姜娟等
2002年8月15日晚7:15	上海逸夫舞台	京昆大师俞振飞百年诞辰纪念演出 青年版《桃花扇》		上海昆剧团、上海京剧院	张军、何澍、唐元才、李占华等
8月18日下午1:30	上海逸夫舞台	上海京剧院优秀青年演员演唱会 清唱《春秋配》		上海京剧院	史敏、胡璇、安平、李军、唐元才、赵欢、金喜全、王小砖、傅希如、高明博
9月2日晚7:00	上海广电大厦演播厅	"月圆、梨园、情缘"——2002中秋京剧世家大团圆 彩唱《龙凤呈祥》张学浩、赵群		上海卫视中心、东方电视台戏曲频道、上海京剧院	梅葆玖、胡文阁、谭元寿、谭孝曾、谭正岩、尚长荣、尚慧敏、张慧元、张帆、裘芸、裘继戎、关正明、关栋天等
9月17、18日晚8:00	成都武侯祠博物馆戏楼、成都艺术中心	中国京剧名家名段演唱会 清唱《状元媒》、《红灯记》		成都市文化局	梅葆玖、尚长荣、王梦云、关栋天、王珮瑜等

续表

时间	地点	事件	年份	主办/形式	同仁
10月3日下午 1:30	上海逸夫舞台	全本《秦香莲》		上海京剧院	唐元才、许锦根、何澍、王小砖等
10月18日晚 8:00	昆山市	《欢聚一堂》特别节目"相聚昆山——大型文艺晚会"		中央电视台国际部、昆山市委市政府	韦唯、郭富城、苏慧伦、林依轮、陈慧琳、张镜、邓沐玮、张雪岩、朱迅、王刚等
11月18日	《新闻午报》	刊登报道文章《赵群演绎张派〈霸王别姬〉》		第7版	文字记者：桂荣华；图片记者：张坦
12月6日晚7:15	上海艺海剧院	计镇华、梁谷音昆曲艺术研修班学员汇报演出剧目片断《思凡》、《痴梦》		上海昆剧团、上师大表演艺术学院	赵群（《思凡》）
12月25日晚 7:30	山东临清东方红影剧院	南北名角携手合作折子戏《战马超》、《望江亭》、《三娘教子》、助兴清唱、《将相和》		临清市人民政府	叶金援、娄中路；赵群；陈少云、李青；张学津、叶少兰（清唱）；尚长荣、张建国
12月30日晚 7:15	中南海怀仁堂	新年京剧晚会 彩唱《望江亭》（王蓉、赵群、赵秀君）		中共中央宣传部、中华人民共和国文化部、中央电视台	李维康、耿其昌、于魁智、李胜素、赵葆秀、李军、孟广禄、史敏、王珮瑜、袁慧琴、刁丽、管波等
1月	北京中央电视台演播厅	春满神州——2003年中央电视台春节戏曲晚会 彩唱《坐宫》（李军、赵群）	2003	中央电视台	谭元寿、景荣庆、马长礼、李维康、赵葆秀、李胜素、戴玉强、王蓉蓉、张萍、赵秀君等
1月28日	上海大舞台	上海市各界人士迎春联欢晚会 演唱京歌《中国，你往高处走》		中国人民政治协商会议上海市委员会	唐元才、张鸣杰、胡璇
2月2日下午 1:30	上海逸夫舞台	新年京剧演唱会		上海京剧院	李崇善、魏海敏、吴汝俊、范永亮、安平、胡璇、李国静、王珮瑜、赵欢等
2月8日下午 3:00	上海电视台演播厅	家和万事兴——群音闹元宵文艺晚会录制小品《手拉手》（赵群、黄吉）		东方电视台戏曲频道	吴君玉、蔡正仁、赵志刚、安平、王珮瑜、张军、沈昳丽、程臻、朱俭等

续表

时间	地点	事件	年份	主办/形式	同仁
3月3日	《新民晚报》	刊登专题文章《兰圃新葩 光彩夺目——记青春版〈桃花扇〉主演赵群、张军》		第8版"文化新闻"	文字记者：陈竹；图片记者：祖忠人
5月11日晚7:00	上海广播大厦演播大厅	"万众一心"上海文学艺术界抗击非典特别演出京歌《众志成城》		上海市文学艺术界联合会	唐元才，安平，胡璇，王小砖，李国静，王珮瑜等
5月22日晚7:30	上海大剧院中剧场	传统剧目系列展演之二：《詹淑娟》、《孝感天》、《白马坡·斩颜良》		上海东方电视台戏剧频道，上海大剧院艺术中心	王继珠；于万增，刘桂欣，赵群；李吾声，安平
7月27日下午1:30	上海逸夫舞台	菊坛群星荟萃——李军展演月 全本《野猪林》		上海京剧院	
9月21日晚7:30	南京文化艺术中心	中欧京剧名家演唱会 清唱《状元媒》、《秦香莲》		南京市文化局，南京市京剧团	朱世慧，王梦云，于魁智，李胜素，李海燕，杨乃彭，黄孝慈，杨燕毅，李洁，管波，周建等
11月2日下午1:30	上海逸夫舞台	全本《望江亭》		上海京剧院"菊坛群星荟萃——赵群专场展演月"	王世民，孙正阳，殷丽莉
11月9日下午1:30	上海逸夫舞台	全本《金断雷》		上海京剧院"菊坛群星荟萃——赵群专场展演月"	李春，刘佳，齐宝玉，任广平
11月23日下午1:30	上海逸夫舞台	全本《大探二》		上海京剧院"菊坛群星荟萃——赵群专场展演月"	李军，唐元才
11月28日晚7:30	东方电视台戏剧播放场	第十四届上海白玉兰戏剧表演艺术颁奖晚会 京昆歌舞《桃花扇变奏曲》		上海市文学艺术界联合会，上海文化广播影视管理局	张军，刘嘉悦
11月30日下午1:30	上海逸夫舞台	全本《西厢记》		上海京剧院"菊坛群星荟萃——赵群专场展演月"	金喜全，胡璇，刘佳
			2004		
3月21日下午1:30	上海兰心大戏院	全本《四郎探母》		上海京剧院	李军，胡璇，任惠英，李春等

续表

时间	地点	事件	年份	主办/形式	同仁
3月28日下午 1:28	上海兰心大戏院	全本《玉堂春》		上海京剧院	童航、李春、徐建忠、张鉴泉等
5月2日下午 1:30	上海兰心大戏院	全本《野猪林》		上海京剧院	李军、安平
6月6日晚7:30	加拿大	"东方妙韵枫叶情"大型文艺晚会		加拿大国际经济文化交流协会、上海华夏文化促进会	尚长荣、魏松、方亚芬、董明霞、唐俊乔、赵群、朱影、严圊等
6月13日下午 1:30	上海逸夫舞台	天蟾逸夫舞台开台十周年庆 全本《四郎探母》		上海京剧院	王珮瑜、李国静、李蓉蓉、胡璇、王蓉蓉、张克
6月16日下午 7:15	上海逸夫舞台	天蟾逸夫舞台开台十周年庆 全本《野猪林》		上海京剧院	李军、安平、萧润年、徐孟珂等
7月4日下午 1:30	上海逸夫舞台	全本《玉堂春》		上海京剧院	严庆谷、李春、齐宝玉、张鉴泉等
8月22日下午 1:30	上海逸夫舞台			上海京剧院	
10月5日晚7:30	上海兰心大戏院	兰心大戏院国庆京剧专场演出 折子戏《二进宫》		上海文华里京昆会所、兰心大戏院、东方电视台戏曲频道、江苏演艺集团	张建国、邓沐玮
10月6日晚 7:30	上海兰心大戏院	兰心大戏院国庆京剧专场演出 名家名段演唱会 清唱《状元媒》		上海文华里京昆会所、兰心大戏院、东方电视台戏曲频道、江苏演艺集团	张建国邓沐玮李洁李浩天董原严阵等
10月9~20日	温州乐清市龙港镇			上海京剧院	
11月13、14日晚 7:15	上海逸夫舞台	新编历史京剧《贞观盛事》		上海京剧院	尚长荣、关栋天、夏慧华、金熙华、范永亮、徐锦根、王小砖等
12月1日晚 8:00	上海静安体育馆	第四届中国京剧艺术节开幕式晚会 化妆彩唱		中华人民共和国文化部	尚长荣、李维康、于魁智、李胜素、赵葆秀、言兴朋、李雪梅等

续表

时间	地点	事件	年份	主办/形式	同仁
12月5日晚7:15	上海沪工人文化宫京剧场	第四届中国京剧艺术节展演剧目 古典名剧、京昆合演青年版《桃花扇》		上海昆剧团、上海京剧院	张军、李长春、何澍、吴双等
1月1日晚7:30	武汉汉口人民剧院	折子戏《坐宫》、《击鼓骂曹》	2005	王珮瑜戏剧工作室	王珮瑜
1月2日晚7:30	武汉汉口人民剧院	折子戏《武家坡》、《搜孤救孤》		王珮瑜戏剧工作室	王珮瑜
1月6日晚7:30	上海东视演播大厅	帮助印度洋海啸受灾人民重建家园赈灾晚会		上海市红十字慈善基金会	史依弘、李军等
1月18日	中央电视台演播厅	金鸡颂春——2005年春节戏曲晚会彩唱《诗文会》		中央电视台	梅葆玖、李世济、刘长瑜、孙明珠、朱世慧、叶少兰、姜亦珊、刘铮等
2月9日下午1:30	上海逸夫舞台	迎春京剧院演唱会		上海京剧院	陈少云、史依弘、李军、李国静、胡璇、何澍、熊明霞、金喜全等
2月16、17日晚7:15	上海逸夫舞台	现代京剧《沙家浜》		上海京剧院	李军、胡璇、徐建忠、杨东虎、严庆谷、齐宝玉等
2月22日晚7:30	上海政协礼堂	元宵晚会《成败萧何》、《大唐贵妃》		上海市政协	陈少云、安平；赵群
4月28日晚7:15	上海逸夫舞台	上海京剧院院庆大型演唱会		上海京剧院	汪正华、张学津、李崇善、李长春、关栋天、方小亚、史依弘、李军、王珮瑜、李国静、熊明霞等
4月29日晚7:15	上海逸夫舞台	新编历史京剧《贞观盛事》		上海京剧院	尚长荣、关栋天、夏慧华、孙正阳、陈少云、许锦根、王小砖等
5月2日下午1:30	上海逸夫舞台	优秀获奖演员经典折子戏专场《钟馗嫁妹》、《虹霓关》、《楚宫恨》、《昭君出塞》、《挑滑车》		上海京剧院	奚中路；熊明霞；金喜全；赵群、范永亮；史依弘；傅希如
5月22日晚7:30	杭州红星大剧院	现代京剧《沙家浜》		上海京剧院	李军、胡璇、徐建忠、杨东虎、严庆谷、齐宝玉等

续表

时间	地点	事件	年份	主办/形式	同仁
8月12、13日晚 7:15	上海逸夫舞台	纪念反法西斯战争胜利60周年——现代京剧《沙家浜》		上海京剧院	李军、胡璇、徐建忠、杨东虎、严庆谷、齐宝玉等
8月16日	《文汇报》	刊登专题文章《追求艺术,她有股"犟脾气"——记饰演阿庆嫂的优秀青年京剧演员赵群》		第9版	记者:张裕
9月16日晚7:30	新加坡滨海艺术中心	"艺满中秋"系列活动之一:新编历史京剧《贞观盛事》		上海京剧院	尚长荣、关栋天、夏慧华、孙正阳、陈少云、许锦根、王小砖等
10月16日晚 7:30	天津中国大戏院	合演李瑞环同志改编版张派大戏《西厢记》		天津市中华民族文化促进会、天津市文化局、天津市张君秋艺术基金会	董翠娜、赵秀君、叶少兰、康健等
10月20日晚 7:30	天津中国大戏院	大型张派专场演唱会《芦荡火种》选段		天津市中华民族文化促进会、天津市文化局、天津市张君秋艺术基金会	薛亚萍、吴吟秋、杨淑蕊、张学敏、王蓉蓉、董翠娜、张萍、赵秀君、姜亦珊、万晓慧、张笠媛、王润菁、刘铮等
10月23日下午 1:30	上海逸夫舞台	《卧虎沟》、全本《望江亭》		上海京剧院	陈麟;赵群、严庆谷、李春等
1月	《炫色》杂志	刊登采访报道《惊艳传统 红顶新年》	2006	2006年第1期(总第16期)	
1月2日晚7:35	北京长安大戏院	合演全本《四郎探母》		中国戏曲学院、中央电视台中剧院栏目	李维康、张慧芳、张建峰、贾劲松、杜镇杰、耿其昌等
1月15日晚7:15	上海逸夫舞台	纪念周信芳大师诞辰111周年庆祝暨裴永杰拜师周少麟收徒活动		吉林省京剧院、上海京剧院	周少麟、裴永杰、陈少云、穆晓炯、萧润增、李炳淑、康静、崔玥等
7月15日下午 1:30	上海逸夫舞台	上海青年京昆剧团成立演出彩唱《状元媒》		上海戏剧学院戏曲舞蹈分院	高红梅、董洪松、隋晓庆、杨扬、杨淼、胡静、田慧、陈圣杰等
7月23日下午 1:30	上海逸夫舞台	全本《玉堂春》"嫖院、起解、会审、监会、团圆"		上海京剧院	李春、严庆谷、金锡华、徐建忠、张鉴泉等

续表

时间	地点	事件	年份	主办/形式	同仁
7月29日下午 1:30	上海逸夫舞台	全本《珠帘寨》		上海京剧院	李军、徐建忠、严庆谷、任广平等
7月30日上午 9:00	上海图书馆报告厅	主讲《漫谈京剧青衣艺术》		上海图书馆公益讲座"东方文化大讲堂"	
7月30日下午 1:30	上海逸夫舞台	全本《秦香莲》		上海京剧院	陈少云、李军、唐元才、胡璇、傅希如等
8月1、2日晚 7:30	上海松江大学城	现代京剧《沙家浜》		上海京剧院	李军、胡璇、徐建忠、杨东虎、严庆谷、齐宝玉等
9月21日晚7:30	天津中华戏院	中华戏院落成演出 折子戏《金刀记》、《望江亭》、《清风亭》、《恶虎村》		天津中华戏院	严庆谷、杨东虎
11月10日晚 7:00	台北新舞台	改编骨子老戏《一棒雪》		辜公亮文教基金会秋季公演"千古官场不如戏——李宝春新老戏"	李宝春、孙正阳、杨燕毅、李佑轩、张雪虹等
11月11日晚 7:00	台北新舞台	改编骨子老戏《试妻大劈棺》		辜公亮文教基金会秋季公演"千古官场不如戏——李宝春新老戏"	李宝春、孙正阳、黄宇琳等
11月10日下午 2:00	台北新舞台	改编骨子老戏《孙安进京》		辜公亮文教基金会秋季公演"千古官场不如戏——李宝春新老戏"	李宝春、孙正阳、杨燕毅、常贵祥、赵扬强等
12月14日晚 7:30	北京长安大戏院	改编骨子老戏《一棒雪》		辜公亮文教基金会"李宝春新老戏"	李宝春、孙正阳、杨燕毅、李佑轩、张雪虹等
12月15日晚 7:30	北京长安大戏院	改编骨子老戏《试妻大劈棺》		辜公亮文教基金会"李宝春新老戏"	李宝春、孙正阳、黄宇琳等
12月16日晚 7:30	北京长安大戏院	改编骨子老戏《孙安进京》		辜公亮文教基金会"李宝春新老戏"	李宝春、孙正阳、杨燕毅、常贵祥、赵扬强等
12月18日晚 7:30	霸州市李少春大剧院	霸州月月唱大戏——元旦倾情奉献《试妻大劈棺》		中共霸州市委宣传部	李宝春、孙正阳、黄宇琳等

续表

时间	地点	事件	年份	主办/形式	同仁
12月19日晚7:30	霸州市李少春大剧院	霸州月月唱大戏——元旦倾情奉献《孙安进京》		中共霸州市委宣传部	李宝春、孙正阳、杨燕毅、常贵祥、赵扬强等
12月25日	《文汇报》	刊登专题文章《突破行当 挑战自我——记上海京剧院优秀张派青衣赵群》		第9版"文化新闻"	记者：张裕
12月26日	《新民晚报》	刊登专题文章《从"被迫"参与到主动"创新"——记上海京剧院青年演员赵群》		A2-4版"文娱新闻"	记者：王剑虹
1月8、9日晚7:30	张家港	现代京剧《沙家浜》	2007	上海京剧院	李军、胡璇、徐建忠、杨东虎、严庆谷、齐宝玉等
1月13日下午1:30	上海逸夫舞台	双休日日场 全本《望江亭》		上海京剧院	李春、严庆谷等
1月19日晚7:15	上海逸夫舞台	"天蟾星期五" 全本《伍子胥》		上海京剧院	汪正华、李军、唐元才等
2月8日	上海	市领导春节六路慰问演出		上海市人民政府	
2月21日晚7:15	上海逸夫舞台	"菊坛群星大会串" 首场 全本《龙凤呈祥》		上海京剧院	李军、陈少云、王珮瑜、傅希如、李国静、金喜全、唐元才、王小砖等
2月22日晚7:15	上海逸夫舞台	"菊坛群星大会串" 全本《四郎探母》		上海京剧院	王珮瑜、李军、李国静、史依弘、金喜全、胡静等
2月27日晚7:15	上海逸夫舞台	"菊坛群星大会串" 折子戏《三岔口》、《诗文会》、《将相和》		上海京剧院	严庆谷、张帆；赵群、李春、史依弘；李军、唐元才
3月30日晚7:15	上海逸夫舞台	"天蟾星期五" 全本《状元媒》		上海京剧院	齐宝玉、李春、徐建忠、傅希如、杨东虎等
4月2日晚7:30	北京民族文化宫大剧场	百花芬芳——第四届中国戏曲学院优秀青年演员研究生班演唱会 清唱《蝶恋花》		中国文学艺术界联合会	王平、安平、陈淑芳、倪茂才、张艳玲、康静、朱福、谭正岩、李阳鸣、黄丽珠、高彤、吕洋、包飞等

续表

时间	地点	事件	年份	主办/形式	同仁
4月20日晚7:15	上海逸夫舞台	高一鸣作品演唱会《龙江颂·听惊涛》		上海京剧院	尚长荣、李炳淑、杨春霞、胡炳旭等
4月27日晚7:15	上海逸夫舞台	"天蟾星期五"《僧家庄》《法门寺》		上海京剧院	吕琳、阎润蕾、尚长荣、李军、赵群、严庆谷、任广平
5月18日晚7:15	上海逸夫舞台	"天蟾星期五"全本《秦香莲》		上海京剧院	唐元才、何澍、徐建忠、胡璇等
5月19日下午1:30	上海逸夫舞台	双休日日场《击鼓骂曹》、《春秋配》、《宋江题诗》		上海京剧院	李军、任广平；赵群、李春、胡璇；李军、严庆谷
6月9日下午1:30	上海逸夫舞台	双休日日场 全本《王宝钏》		上海京剧院	隋晓庆、张鉴泉、齐宝玉、颜海英、李军
6月9日晚6:30	上海世贸皇家艾美酒店	上海市侨商会第二届理事、监事就职庆典 现代京剧《沙家浜·智斗》		上海市侨商会	李军、杨东虎
6月24、25日晚7:30	江苏如皋大剧院	全本《秦香莲》		上海京剧院	唐元才、何澍、徐建忠、齐宝玉、胡璇等
7月3日晚7:30	江苏如皋大剧院	《竹林记》《望江亭》《赤桑镇》《空城计》		上海京剧院	吕琳；赵群；唐元才、胡璇；李军
7月19日下午1:30	龙柏剧场	《武家坡》一折		上海京剧院	徐建忠
7月21日晚7:35	上海逸夫舞台	空中剧院现场直播 全本《四进士》 饰演杨素贞		上海京剧院	陈少云、张达发、李军、龚苏萍、金喜全、齐宝玉等
7月27日晚7:15	上海逸夫舞台	庆祝八一建军节 现代京剧《沙家浜》饰阿庆嫂		上海京剧院	李军、胡璇、徐建忠、杨东虎、严庆谷、齐宝玉等
8月17日晚7:15	上海逸夫舞台	新编神话剧《宝莲灯》		上海京剧院、中国戏曲学院	凌珂、任广平等
9月23日晚7:30	丹东剧场	常东京剧专场全本《野猪林》饰林娘子		辽宁省京剧院	常东、安平等

续表

时间	地点	事件	年份	主办/形式	同仁
9月24日晚7:30	北京长安大戏院	第四届优秀青年演员研究生班毕业汇报演出 折子戏《坐宫》		中国戏曲学院	倪茂才
9月25日晚7:30	北京长安大戏院	第四届优秀青年演员研究生班毕业汇报演唱 清唱《蝶恋花》、《状元媒》		中国戏曲学院	倪茂才、王平、谭正岩、张虹、黄丽珠、唐禾香、姜亦珊、张馨月、朱福、包飞等
10月2日晚7:15	上海逸夫舞台	中国京剧优秀演员研究生班十周年汇报演出全本《红鬃烈马》		中国戏曲学院、中央电视台戏曲频道	王艳、李海燕、周利、李佩泓等
10月3日晚7:15	上海逸夫舞台	"迎国庆回归京昆合演 重现经典"——京昆经典名段演唱会		上海京昆艺术中心	尚长荣、李炳淑、陈少云、李军、史依弘、张军等
10月4日晚7:15	上海逸夫舞台	中国京剧优秀演员研究生班十周年汇报演出全本《珠帘寨》		中国戏曲学院、中央电视台戏曲频道	李军、王珮瑜、金喜全、倪茂才、严庆谷等
10月6日晚7:15	上海逸夫舞台	"迎国庆庆回归京昆合演 重现经典"京昆合演《白蛇传》（杨春霞、赵群、史依弘饰演白素贞）		上海京昆艺术中心	杨春霞、史依弘、蔡正仁、张军、金喜全、刘佳等
10月13日晚7:30	常州溧阳影剧院	"李宝春新老戏"江南地区巡演 折子戏《望江亭》		辜公亮文教基金会 台北新剧团	赵扬强、李璟妮
10月16日晚7:30	杭州红星剧院	"李宝春新老戏"江南地区巡演 折子戏《望江亭》		辜公亮文教基金会 台北新剧团	赵扬强、李璟妮
10月19日晚7:30	宁波逸夫剧院	"李宝春新老戏"江南地区巡演《试妻大劈棺》		辜公亮文教基金会 台北新剧团	李宝春、孙正阳、黄宇琳等
10月23日晚7:15	上海逸夫舞台	第九届上海国际艺术节参演剧目《试妻大劈棺》		上海国际艺术节组委会、辜公亮文教基金会	李宝春、孙正阳、黄宇琳等
11月	台湾《中外杂志》	刊登专题报道《张派优秀旦角赵群异军突起》		11月号（第82卷第5期）	作者：李能宏

续表

时间	地点	事件	年份	主办/形式	同仁
12月22日下午 2:00	上海东郊宾馆	京剧联谊会 清唱《状元媒》		上海京剧院	尚长荣、夏慧华、李蔷华、童祥苓、张南云、汪正华、李炳淑、徐锦根、刘少军、刘佳等
12月26日晚 7:15	上海逸夫舞台	"海上戏曲花似锦"——上海戏曲大院团迎新展演 京剧专场《闹天宫》《坐宫》、《挑滑车》、《二进宫》		上海京剧院	严庆谷；王珮瑜、赵群；娄中路；李军、史依弘、唐元才
12月31日	上海玉佛禅寺	2008年社会各界迎新慈善晚会 彩唱《坐宫》		上海市慈善基金会、上海市精神文明办、上海玉佛禅寺等	王珮瑜
1月	北京中央电视台演播厅	2008年中央电视台春节戏曲晚会 彩唱《坐宫》	2008	中央电视台戏曲频道	尚长荣、李维康、赵葆秀、王艳、吕扬、李国静、周利、唐禾香等
1月16日下午 2:00	上海市青松城多功能厅	2008年上海市机关事业单位退休干部新春联谊会 彩唱《沙家浜·智斗》		上海市人事局	庄顺海、杨东虎
1月23日晚7:30	中国戏曲学院大剧场	中国京剧优秀演员研究生班十周年汇报演出 "盛世梨园 源远流长"旦角流派联唱《诗文会》		北京市委宣传部、北京市教育委员会	李静文、黄齐峰、王平、谭正岩、倪茂才、裴咏杰、张馨月、吕洋、张艳玲、黄丽珠、熊明霞等
2月2日	上海	市领导春节六路慰问演出《智取威虎山》、《杜鹃山》、《咏梅》		上海市人民政府	李军、王珮瑜、李国静
2月10日下午 1:30	上海逸夫舞台	"三代同堂贺新春 新星名家齐登台"清唱会		上海京剧院	尚长荣、李炳淑、陈少云、史依弘、李军、唐元才、安平、胡璇、李国静、杨楠、刘少军等
3月14日晚7:15	上海逸夫舞台	上海京昆艺术中心成立一周年纪念演出《百花赠剑》、《锁五龙》、《大登殿》		上海京昆艺术中心	赵群、张军、夏慧华、李军、李国静、熊明霞、王小砖
3月14日晚7:15	上海逸夫舞台	上海京昆艺术中心成立一周年纪念演唱会		上海京昆艺术中心	尚长荣、李炳淑、夏慧华、陈少云、史依弘、李军、唐元才、安平、胡璇、李国静、隋晓庆等

续表

时间	地点	事件	年份	主办/形式	同仁
3月21日晚7:15	上海大剧院中剧场	"粉墨嘉年华"——群雅希韵 赵群、傅希如京剧专场		中共上海市委宣传部	赵群清唱，《贵妃醉酒》傅希如清唱，《挑滑车》唐元才、王小砖等
3月	《上海电视》杂志	刊登专题评论《粉墨佳年 不醉不要休》		2008年第13期（总939期）	文字记者：吴翔；摄影记者：施政
3月28日晚上7:15	上海东方艺术中心	名家名剧展演月——新编历史京剧《贞观盛事》		上海京剧院	尚长荣、关栋天、夏慧华、陈少云、金锡华、许锦根、王小砖
4月8日晚6:00	华东理工大学奉贤校区	京剧普及讲座《旦角美的艺术》		华东理工大学	
4月15日下午2:00	上海电视台演播厅	群星大反串特别节目——评弹·丽调《情探》		《戏剧大舞台》栏目	傅希如、邢娜、沈昳丽、高博文等
5月3日	黑龙江省京剧剧场	情系黑龙江京剧演唱会 清唱《状元媒》、《红灯记》		黑龙江省京剧院、中国戏曲学院优秀青年演员研究生班	张欢、蒋兰兰、姜亦珊、马永臣、黄丽珠、唐禾香、孙惠珠、扬少鹏、倪茂才、邢美珠等
5月24日晚7:30	台北新舞台	大型京剧史诗《孙膑与庞涓》		华公冕文教基金会春季公演 "千古一官场总是戏"	李宝春、杨燕毅、黄宇琳、常贵祥、赵扬强等
7月5日晚7:30	香港文化中心大剧院	重现经典 现代京剧《红灯记》选场、《沙家浜》选场		上海京剧院	何澍、史依弘、胡璇、李军、赵群、胡静、严庆谷
7月12日晚7:15	上海逸夫舞台	"菊坛名角，走马换将" 全本《赵氏孤儿》		上海京剧院、福建省京剧院	田磊、黄嵩、张晶、高明博等
7月19日下午1:30	北京湖广会馆	《百花赠剑》		元音戏曲艺术有限公司	邵峥
7月20日下午1:30	北京湖广会馆	《贵妃醉酒》		元音戏曲艺术有限公司	刘明喆
8月30日下午1:30	上海逸夫舞台	全本《红鬃烈马》		上海京剧院	隋晓庆、张鉴泉、孙伟、葛香汝、蓝天、田慧、李军、史依弘、胡璇等

续表

时间	地点	事件	年份	主办/形式	同仁
9月11日晚8:30	萨拉格萨世博园会议中心	"城市让生活更美好"中国2010年上海世博会推介间庆贺演出彩唱《大唐贵妃》		中国上海2010年世博会组委会	范竞马、张军、沈昳丽、蔡勇、赵文怡等
2008年10月2日下午1:30	上海逸夫舞台	迎国庆折子戏专场《春秋亭》、《锁五龙》、《诗文会》、《麒麟阁》		上海京剧院	隋晓庆;唐元才;赵群;奚中路
10月3日下午1:30	上海逸夫舞台	迎国庆——全本《红鬃烈马》"彩楼配~大登殿"		上海京剧院	高红梅、赵欢、许锦根、傅希如、郭睿月、王珮瑜、范永亮、李国静、查思娜、王小砖等
11月8日下午1:30	北京湖广会馆	《百花赠剑》、《贵妃醉酒》、《状元媒》		元音戏曲艺术有限公司	李宝春、董洪松、黄宇琳、樊光耀、常贵祥等
12月12、13、14日晚7:30	台北新舞台	大型移植新编京剧《弄臣》	2009	辜公亮文教基金会、台北新剧团	赵群、齐宝玉、李春、胡璇、严庆谷、金喜全、熊明霞;李军、李春
1月8日晚7:15	北京国家大剧院	国家大剧院2009年新春演出季折子戏《状元媒》、《钓金龟》、《吕布与貂蝉》、《沙桥饯别》		上海京剧院	孟广禄、王立军、傅希如、安平、社喆、张馨月、金喜全、杨少鹏等
1月16日晚7:30	北京长安大戏院	"戏迷家庭"封箱录制演出反串评剧		中央电视台戏曲频道、中国戏曲学院	叶锐、傅希如、陈强斌
2月7日晚8:00	新加坡滨海艺海中心	戏曲动画音乐会清唱《春闺梦》、《贵妃醉酒》		新加坡华乐团、华艺节系列活动	万晓慧、赵秀君、张建国、凌柯、石晓亮等
4月7日晚7:30	天津中华戏院	李瑞环改编剧目汇演全本《韩玉娘》		中共天津市委宣传部、天津市文化局、天津市中华民族文化促进会	史依弘、安平、李军、王珮瑜、李国静、傅希如、蓝天、田慧、赵欢等
2月15日下午1:30	上海逸夫舞台	"虎跃龙腾"——上海京剧院迎新演唱会	2010	上海京剧院	

续表

时间	地点	事件	年份	主办/形式	同仁
3月8、9、10日晚7:30	上海戏剧学院黑匣子剧场	赵群艺术硕士导演学习毕业作品汇报《朱丽小姐》		上海戏剧学院、上海京剧院	孙惠柱、费春芳、徐佳丽、傅希如、肖健、齐欢、何群、林佳等
3月30日晚7:15	上海逸夫舞台	青眼于蓝——上海京剧院优秀演员演出季全本《野猪林》		上海京剧院	傅希如、杨东虎
5月8日晚7:15	霸州李少春大剧院	《两将军》、《游龙戏凤》、《武家坡》、《贵妃醉酒》		霸州市文化局	刘魁魁、李阳鸣、张云、傅希如、马佳；赵群
5月20日晚7:30	江苏常熟虞山大戏院	第二届江南文化节、首届"沙家浜戏剧奖"剧目剧展演周 现代京剧《沙家浜》		上海京剧院	李军、徐建忠、杨东虎、胡璇、严庆谷、齐宝玉等
5月22日晚7:15	上海音乐厅	庆世博·现代京剧交响音乐会		上海京剧院	尚长荣、李炳淑、史依弘、李军、李国静、王珮瑜、胡璇、熊明霞、毕玺玺等
10月9日晚7:30	天津中华戏院	纪念京剧大师张君秋诞辰九十周年庆祝演出《金断雷》		全国政协委员会昆室、张君秋艺术基金会	钱瑜婷、王凯、刘梦姣等
11月22日晚7:30	上海大剧院	管弦·画意——交响动画音乐会《春闺梦》、《白蛇传》		大众交通股份有限公司、上海音乐学院、上海大剧院、上海交响乐团	杨洋、季云峰等
12月25日晚7:15	上海大剧院	京津沪京剧流派对口交流演唱会		文化部、全国政协京昆室、京津沪人大、政协	李胜素、王艳、史依弘、王蓉蓉、赵秀君、于魁智、张建国、李军、陈俊杰、孟广禄、安平等
3月12日下午1:30	上海逸夫舞台	全本《金断雷》	2011	上海戏剧学院	王凯、刘梦姣、郭文华、钱瑜婷等
5月20~22日	北京建银大厦会议室	京表演理论体系构建——第四届京剧学国际学术研讨会		中国戏曲学院	王蒙、仲呈祥、傅谨、魏莉莎、华生、翁思再、王馗、张伟品、张一帆等
7月2日晚8:00	波兰	京剧《朱丽小姐》		波兰国际艺术院校艺术节组委会	田琳、秦浩、于博文

续表

时间	地点	事件	年份	主办/形式	同仁
7月17日下午1:30	上海逸夫舞台	纪念京昆大师俞振飞先生诞辰一百零九周年系列演出 折子戏《望江亭》		上海市文联、上海戏剧学院、上海京昆艺术中心	戴国良、郭文华
7月23、24日	北京商务会馆	庆祝建党九十周年革命历史题材戏曲创作即京剧《长征组歌》学术研讨会		中国戏曲学院	周龙、王绍军、吴乾浩、朱恒夫、谢振强、赵景勃、贯永等
8月1、2日晚7:30	北京风尚剧场	全国戏剧奖·小剧场优秀戏剧展演 新编现代戏《马路声碎》		中国戏剧文学学会	郑爽、石晓珺、王晓晨、程诗文等
9月25日(晚)、26日(下午)	上海戏剧学院新空间	第六届国际小剧场戏剧展演 戏曲系列剧《孔门弟子》		上海戏剧学院	王立军、朱玉峰、秦浩、徐佳丽、高挺、王建帅等
9月10日晚7:15	上海逸夫舞台	"桃李门墙"童强老师教学成果展演 全本《四郎探母》		上海戏剧学院戏曲学院	王珮瑜、王立军
9月10日晚7:15	上海逸夫舞台	"桃李门墙"童强老师教学成果展演《四郎探母》		上海戏剧学院戏曲学院	王立军、傅希如、蓝天等饰演四郎；赵群、石晓珺公主
9月20日	厦门艺术剧院	国际戏剧协会第33届世界代表大会《孔门弟子》		国际戏剧协会、中国戏剧家协会、厦门市人民政府、福建省文化厅	王立军、朱玉峰、秦浩、李诗娴等
10月18日、23日、25、26日	美国布朗大学黑匣子剧场、罗德岛剑桥公学剧场、纽约医院会议厅	新编系列小戏《孔门弟子》饰演田姬		上海戏剧学院	王立军、朱玉峰、秦浩、李诗娴等
1月18日晚7:15	上海大剧院	2012年上海春节京剧晚会 彩唱《坐宫》(赵群、杜甫)	2012	中共上海市委办公厅、中共上海市委宣传部	尚长荣、杨春霞、李炳淑、冯志孝、于魁智、李蓉素、王蓉蓉、杜镇杰、董圆圆、袁慧琴、李军、安平、傅希如、赵欢等
2月9日下午2:00	伊朗德黑兰三格拉芝剧场	第30届伊朗国际戏剧艺术节 移植新编京剧《朱丽小姐》担任导演		伊朗国际戏剧艺术节组委会	刘璐、秦浩、于博文

续表

时间	地点	事件	主办／形式	同仁
2月27日晚7:30	香港大会堂音乐厅	纪念上海青年京昆剧团赴港50周年庆祝 全本《白蛇传》	上海戏剧学院京昆剧团	张莉、张娜、钱瑜婷、付佳、赵群（祭塔）
4月26日晚7:15	上海大剧院	"上戏有戏"系列活动 全本《野猪林》饰演林娘子	上海戏剧学院	王立军、杨赤、石晓亮、萧润年等
4月20、21日晚7:15	上海逸夫舞台	京剧专业中青年教师高级进修班汇报演出《赵氏孤儿》	中国京剧艺术基金会、上海戏剧学院戏曲学院	贾劲松、李默、于翔等
5月6日晚7:30	湖北武汉剧院	王梦云、陈幼玲京剧教学成果展演《大登殿》饰演王宝钏	湖北省京剧院	朱世慧、王梦云、王珮瑜、陈玉玲等
5月25日晚7:15	北京梅兰芳大剧院	"挚越后梅兰芳时代"《打焦赞》《望江亭》、《游龙戏凤》	北京邦禾元音戏剧文化传播公司	刘魁魁、潘月娇、赵群、姬鹏、赵华、马佳
5月29日晚7:15	上海逸夫舞台	"萧声雅韵人生有情"萧雅文化艺术有限公司成立十周年 现代京剧《沙家浜》	萧雅文化艺术有限公司	萧雅饰演胡传魁；赵群饰演阿庆嫂；关栋天饰演刁德一
6月13、14日	意大利米兰Piccolo剧院	新编系列小戏《孔门弟子》饰演田姬	米兰国立大学孔子学院	王立军、朱玉峰、秦浩、李诗娴等
6月18日	保加利亚	新编系列小戏《孔门弟子》饰演田姬	保加利亚国立戏剧学院	王立军、朱玉峰、秦浩、李诗娴等
7月5日下午7:00	英国伦敦	移植新编京剧《朱丽小姐》饰朱丽小姐	上海戏剧学院	秦浩、于博文
7月8日	爱尔兰都柏林	移植新编京剧《朱丽小姐》饰朱丽小姐	上海戏剧学院	秦浩、于博文
9月6日晚7:30	杭州红星大剧院	上戏有戏[杭州行]师生合演 全本《白蛇传》(京昆分场)	上海戏剧学院、杭州红星文化大厦有限公司	张莉、张娜、钱瑜婷、赵群（断桥）
9月14日晚7:30	上戏新空间剧场	新编系列小戏《孔门弟子》饰演田姬	上海戏剧学院	王立军、朱玉峰、秦浩、李诗娴等

续表

时间	地点	事件	年份	主办/形式	同仁
10月1日晚7:30	香港大会堂	庆祝中国京剧艺术基金会成立20周年折子戏《打焦赞》、《坐宫》、《失子惊疯》、《望儿楼》、《野猪林》		中国京剧艺术基金会、上海戏剧学院、香港联艺机构有限公司	杨亚男;汪卓;杨舒雯;赵群;牟元笛、潘洁华;兰文云;王立军;朱王峰
10月2日晚7:30	香港大会堂	庆祝中国京剧艺术基金会成立20周年折子戏《大破铜网镇》《武家坡》《昔家庄》、《将相和》(清唱)、《贩马记·写状》		中国京剧艺术基金会、上海戏剧学院、香港联艺机构有限公司	章嵩、季永鑫;杨舒雯;赵群;杨亚男;尚长荣;王立军;顾铁华、邓宛霞
10月12、16、18日	瑞典卡尔斯克鲁那,维苑舍、卡尔马	移植新编京剧《朱丽小姐》饰演朱丽小姐		瑞典东南戏剧机构Regionteatern	严庆谷、郑妤
10月20、21日	意大利米兰Piccolo剧院	移植新编京剧《朱丽小姐》饰演朱丽小姐		米兰 Piccolo 剧院	严庆谷、郑妤
11月2、3日下午2:00	韩国首尔韩国国立艺术大学戏剧学院	移植新编京剧《朱丽小姐》饰演朱丽小姐		韩国国立艺术大学戏剧学院	严庆谷、郑妤
11月12日晚7:30	福州凤凰大剧院	上海京昆剧团「青春风系列巡演」福建行全本《红鬃烈马》		上海戏剧学院戏曲学院、福建省京剧院	王立军、孙劲梅、赵群、张萌等
11月13、14日	上海戏剧学院佛西楼	首届中国木偶皮影艺术人才培养研讨会		中国木偶皮影艺术学会、上海戏剧学院、国际木联中国中心	郭宇、田蔓莎、韩生、赵根楼、世雄、王景贤、叶明生、郭红军、张伟品等
12月3日晚7:15	上戏端均剧场	新编小剧场京剧《红楼铁梦》饰演王熙凤		上海戏剧学院戏曲学院	郑暧、潘洁华、肖遥等
12月3、4日	上海戏剧学院佛西楼	"当代戏曲导演人才培养研究"既戏曲导演专业成立十周年教学研讨会		上海戏剧学院、中国戏曲导演学会	郭宇、黄昌永、韩生、沈斌、乔慧斌、宋捷、张仲年、李建平、付小萍、万红等
12月14日晚7:00	中国戏曲学院大剧场	首届中国戏曲表演式创编大赛颁奖晚会 戏曲程式小品《女乒决赛》		中国戏曲学院	郑妤、毕艺琳

续表

时间	地点	事件	年份	主办/形式	同仁
2月8日晚7:30	上海西郊宾馆	上海迎春戏曲晚会 彩唱《坐宫》（赵群、傅希如）	2013	上海京剧院	张静娴、方亚芬、杨学进、周建华、尚长荣、夏慧华、赵欢等
2月11日下午1:30	上海逸夫舞台	全本《四郎探母》饰演铁镜公主		上海京剧院	傅希如、隋晓庆、胡璇等
2月14日晚7:30	丹麦哥本哈根丹麦国家电视台音乐厅	"文化中国 四海同春"新春访欧文化传播艺术团大型演出[丹麦]		国家侨务办公室、上海市侨务办公室	茅善玉、马晓晖、迟黎明、吴睿睿、莫雨婷等
2月17日晚8:00	华沙科学文化宫国会大厅	"文化中国 四海同春"新春访欧文化传播艺术团大型演出[波兰]		国家侨务办公室、上海市侨务办公室	茅善玉、马晓晖、迟黎明、吴睿睿、莫雨婷等
2月22日晚8:00	布拉格会议中心	"文化中国 四海同春"新春访欧文化传播艺术团大型演出[捷克]		国家侨务办公室、上海市侨务办公室	茅善玉、马晓晖、迟黎明、吴睿睿、莫雨婷等
2013年2月25日晚8:00	维也纳雷姆特剧院	"文化中国 四海同春"新春访欧文化传播艺术团大型演出[奥地利]		国家侨务办公室、上海市侨务办公室	茅善玉、马晓晖、迟黎明、吴睿睿、莫雨婷等
5月13日晚7:15	上海逸夫舞台	现代京剧《沙家浜》饰演阿庆嫂		上海京剧院	李军、胡璇、杨东虎、徐建忠、严庆谷、齐宝玉等
6月16日下午1:30	上戏剧院	"春日景和"戏音专业毕业生音乐会 清唱《蝶恋花》		上海戏剧学院戏曲学院、田蔓莎创新艺术工作室	朱晓佳、齐欢、何群、伍洋等
9月7日下午2:00	越南胡志明市	2013年亚太局国际戏剧院校艺术节 主持《中国京剧艺术》表演工作坊		联合国教科文组织国际剧协戏剧院校亚太局	孙惠柱、严庆谷、徐佳丽、郑娇
9月7日晚7:00	越南胡志明市	2013年亚太局国际戏剧院校艺术节《朱丽小姐》		联合国教科文组织国际剧协戏剧院校亚太局	严庆谷、郑娇
9月19日~10月3日	墨尔本新金山中文学校	2013中华文化大乐园墨尔本京剧培训"京剧艺术""跟我学"课程		中国国务院侨务办公室、上海市人民政府侨务办公室、澳大利亚墨尔本新金山中文学校	沈丽芬、程峰、刘春燕、李建文、杨书虎等

续表

时间	地点	事件	年份	主办/形式		同仁
11月6日晚6:00	上戏台剧场	京昆经典剧目教室示范展演 昆曲《贩马记·写状》饰演季佳枝		上海戏剧学院戏曲学院	王凯	
11月9日晚7:00	常州凤凰谷剧场	昆曲《贩马记·写状》饰演季佳枝		上海戏剧学院戏曲学院、王立军戏曲传承工作室	王凯	
12月9日晚7:15	深圳保利剧院	第86期艺术讲堂——《孔门弟子》及京剧知识入门公益讲座		深圳市南山区文化馆	孙惠柱	
12月17日晚7:15	上戏剧院	昆曲《贩马记·写状》饰演季佳枝		上海戏剧学院戏曲学院、王立军戏曲传承工作室	王凯	
12月29日上午10:00	天津青年京剧团小剧场	京剧张派优秀教师奖金会 优秀教师奖		天津中华民族文化促进会、张君秋艺术基金会	薛亚萍、蔡英莲、李蔷秋、王婉华、张学敏、王蓉蓉、张笠媛、常叶青等	
			2014			
1月8日晚7:00	上海戏剧学院新空间	上海戏剧学院冬季学院 演出《朱丽小姐》		上海戏剧学院联合美国布朗大学、哥伦比亚大学、杜克大学、纽约大学、耶鲁大学	赵群、严庆谷、郑娇	
1月18日晚7:15	上海大剧院	2014上海新春京剧晚会 彩唱《望江亭》		首都京胡艺术研究会	尚长荣、李维康、耿其昌、赵荣琛、马小曼、李炳淑、陈少云、迟小秋、史依弘、王珮瑜、熊明霞、李军、傅希如等	
1月25日下午1:30	上海逸夫舞台	"余脉相传"封箱戏 全本《红鬃烈马》饰演王宝钏（武家坡）		上海京剧院、王珮瑜戏剧艺术工作室	王珮瑜、史依弘、赵欢、陈少云、傅希如、王维佳等	
1月27日下午2:00	上海电视台演播厅	元宵戏曲晚会录像 化妆代表演唱 评弹·丽调《情探》		《戏剧大舞台》栏目	高博文琵琶伴奏	
2月22日下午2:00	上海电视台演播厅	戏曲名家大反串 彩唱沪剧《半把剪刀》		《百姓戏台》栏目	沈昳丽、严庆谷、傅希如、蓝天等	
7月6日下午1:30	上海逸夫舞台	青春之路——赵群京剧专场演出《状元媒》、《三堂会审》，新编京剧《团圆梦》		上海戏剧学院	王立军、王珮瑜、王苏、王世民、王凯等	

续表

时间	地点	事件	年份	主办/形式	同仁
7月7日	上海戏剧学院佛西楼	"张派艺术在当代的思考"研讨会		上海戏剧学院	宋研、郭宇、厉震林、沈伟民、龚和德、安志强、单跃进、罗怀臻、翁思再、王馗、柴俊为、张伟品、张文军、张一帆等
7月7日晚7:15	上海上戏剧院	新版《朱丽小姐》		上海戏剧学院	赵群、严庆谷、郑娇
9月7日晚8:00	云南艺术大学	跨文化戏剧展演周 移植新编京剧《朱丽小姐》饰演朱丽		云南艺术大学	严庆谷、郑娇
9月8日上午8:30	云南艺术大学	跨文化戏剧展演周暨学术研讨会发言《我演朱丽小姐的感受》		云南艺术大学	孙惠柱、傅瑾、刘明厚、冉常建、朱福magn等
9月27日下午2:00	上海东方艺术中心	"我陪长辈看经典"——重阳感恩季演出《四郎探母》		中国银联	李军、苏上仪、王维佳、何婷等
10月24日晚上7:00	上海云渡艺品	京剧讲座《旦之美》(赵群、牟元笛)		云渡艺品	韩宜珈、尹俊等
11月5日晚7:00	上戏白宫剧场	移植京剧《班昭·离别》饰演班昭		上海戏剧学院戏曲学院、张派艺术研究工作室	傅希如、范以程、郑娇
11月16、17日晚8:00	兰州黄河剧院	庆祝甘肃省京剧院建院65周年即西北五省(区)京剧艺术院团联盟成立 清唱《望江亭》		甘肃省演艺集团、甘肃省京剧院	陈霖苍、张艳玲、朱宝光、张虹、马少敏、杜鹏、沈文丽等
12月6日	中国戏曲学院	全国非物质文化遗产戏曲剧种传承与保护学术研讨会 发言《小记京剧移植昆曲〈班昭〉之表演心得》		中华人民共和国文化部、中国戏曲学院、中国戏曲表演学会	蔡体良、王绍军、毛小雨、谢雍君、王诗英、钮骠、沈世华、蔡英莲等
2月5日晚7:00	青岛市电视台大演播厅	三羊开泰闹新春——2015年春节戏曲晚会 彩唱《坐宫》(赵群、傅希如)	2015	中央电视台戏曲频道《快乐戏园》栏目、青岛电视台	尚长荣、袁慧琴、李军、黑妹等
2月6日上午9:00	山东省曹县景芝镇	中央电视台《快乐大戏园》剧组深入基层慰问 清唱《坐宫》(赵群、傅希如)		中央电视台《快乐大戏园》栏目	李军、黑妹等

续表

时间	地点	事件	年份	主办/形式	同仁
2月25日晚7:00	上海西郊宾馆	上海新春京剧联欢会 清唱《坐宫》		上海京剧院、首都京胡艺术研究会	尚长荣、李维康、耿其昌、赵葆秀、李炳淑、夏慧华、安平、傅希如、隋晓庆等
3月31日晚7:15	上海大剧院	第25届上海白玉兰戏剧表演奖颁奖晚会 京剧演员程联群、赵群、熊明霞获主角奖		中共上海市委宣传部、上海文联	
4月3、4、5日	上戏莲花路图书馆录音棚	《张派经典剧目主要唱段》教材录制		上海戏剧学院戏曲学院、张派艺术研究传习工作室	曹宝荣、傅希如、齐欢、何群、郭元元、朱晓龙等
4月27日	上海	《上海的声音·绽放》专访录制		《戏剧大舞台》栏目	
4月30日晚7:30	山东德州剧院	全本《四郎探母》饰演铁镜公主		德州市京剧团	张建峰、李海清、翟墨等
6月27日晚7:30	福州凤凰剧院	师生同台耆粉墨 国粹徘徊韵福州行 折子戏《挑滑车》、《岳母刺字》、《女起解》、《打渔杀家》		上海戏剧学院戏曲学院、福建省京剧院	张敬、李明苇、岳琳、柏泽玺、赵群、张飞飞;王立军、炼雯晴
7月14、15日晚7:30	米兰Piccolo剧院	移植新编京剧《朱丽小姐》		上海戏剧学院、意大利米兰国际孔子学院	严庆谷、郑娇
7月16、17日晚7:30	米兰Piccolo剧院	新编戏曲系列小戏《孔门弟子》		上海戏剧学院、意大利米兰国际孔子学院	王立军、齐宝玉、徐佳丽、王建帅、高挺等
7月18日晚7:30	米兰Piccolo剧院	新编京剧《徐光启与利玛窦》		上海戏剧学院、意大利米兰国际孔子学院	王立军、齐宝玉、高挺、秦浩等
7月22日晚7:30	意大利马切拉塔剧院	新编京剧《徐光启与利玛窦》		上海戏剧学院、意大利马切拉塔利玛窦研究中心	王立军、齐宝玉、高挺、秦浩等
7月24、25日晚7:30	意大利维罗纳歌剧院	新编京剧《徐光启与利玛窦》		上海戏剧学院、意大利马切拉塔利玛窦研究中心	王立军、齐宝玉、高挺、秦浩等

续表

时间	地点	事件	年份	主办/形式	同仁
8月10日下午1:30	上海金山区文化馆	上海市文化艺术节中华戏曲演唱大赛金山区复赛评选		上海市民文化艺术节组委会、金山区文化馆	唐元才、胡旋
8月29、30、31日晚7:30	山西省京剧院剧场	纪念抗日战争即世界反法西斯战争胜利70周年——红色经典京剧演唱会 彩唱《杜鹃山·无产者》		山西省文化厅、山西省京剧院	常东、傅希如、王越、单娜、张巍等
9月11日晚7:30	香港文化中心大剧院	梨园摇篮——上海青年京昆剧团赴港演出 折子戏《挑滑车》、《岳母刺字》、《女起解》、《连环套·拜山》		香港上海戏曲艺术协会	张敬、李明洋、岳琳、柏г玺、赵群、萧润年、王立军、朱玉峰
10月17日下午3:00	上海电视台录播厅	纪念反法西斯战争胜利戏曲晚会录制 清唱《沙家浜》		《百姓戏台》栏目	
10月20日下午2:00	上戏戏曲学院俞振飞艺术纪念馆	"文化中国"第五期海外文化社团负责人高级研修班——《中国京剧艺术》讲座		国务院侨务办公室、上海市人民政府侨务办公室	顾晓鸣、杨丽萍、葛剑雄等
10月27、28日晚7:30	山西太原大剧院	纪念抗日战争即世界反法西斯战争胜利70周年——红色经典京剧演唱会 彩唱《杜鹃山·无产者》		山西省京剧院	常东、王越、单娜、张巍等
10月29日晚7:30	南京人民大会堂	南京市第十五届文化艺术节展演剧目 现代京剧《沙家浜》		南京市文化广电新闻出版局	李军、胡旋、徐建忠、杨东虎、严庆谷、齐宝玉等
11月21日上午8:30	中国戏曲学院	庆祝建校65周年校友校友会理事会换届活动		中国戏曲学院	龚裕、巴图、徐超、尹晓东、李少波、王立军、朱福、张尧、张军强、倪茂才、黄丽珠、李树建、张建国、侯丹梅等
12月1日晚8:00	上海戏剧学院上戏剧院	"希望的沃土"——上海戏剧学院校庆七十周年特别节目 京歌《园中好儿郎》		上海戏剧学院	王立军、唐元才、郭文华

续表

时间	地点	事件	年份	主办／形式	同仁
12月2日晚7:15	上海逸夫舞台	纪念京剧大师张君秋先生诞辰95周年经典剧目荟萃		上海戏剧学院戏曲学院、张派艺术传习研究工作室	薛亚萍、张学浩、王婉、董翠娜、陈瑛、程联群、姜亦珊、张笠媛、方晓慧、蔡筱滢、董雪平等
12月12日下午1:30	上海逸夫舞台	余韵刘传——庆贺《刘曾复说戏剧本集》发行特别演出《子胥逃国》		华东师范大学、上海京剧院	傅希如、许锦根、高明博、陈宇、王盾等
12月13日晚8:00	深圳市少年宫剧场	深圳市民办专业剧团优秀剧目展演全本《状元媒》		深圳市文体旅游局	陈少福、王辉、林常平、柏春林、蒋云根等
12月20日晚7:00	华东师范大学闵行音乐厅	"皮黄雅韵"传统京剧进校园全本《四郎探母》		华东师范大学、上海戏剧学院戏曲学院、张派艺术传习研究工作室	傅希如、王维佳、苏上仪、李明洋、陈圣杰、何婷等
2月1日晚7:30	北京长安大戏院	"戏迷家庭"封箱戏《珠帘寨》傅文轩（演唱）、傅希如（操琴）、赵群（司鼓）	2016	中央电视台戏曲频道	刘桂娟、宋小川、管波、杜喆、徐孟珂等
4月23日下午2:00	昆山市文化馆百姓剧场	江浙沪戏曲名家、名票名段演唱会清唱《沙家浜·风声紧》、《状元媒》		昆山市市民文化组委会	李寿诚、俞玖林、范永亮、陆英、徐惠、曹晖等
5月10日早上7:00	上海开放大学	海上文坛远程文化讲座《京剧旦角之美》		上海市人民政府侨务办公室	
5月19~21日晚7:15	上戏端钧剧场	纪念莎士比亚逝世400周年移植新编京剧《驯悍记》		上海戏剧学院戏曲学院	齐宝玉、童航、石晓珺、朱何吉、戴国良等
6月20、21日	复旦大学光华楼东主楼	"传说的风景，媒介的时空与人性的政治：以白蛇故事为中心"访问学者工作坊		复旦大学中华文明国际研究中心	罗靓、段怀清、傅谨、曾永义、伊维德、陆大伟、余红艳、李丽丹、盛志梅等
6月27日下午2:00	上海虹桥艺术中心	红色的旋律·光辉的旗帜——京剧交响演唱会清唱《唱支山歌给党听》、《山风吹来一阵阵》		中共长宁区委、长宁区人民政府	尚长荣、于魁智、李胜素、孟广禄、李军、傅希如、张浩阳、胡静、叶惠贤等

续表

时间	地点	事件	年份	主办/形式	同仁
6月28日晚 7:30	上海交响乐团音乐厅	庆祝建党95周年京剧交响演唱会清唱《唱支山歌给党听》、《山风吹来一阵阵》		上海李军文化艺术有限公司、上海文联艺术促进中心	童祥苓、尚长荣、陈少云、于魁智、李胜素、李军、张南云、孟广禄、傅希如、张浩阳、李国静、叶惠贤、张娜、胡静等
7月1日晚 7:00	上海徐汇区梅陇文化馆	甘洒热血写春秋——京剧京剧院红色经典演唱会 清唱《沙家浜·风声紧》		上海京剧院、"如果爱"傅希如京剧工作室	童祥苓、傅希如、许锦根、王小砖、蔡筱瑄、张娜、李文文等
7月2日下午 1:30	上海徐汇区少年宫	评选上海市学生艺术单项比赛戏曲组		上海市教育委员会	马利利、黎中城
7月3日下午 1:30	上海嘉定保利剧院	非专业京昆评选		上海市民文化艺术节组委会	郭宇、沈伟民、谷好好、严庆谷、李国静、胡璇
7月17日下午 1:30	上海逸夫舞台	周晓铭京剧演奏会 清唱《春秋配》		上海京剧院	燕守平、马小曼、安平、赵欢、傅希如、杨扬
7月20日晚 7:00	重庆洪崖洞巴渝剧场	上海青年京昆剧团建团十周年西南、中南行"重庆站"全本《四郎探母》		上海戏剧学院、重庆京剧团	张军强、赵群(坐宫)、周利、付佳
8月17日上午 10:00	上海展览中心	2016上海书展 签售《京剧旦角流派研究——名师讲堂》		上海书店出版社	宋妍、沈伟民、陆义萍、张敏智、傅希如、王立军等
8月21日	上海徐汇区吴泾文化社区中心	上海市民文化节——中华古诗词大赛评委		上海市委宣传部	过传忠、顾文豪、俞洛声、甘明智等
9月9日晚 7:30	上海戏剧学院端钧剧场	国际小剧场戏剧节 莎士比亚特辑演出《驯悍记》		上海戏剧学院	齐宝玉、童航、石晓珺、朱何东等
10月9日上午 9:00	北京商务会馆	青研办20年纪念研讨会		中国戏曲学院	巴图、张关正、赵景勃、蔡英莲、朱福、黄丽珠、张虹等
10月22日上午 9:00	上海普陀区文化馆	2016普陀区干部选学研修班讲座《国粹京剧》		上海普陀区政府	王立军、秦浩、冷锐、于博文等

续表

时间	地点	事件	年份	主办/形式	同仁
12月11日晚 7:15	上海逸夫舞台	上海戏剧学院青年京昆剧团十周年庆祝菁英会《春秋配》		上海戏剧学院	陈少云、王立军、田慧、杨舒雯、陈圣杰等
12月28日晚 8:00	深圳华夏艺术中心大剧场	华夏戏剧艺术坊第一季 演出《驯悍记》		深圳市南山区委宣传部	齐宝玉、童航、石晓珺、朱何吉等
1月17日晚	北京星光影视基地	"中华梨园梦"——2017十二省市春节戏曲晚会 京歌《中华梨园梦》	2017	山西卫视	傅希如、李晓峰、冯玉萍、谢涛、朱强、张馨月等
1月22日下午 1:30	上海市徐汇区中心医院	迎春茶话会 清唱《杜鹃山》		上海市徐汇区中心医院	潘前卫、石磊、李腾洲等
1月24日上午 10:00	上海第二军医大学长海医院	市委领导带领七路文艺工作者春节慰问部队官兵演出 清唱《杜鹃山》		上海市人民政府	罗雨、刘广宁、李欣玫、张莉、倪徐浩等
2月1日下午 1:30	上海逸夫舞台	上海京剧院金鸡报春新春贺岁演唱会 清唱《状元媒》		上海京剧院	童祥苓、张南云、夏慧华、唐元才、何澍、李军、范永亮、严庆谷、李国静等
2月11日下午 1:30	上海市徐汇区图书馆	公益讲座《从京剧旦角形象"白蛇"说起》		上海市徐汇区图书馆	
3月11日上午 10:30	上海开放大学跨国网络教室	海上文坛远程文化讲座《京剧旦角之美》		上海市人民政府侨务办公室	授课对象:澳大利亚墨尔本新金山中文学校
4月30日晚 7:30	山东大学艺术剧场	百花齐放春满园——中国戏曲公开课山大行文艺演出		山东大学、《走进大戏台》栏目组	裴艳玲、冯玉萍、谢涛、傅希如等
5月12日下午 1:30	华东师范大学工会多功能厅	中英双语《京剧艺术初探》讲座		华东师范大学对外汉语学院研究生部	华东师范大学国际班研究生、华东师范大学京剧社社员等
5月14日下午 2:00	上海兰心大戏院	梅韵芬芳京剧名家名角演唱会		上海戏剧学院附属戏曲学校、中国梅兰芳大学京剧艺术研究会	于魁智、李胜素、夏慧华、胡小阁、傅希如、杨舒雯、田慧等

续表

时间	地点	事件	年份	主办/形式	同仁
5月23日、24日下午2:00、晚8:00	意大利米兰Piccolo剧院	新编京剧《徐光启与利玛窦》饰演淑芸		上海市戏剧学院、米兰Piccolo剧院	王立军、齐宝玉、高捷、秦浩等
5月28日晚8:00	意大利都灵大学剧场	新编京剧《徐光启与利玛窦》饰演淑芸		上海市戏剧学院、都灵大学孔子学院	王立军、齐宝玉、高捷、秦浩等
6月8日上午10:00	上海戏剧学院教室	中国京剧表演艺术工作坊 主讲《景随身变》		上海戏剧学院、亚太地域戏剧院校艺术节组委会	亚太地域戏剧院校来访教授与学生
6月24、25日	上海戏剧学院戏曲学院大会议室、谭梅艺术研究室、前盖艺术研究室	中国戏曲程式数据库建设研讨会		上海戏剧学院研究生部、赵群张派艺术研究传承工作室	龚和德、尚长荣、胡芝风、顾兆琳、王玉璞、梁谷音、曾静萍、柯军、续正泰、李小锋、王红丽、苗洁、陆义萍、杨晓辉等
6月26~28日	海南大学	校际合作仅京剧艺术成品教学实践基地建设启动签约		海南省市政府、海南大学、上海戏剧学院	海南大学、上海戏剧学院校领导、京剧名家王立军等
7月4日下午2:00	上海戏剧学院谭梅艺术研究室	中国京剧与意大利歌剧发声之比对交流		上海科技大学	意大利帕多瓦大学 Sergio Durante 教授及上海科技大学中意双语翻译
7月23~28日	新疆喀什地区	沪喀两地青年手拉手慰问活动		上海市青联、市青年文学艺术联合会	喀什地区青年交流座谈,为贫困县群众演出、捐赠
11月15日晚8:00	加拿大渥太华地区社区中心	主讲《京剧艺术初探》		渥太华戏迷乐园协会	分享对象:渥太华、蒙特利尔等地区的京剧爱好者
11月20日晚6:00	加拿大渥太华卡尔顿大学教室	主讲《京剧艺术初探》		卡尔顿大学孔子学院	授课对象:孔子学院非学分课程学生及校外人员
11月21日下午4:30	加拿大渥太华卡尔顿大学教室	主讲《初见京剧》		卡尔顿大学汉语系	授课对象:卡尔顿大学汉语系大学二年级学生

续表

时间	地点	事件	年份	主办/形式	同仁
11月29日上午10:30	加拿大渥太华卡尔顿大学教室	主讲《生旦净丑说京剧》		卡尔顿大学孔子学院	授课对象：孔子学院汉语班大学一年级学生
11月29日晚7:30	加拿大渥太华卡尔顿大学教室	主讲《唱念做打演京剧》		卡尔顿大学孔子学院	授课对象：孔子学院中国社会文化与宗教研究大学二年级学生
12月1日上午10:30	加拿大渥太华卡尔顿大学图书馆	主讲《中国京剧艺术之美学精神》		卡尔顿大学音乐系	分享对象：音乐、戏剧文学、戏剧表演专业教授，音乐系声乐、器乐本科生

图书在版编目（CIP）数据

采撷思行：赵群观演杂谈 / 赵群著 . —上海：华东师范大学出版社，2018

ISBN 978-7-5675-7862-3

Ⅰ.①采… Ⅱ.①赵… Ⅲ.①戏曲－文集 Ⅳ.① J82-53

中国版本图书馆 CIP 数据核字（2018）第 131628 号

采撷思行
赵群观演杂谈

著　　者	赵　群
策划编辑	王　焰
责任编辑	时润民
特约编辑	钟　锦
特约校对	王宇光
书籍设计	陈　酽
印 刷 者	苏州美柯乐制版印务有限公司
开　　本	890×1240　32开
印　　张	11.25
字　　数	200千字
版　　次	2018年10月第1版
印　　次	2018年10月第1次
书　　号	ISBN 978-7-5675-7862-3
定　　价	58.00元

出版发行	华东师范大学出版社
社　　址	上海市中山北路3663号
邮　　编	200062
网　　址	www.ecnupress.com.cn
电　　话	021-60821666
行政传真	021-62572105
客服电话	021-62865537
门市(邮购)电话	021-62869887
地　　址	上海市中山北路3663号华东师范大学校内先锋路口
网　　店	http://hdsdcbs.tmall.com

出 版 人 | 王　焰

（如发现本版图书有印订质量问题，请寄回本社客服中心调换或电话021-62865537联系）